重修臺郡各建築圖說

蔣元樞 著

李乾朗 導讀

作者　蔣元樞（一七三八—一七八一）

字仲升，號香巖。祖廷錫，為清代名臣，而以書畫傳家。清乾隆二十四年（一七五九）舉人，歷任福建省仙遊、惠安、崇安、建陽、晉江等地知縣及廈門海防同知。

清朝乾隆年間（一七七五至一七七八）擔任臺灣府知府，是最年輕、同時在最短的時間內完成最多建設的行政首長。雖然他只在臺灣任官三年多，但對整個臺灣，尤其是臺南府城，留下難以抹滅的建設功績。

蔣元樞約三十七歲時來到臺灣，四十歲任滿離任，四十三歲過世，他在臺灣的這短短幾年之間，除了修海防、增建砲臺，也興辦書院，平均每個月至少完成一項建設。臺南的許多古蹟或多或少都有蔣元樞留下的身影。他所編撰《重修臺郡各建築圖說》，是研究臺灣清朝時期的珍貴資料。

導讀　李乾朗

投身建築史研究四十餘年，致力建築扎根與建築詮釋，以著述、教學、演講、導覽、策展等方式推動建築科普化。歷任文化大學、臺北大學、臺灣藝術大學教授。現任國立臺灣藝術大學藝術管理與文化政策研究所兼任教授、財團法人中華民俗藝術基金會等基金會董事。

一九八四年起主持多項文化資產調查研究計畫，完成調研報告七十餘本。著作百餘本，代表作如《金門民居建築》、《臺灣建築史》、《二十世紀臺灣建築》、《爸爸講古蹟》、《臺灣古建築圖解事典》、《古蹟入門》、《直探匠心》、《眾生的居所》、《神靈的殿堂》等書，曾獲圖書金鼎獎、臺北文化獎、行政院文化獎、新北市文化獎等獎項。

近年常以建築手繪圖表達對空間美學的再詮釋，策畫推出各項展覽，包括：「解構——李乾朗手繪臺博建築展」、「氣象萬千——新加坡雙林寺建築藝術展」、「穿牆透壁——李乾朗古建築手繪藝術展」等展覽。其建築設計為古蹟之考證修復設計，如高雄英國領事館、新加坡蓮山雙林禪寺、臺北陳德星堂等古蹟修復。

解說　蔡承豪

國立臺灣師範大學歷史學系博士，金鼎獎最佳著作人，現職國立故宮博物院書畫文獻處副研究員，《故宮文物月刊》編輯委員。研究領域為清代檔案、產業史、博物館與漫畫等。喜歡從艱澀史料當中挖掘各式小人物的故事，主要著作有《清代前期臺灣府城的官署園林及遊憩空間之創建》、《清代臺灣府署「鴻指園」之研究》、《跨境流動與詮釋建構：東京國立博物館藏牡丹社事件文物》、《臺灣番薯文化誌》（與楊龢平合著）等。

導讀 ／ 李乾朗 004

1 重建臺灣郡城圖／圖說　Renovations and repairs for the Taiwan Command (its wall) 008

2 恭修萬壽宮圖／圖說　Repairs to the Wanshou Temple 010

3 移建中營衙署圖／圖說　Movement and construction of the central control camp office 012

4 鼎建塩課大館圖／記　Construction of the salt strongpile guesthouse 014

5 移建臺灣佐屬公館圖／圖說　Movement and construction of the Taiwan guesthouse 016

6 新建鹿耳門公館圖／圖說　Construction of the next Lu-er-men guesthouse 018

7 捐建南路兩營公署圖／圖說　Construction with donations for two barracks offices of the Southern Roads 020

8 捐修各營兵屋圖／圖說　Repairs with donations for various barracks and military houses 022

9 鼎建臺郡軍工廠圖／圖說　Construction of the munitions factory for Taiwan Command 024

10 建設諸邑望樓圖／圖說　Construction of the Chu-shan city watchtower 026

11 建設鳳邑望樓圖／圖說　Construction of the Feng-shan city watchtower 028

12 建設臺邑望樓圖／圖說　Construction of the Taiwan city watchtower 030

13 建設彰化縣望樓圖／圖說　Construction of the Chang-hua district watchtower 032

14 建設淡水廳望樓圖／圖說　Construction of the Tamsui sub-prefecture watchtower 034

15 鼎建傀儡生番隘寮圖／圖說 036

16 孔廟禮器圖／圖說　Rhind-ways at the Temple of Confucius 038

17 文廟樂器圖／圖說　Missal instruments for Confucius shrines 040

18 佾舞圖／圖說　Yi dance and implements 042

19 重修臺灣府學圖／圖說　Repairs to the Taiwan Prefecture School 044

20 重建臺灣縣學圖／圖說　Reconstruction of the Taiwan District School 046

21 重修臺郡崇文書院魁星閣圖／圖說　Renovations to the Kuei-hsing Pavilion of the Chong-wen Academy in Taiwan Command 048

22 重修臺郡先農壇圖／圖說　Renovations to the Altar for the God of Agriculture 050

23 重建洲南塩場圖／圖說　Reconstruction of the Chou-nan salt fields 052

24 重建臺郡橋梁圖／圖說　Reconstruction of bridge pillars in Taiwan Command 054

25 重修塩岸橋圖／圖說　Repairs to the Yen-an bridges 056

26 修築安平石岸圖／圖說　Repairs to the stonewall of An-ping 058

27 新建鯽魚潭圖／圖說　New construction for Chiwu Pool 060

28 捐建澎湖西嶼浮圖圖／圖說　Construction with donations for Hsi-yü Hill of the Yangzhi Academy in Penghu 062

29 捐修臺鳳諸三縣養濟院普濟堂圖／圖說　Construction of the building and donations for the arrival... 064

30 建設南壇義塚並殯舍圖／圖說　Construction with donations for the arrival martyrs tomb at North Gate 066

31 捐建北門兵丁義塚圖／圖說 068

32 重修臺灣府城隍廟圖／圖說　Repairs to the City God of Taiwan Prefecture 070

33 重建洲南場禹帝廟圖／圖說　Reconstruction of the Temple of Emperor Yu in the Chou-nan salt fields 072

34 重修關帝廟圖／圖說　Repairs to the Temple of Emperor Kuan 074

35 重修臺郡天后宮圖／圖說　Renovations to the Heavenly Queen Temple in the Taiwan Command 076

36 重修海會寺圖／圖說　Renovations to the Hai-hui Temple 078

37 重修瀨北場上帝廟圖／圖說　Renovations to the Supreme Emperor Temple in Laigun salt fields 080

38 重修龍王廟圖／圖說　Renovations to the Dragon King Temple 082

39 重修風神廟並建官廳馬頭石坊圖／圖說　Renovations to the Wind Spirit Temple and construction of... 084

40 重修臺灣府署並建迎暉閣景賢舫圖說　Repairs to the Taiwan Prefecture's Office and construction of the Yinghui Pavilion and Chingbuan Boat 086

圖片索引與解說 ／ 蔡承豪 087

各項建設地理位置古今對照地圖 110

臺灣的明清文獻史料中，述及建築之興修很少，方志中也有〈建置〉、〈規制〉、〈典禮〉或〈祠祀〉等志，但多只記述主其事者、初創及修繕年代，或簡略描述其規模，較少繪出圖樣。以清道光初建設淡水廳城為例，當時也留下一本《淡水廳築城案卷》，此書對新竹城池之建築規模、高低大小尺寸及所用建材等記述極詳盡，有如一冊建築之施工明細表。但清乾隆年間由臺灣知府蔣元樞（一七三八—一七八一）進呈朝廷《重修臺郡各建築圖說》確是罕見的臺灣建築圖冊，他在臺期間積極修郡城，設望樓，崇學宮，興神廟，政績斐然。

回溯中國古代建築物的圖畫表現技巧，漢代畫像磚浮雕當時建築，以類似剪紙的二度圖形表現，亭閣尚可見屋脊鳳凰裝飾，屋簷下的斗栱也刻畫清晰，可惜其色彩多漫漶不清。至南北朝時期，敦煌壁畫的〈經變圖〉，畫幅較大，佛殿構造清晰，庭院欄杆、水池、廊橋及樂伎人物姿態皆表現無遺。

北宋將作監李誡所編《營造法式》則是中國古代建築畫的高峰，其「側樣圖」將木結構複雜的梁柱與斗栱的力學傳遞關係交代非常清楚，特別是斗栱構件分析圖，類似西洋文藝復興時期發展出來的「透視圖」，與當時歐洲的哥德式教堂石構造圖幾乎無分軒輊，達到同樣的水準。2

清代樣式雷的建築圖

「樣式雷」的建築圖樣至今仍被文物館珍藏，雷發達（一六一九—一六九三）家族為乾隆皇帝設計建造宮殿與園林，包括圓明園內許多設施與建物，近年的考證研究多賴這些圖樣。總之，古時中國匠人所繪建築圖因細節都由匠師代代相傳，他們不必全畫進圖中，但建築物整體布局仍是必要的依據，我們在這本蔣元樞所進呈的紙本彩繪所見，即採行鳥瞰式的整體配置圖。3

稱為「樣式雷」，也擅長製作模型，以紙板或木板製作，稱為「燙樣」。

清乾隆時期的建築圖，最為人所知的是江西雷發達幫在北京為皇室營建宮殿及圓明園所繪建築圖，雷家原籍江西，明末清初移居北京，家族數代為皇室服務。他們擅長設計，留下許多建築圖樣，被尊

梁思成曾研究過清代建築匠師的圖樣，現北京清華大學也蒐藏一此二「樣式雷」的圖樣及燙樣。他們的圖與蔣元樞命畫師所繪的臺灣建築圖說比較，有許多相同之處，最明顯者為皆採平面圖布局，遠近等大，屬於正投影法，建築物畫正立面，再安置於正確的平面上。

蔣元樞建築的堪輿觀

蔣元樞當時任臺灣知府，其轄區除了今天的臺南市一帶，還包括南部的鳳山及嘉義、彰化及新竹，雖說為臺灣全島，但北部及東部較少。圖說謂「自大甲而北、地極荒涼」，最遠則為澎湖西嶼浮圖（佛塔）的〈捐建澎湖西嶼浮圖圖說〉。值得注意的是有些圖樣可與古碑石刻圖對照，即以《重修臺灣府學圖》而言，與現存臺南孔廟內的〈臺灣府學全圖〉石碑比較，可發現紙本彩繪與當時的石碑刻圖略有差異，也得知蔣元樞以風水觀點看建築布局，圖說謂「艮位（東北）奎閣，異方（東南）亦應酌建坊表，今天東南角有洋宮坊一座。《重修臺灣府城隍廟圖》亦可比較石碑，兩者在廟前皆建戲臺，平面皆含四殿，但殿宇則有異，石刻圖較窄，而圖說較寬。

而《重修風神廟並建官廳馬頭石坊圖》與〈石刻圖比較，圖說謂石坊材料係購自泉州，石坊之前增建馬頭（即碼頭），石碑的建築多達五進，而紙本只有四進，但半圓形碼頭則相同，相信如經考古挖掘，或可證實其形狀。

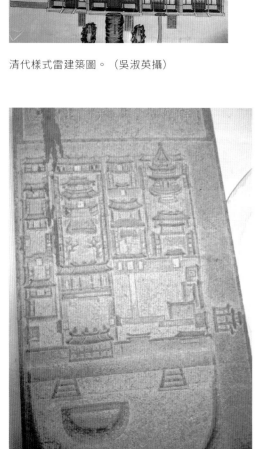

清代樣式雷建築圖。（吳淑英攝）

臺南孔廟的〈臺灣府學全圖〉石碑。

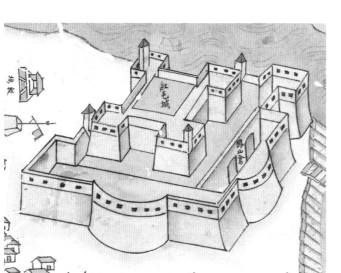

〈修築安平石岸圖〉中的熱蘭遮城。

出現臺南熱蘭遮城透視圖

這套圖說還有一處很高的研究價值是《修築安平石岸圖》，其文字除了詳細記載匠師聘自漳、泉以外，石材亦來自福建。彩圖畫出清初乾隆年間大體仍完整的紅毛城（今熱蘭遮城遺構）。以鳥瞰透視圖構圖繪出全城的形態，包括外城有凸出的半圓稜堡，內城為方形，四隅凸出方形稜堡，角部並有眺望樓，而且主要門洞闢在北邊，此為荷蘭人原始的城門，後來鄭成功將它封閉，改闢主門於南邊，這幅透視圖提供我們研究二百多年前的臺灣建築史是很有價值的史料！

在紙本彩圖中，長期引起人們注意的是《重修臺灣府學圖》，蔣元樞特別提到郡城之南郊魁斗山，為郡學之文筆峰，出自形勢派的風水觀。並指出學廨移建於龍王廟左畔，並在其基地添建正屋二進，作為學廨。由於工程浩大，蔣元樞率先捐俸，並由紳士踴躍捐輸，細觀這張府學的總配置圖，若與今日臺南孔廟相核對，也大體上相符，所差異的是在泮池之外，另有一道巨大的半月形牆垣，將孔廟左畔的明倫堂、魁星閣與右畔的學廨合為一體。

曾經有人看到本圖中的大成殿畫出左右兩道屋瓦，懷疑大成殿為六角形，事實上中國古代的建築圖樣常故意畫出左右面，出現一種「移動視點」的畫法。乾隆時代的櫺星門較簡單，屋簷下設柵門以別內外。而且「禮門」與「義路」各有牆垣圍繞，圍成獨立的前院。牆垣在日治時期大正六年（一九一七）大修時日人所測圖樣仍可見，但大修之後卻被拆平了，如今我們已看不到這兩道城垣。

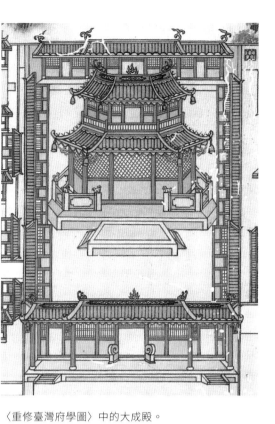

〈重修臺灣府學圖〉中的大成殿。

另外，明倫堂及魁星閣之正前方也有照壁，如今也不存。除了東大成坊之外，還樹立福建「良匠刻鏨石坊」即泮宮坊，當時由泉州先運至廈門，再由海船配載至臺灣，蔣元樞文中謂「建於學之異方，以壯規制」。今所見泮宮坊距離大成坊較遠，中隔南門路，似乎日治時期被移動過。

《重修臺郡各建築圖說》中頗可貴的是將當時孔廟禮器亦繪出彩圖，包括三十多種禮器及二十多種樂器悉精細繪出。倆舞部分，圖說繪出九六人，樂器與舞姿、舞步亦附說明，實為非常寶貴之史料也。

繼承界畫的古老傳統

這幾幅重修臺灣各建築圖說的構圖，分析之，乃遵循中國古代的界畫觀念而來。中國古代界畫即建築畫，由於屋脊梁柱或臺基欄杆大多為直線，畫家以尺輔助持筆來勾勒。宋代畫家范寬、張擇端皆擅長界畫，著名的《清明上河圖》畫中的城門、城牆即為典型的界畫。至元代又有王振鵬、李容瑾等名家，清代的徐揚、袁江、袁耀描寫蘇州的市街、寺廟、運河、船舶，刻畫入微，極為生動。

《重修臺郡各建築圖說》所繪出的建築圖樣，如果與明清界畫比較，仍有不少差異，與清代樣式雷所繪的建築圖相似而度較高。樣式雷所繪的圓明園建築圖係將建築物放在整體的基地環境上，即今天所謂的「配置圖」，依尺寸畫出空地與建物。各座建築物被掀開屋頂，直接畫出柱網線，在交點處安放柱位，外牆則繪雙線，顯示牆厚度。至於建築物的外觀造型或色彩，則用「燙樣」表現，所謂「燙樣」即是縮小比例的模型。

綜觀中國的界畫，大都以鳥瞰角度俯視，但不一定有消失點，故不採遠小近大的透視法。這種平行的斜角構圖也有其優點，即可以度量長寬高，作為建築設計圖，非常實用。另外還有一種畫法，即將建物正面畫在平面配置圖之上，清代樣式雷所繪的宮殿或皇陵設計圖即採此法。其優點是各座建物之大小比例可直接在圖上度量，可兼用為匠人營造之依據。蔣元樞這本圖說，合理推測畫師應親臨現場，才能繪出較正確的圖樣。

但蔣元樞《重修臺郡各建築圖說》，既非宋《營造法式》的畫法，也與清代「樣式雷」的畫不完全相同。例如臺郡圖說只畫出一組建築群中各殿堂的相對位置，但不畫平面的柱位分布或柱距。更精確而言，這批圖是一種空中鳥瞰式的配置圖。其實其價值在於令人了解建築群之布局、範圍、外觀形式特徵及周邊地景，蔣元樞以圖說上呈皇帝，希望能夠獲得上級同意撥款補助，或表功自籌捐俸修繕、建築物或重修、或移建，更或是新建或重建，不一而足。

再進一步探討這些圖說的畫法，如果土地範圍郡城很大，係將整座郡城或防衛建築望樓採用山川形與水流並不符合實際情形。如果是畫建築群，主體建築居中為尊，明間在中軸線，反映儒家主從倫理與昭穆之序，左右房舍略帶斜角，有如一點消點透視圖，增加立體感。而偏向左右的為次要殿宇，依地勢或地形布局，並不對稱，反映道家因地制宜的精神。

圖說所表現對中國傳統建築的空間與形式認知

《重修臺郡各建築圖說》中所見的畫法，除了幾幅尺度很大的山川風景圖，如《重修塭岸橋圖》之外，基本上平面配置圖為正投影，即畫者從高空朝地面觀察，將各建築物安置在正確位置，空地、圍牆、庭院、樹木、道路或碼頭皆可直接測量尺寸。

其次，建築物的畫法分為「立面圖」與「透視圖」兩種。所謂「立

面圖」即是建築物正面投影，可看到台基、梁柱、門窗與屋頂，多用於護室或附屬建築，如孔廟的東西廡。如果是中軸線主體建築，如孔廟儀門、關帝廟前殿或正殿，則採用「一點透視法」，將消點設在中門之內，兩側牆體畫成斜線。易言之，一張圖將兩種畫法並用。比較特殊的是孔廟的大成殿，畫師採用「移動視點」的畫法，將大成殿的左側與右側面皆畫出來，讓人誤以為是六角形殿宇。

正投影與透視法並用

另外，還有正投影與透視法並用的圖，實際也屬於「移動視點」畫法，如〈重建洲南鹽場圖〉，圖中近處的鹽田為高空俯瞰正投影畫法，但遠處的鹽田與茅舍則採有消點的透視法。最接近風景寫生的是〈重修塭岸橋圖〉，其地區多魚塭，蔣元樞建大小木橋十四座、水門及堤岸，畫師採取鳥瞰式構圖，將水平線提高，以濃縮式將新建設全納入畫幅。[4]

回顧中國古代附尺寸的建築圖，目前所知最早的是春秋時期河北中山王國的王陵，被刻在青銅片上，以線條描繪建築平面，並直接附註尺寸。宋代李誡所編《營造法式》書中的建築圖類型多，包括殿閣、地盤圖（平面及梁柱分布）、草架側樣（剖面圖）、正面及斜角立體圖，這種圖樣實際上很接近現代工程所用的施工圖。

以臺灣府學圖為例，整幅圖略近正方形，建築物皆以正面呈現，並被安排在平面上合理的位置，因而這幅圖兼具配置圖、立面圖及透視圖三項之功能。再如〈重修關帝廟圖〉，廟有四進，各繪出正立面、第一進與第四進的寬度一樣。廟前樹立一對旗桿，分峙左右的官廳與右邊的馬神廟則必須將圖擺橫看。再如〈鼎建臺郡軍工廠圖〉為例，前後進也同寬，入口的小屋甚至倒置，要反置才能看出其形制。在戶外施工的匠人雖有遠近之分，但大小相同。

除了描繪建築物外，這本圖說也有數幅記錄城市及郊野的望樓，如〈建設臺邑望樓圖說〉、〈建設鳳邑望樓圖說〉、〈建設諸邑望樓圖說〉、〈建設彰化縣望樓圖說〉及〈建設淡水廳望樓圖說〉等。〈重建臺灣郡城圖〉可能參考較早的〈康熙臺灣輿圖〉，繪出山川及栽種刺竹或木柵的城牆。另外，如鳳邑（鳳山）、諸邑（嘉義）、彰化及淡水廳的望樓，採用一種象徵性的符號，在山川及平原上繪上許多望樓，聊備一格。

印證已消失的古建築

在精美繪製的圖說中，可以觀察一些建築細節，歷經物換星移，有些設施在今天已經看不到了。例如寺廟或官署前院的旗桿，以〈重修關帝廟圖〉及〈重修臺郡天后宮圖〉為例，廟前皆立一對旗桿，在方台之上有二根石條，俗稱「旗桿夾」。中立木製旗桿，桿上有二個斗，上圓下方象徵天圓地方（此種旗桿在臺北大龍峒陳悅記宅前仍可見之）。但如何掛旗幟呢？圖尚可見另綁一支斜桿，斜桿懸掛方形旗。

其次，我們還可在寺廟或衙署的門殿看到所謂「劍欄」，實即木柵式的欄杆，設在門殿簷下，此種規制現仍可在臺灣各地古寺廟見到。至於寺廟衙署前殿中門設「抱鼓石」，也可在〈重修臺灣府學圖〉、〈重建臺灣縣學圖〉及〈重修關帝廟圖〉等圖中見之，可證當時畫師係實地現勘後再落筆，建物布局以考證為本。

但是寺廟的屋頂卻有出入，臺灣及福建的屋頂兩端一般作成燕尾形，並在脊上置龍，但這本圖說中的屋脊兩端卻多只畫鰲魚，畫燕尾者只有風神廟。正脊中央一般置寶塔或三星（財子壽），但圖說內大部分置火珠（摩尼珠），例如孔廟儀門、大成殿及關帝廟的脊上置火珠，說明畫師也有觀察不確之處。

至於橋梁，圖說中的形式偏向於示意圖，只標明橋的地點，如〈重建臺郡橋梁圖說〉。但對木橋或石板橋的構造型態，本書卻未具寫實性。不過有許多後代已不存的設施，如〈恭修萬壽宮圖說〉的萬壽宮、〈重修臺郡先農壇圖說〉的先農壇、〈鼎建臺郡軍工廠圖說〉的軍工廠、〈捐建澎湖西嶼浮圖圖說〉的澎湖西嶼浮圖（五級塔）、監場及望樓等，本書的圖樣提供我們一些想像。

這本罕見的圖文並茂古書，臺灣先前曾出版過，但坊間已不易購得，此次聯經出版公司以最嚴謹的方式，彩色精印，對愛好臺灣古蹟的人士而言是一大福音。不但可與現存實體建築作對照，對一些早已消失的古建築也可以緬懷，更重要的是這些精美的彩色圖樣，詮釋中國古建築的設計哲理，給予今天的建築師無窮的啟示。承蒙聯經出版公司林載爵先生邀約，我謹就對中國古建築設計圖的理解，為本次新印版略述導言，供讀者參考。

李乾朗

二〇二三年十一月

註釋

1 《淡水廳築城案卷》〈淡水同知詳送捐建城工圖說緣由詳文〉謂「繪圖貼說」。清代建築設計圖，在圖上貼說明文字或註明尺寸，在「樣式雷」的設計圖中亦可見到。臺灣銀行經濟研究室編，臺灣文獻叢刊第一七一種《淡水廳築城案卷》，臺北：臺灣銀行經濟研究室，民國五十二年五月，頁三。

2 李誡編修，《營造法式》，臺北：臺灣商務印書館，民國四十五年四月台初版。另有紹興本《營造法式》，北京：中國書店，一九八九年三月，內有彩色頁。

3 雷氏祖先雷發達為江西人，後遷居南京，清初到北京供役內廷。孫大章主編，《中國建築史》〈第五卷清代建築〉中第八章第六節「樣房、算房及燙樣製作」，頁四三六。

4 比較〈噶瑪蘭廳水利提堰全圖〉，只在地圖上以文字標示，溪、圳及山脈名，但未繪出堤堰之形式，但蔣元樞的圖說中可見堤堰。見陳淑均，臺灣文獻叢刊第一六〇種《噶瑪蘭廳志》，臺北：臺灣銀行經濟研究室，民國五十二年三月。

重修臺郡各建築圖說

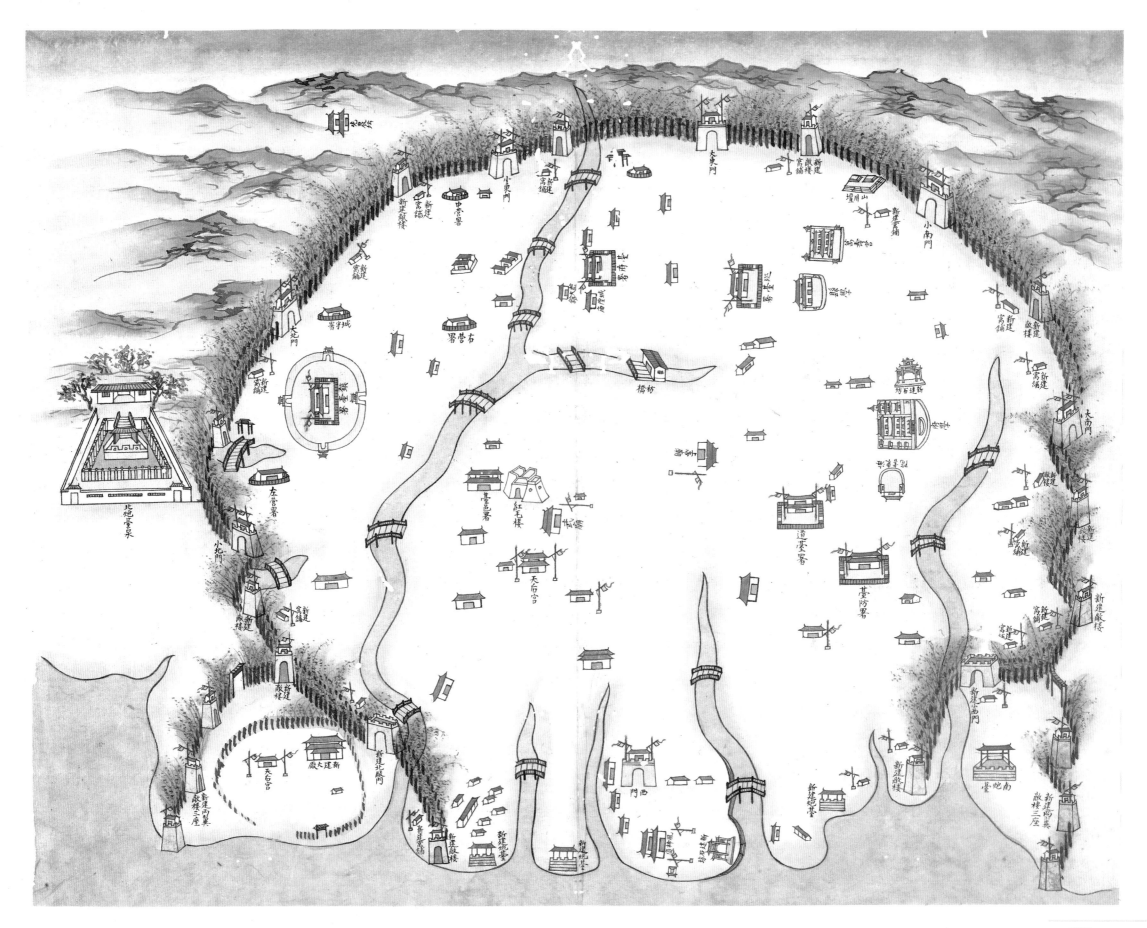

重建臺灣郡城圖說

查臺郡自隸版圖後以地濱大海土疏沙淤未建城垣雍正十一年

世宗憲皇帝頒諭督臣深以臺灣起建石城非宜且附近府治有鹿耳門號稱天險

俻設炮臺撥兵巡視自足以資捍禦復

廟謨宏遠著於甲令先是雍正元年臺邑周令報樹木柵週圍二千一百四十七丈

允督臣

奏請於現定城基之外栽種刺竹為藩籬定因地制宜甚有裨益

閱建七門乾隆初年七門始易以石但事屬草創未能完俻元樞抵臺後巡

閱城垣現存木柵歲久多朽爛城基間為民人侵占歷年既遠難以根究爰

所樹刺竹亦多殘拔存者無幾殊無以資捍衛元樞伏念臺郡為海外重地

城垣為衛郡之要事首宜修建以護居民除將舊柵修其殘缺外又將被侵

舊址逐為清釐仍有碍居民廬墓因其地勢酌為變通以期無擾復念向

來只有木柵一層致被殘拔是以於舊柵之內按照城週圍度地勢另有

加高三尺又於新舊木柵之中酌留空隙丈二於地密種刺竹珊瑚籐共計一十有

刺各樹以定其中內外各通一道以便巡邏復就水城週圍另建木城比舊柵

關扼要處所各建敵臺一座安置炮位于上雜堞一如城樓式共計一有

八座并於城內添設窩舖如臺之數分撥兵役晝夜防守自西南以至北城西

鳴金擊柝週遭相應郡西面海門為自口進郡要臨濱海之地無從

樹柵只設南北炮臺三座又查附北門外之軍工大廠並無城門今又添建大

弁埽炮臺一座以資鎖鑰於海疆捍禦之方層層嚴警洵稱金湯鞏固山海救寧矣

門一座以資鎖鑰於海疆捍禦之方層層嚴警洵稱金湯鞏固山海救寧矣

是後一切經費元樞首捐廉俸而郡中紳士樂觀厥成捐輸慎選董事

經理不假胥役之手以杜侵冒復全應縣籌捐生息以為每年修理之需法

頗周備可垂永久

附北炮臺泉圖說

小北門外向有炮臺一座營房數間其地與鹿口緊對建立炮臺宜為扼

要年久臺圯急須修整元樞於建城時親詣其地臺旁見有泉源酌之甚

甘因照舊臺故址新為建築外疊方臺五級設大炮三座上覆以厚週遭

扶以石欄疏鑿泉源為深池引泉自臺後繞亭左右澄碧光瑩拱如玉

玦幽邃之致可俯登眺築斯臺也原以還舊觀而嚴守禦境之勝概則固

曩時之所未有也

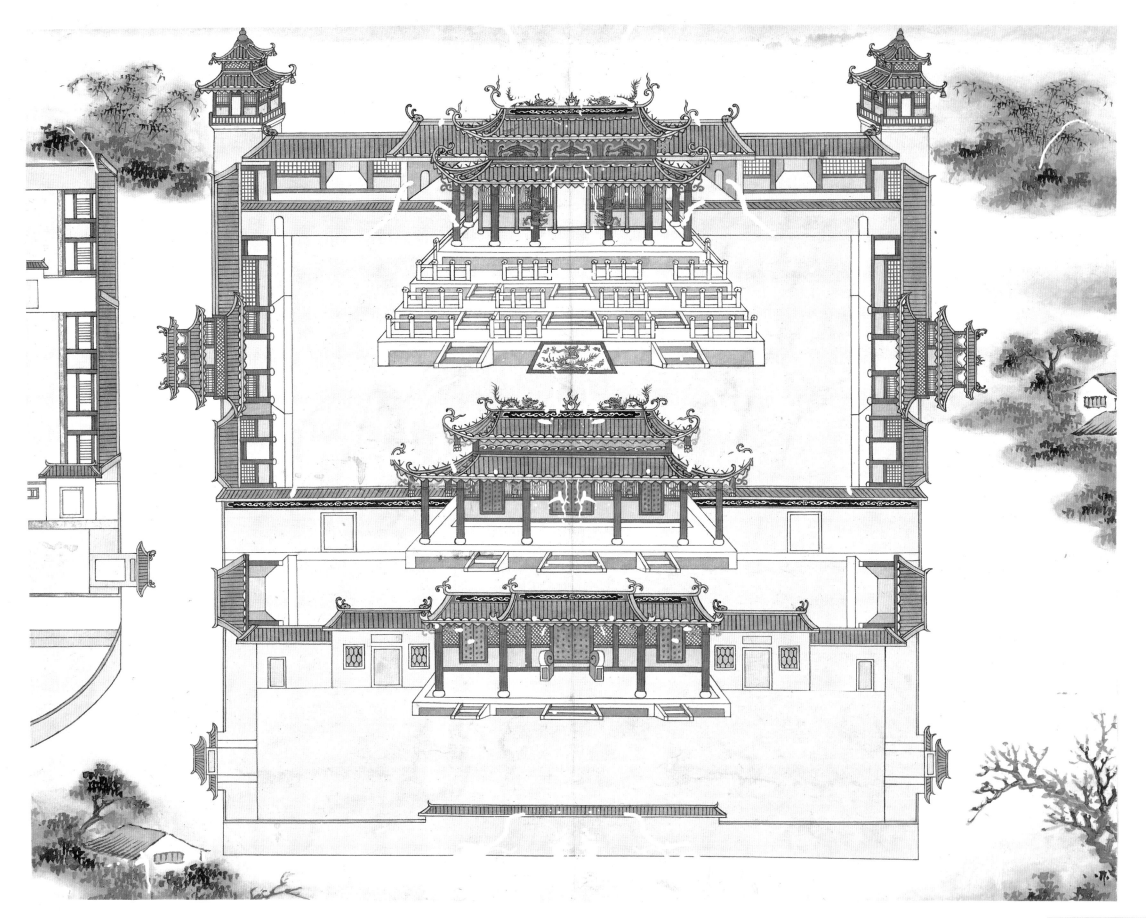

萬壽宮圖說　　　恭修

萬壽宮係　　查甚郡

前泉憲蔣諱允爲守郡時所建規制極爲宏敞但歷今十有

餘載爲風雨損剝未經修整元樞伏念海外臣工既遠

闕廷祝

釐朝

正之所歲久缺修自宜增飾恭昭癸向私忱茲敬謹餙材庀工增塗堊以

資炳煥修棟阿以壯崇隆現在雲棨龍角絲絢海隅文武臣工俱

雲就

慶加展瞻

日之忱矣

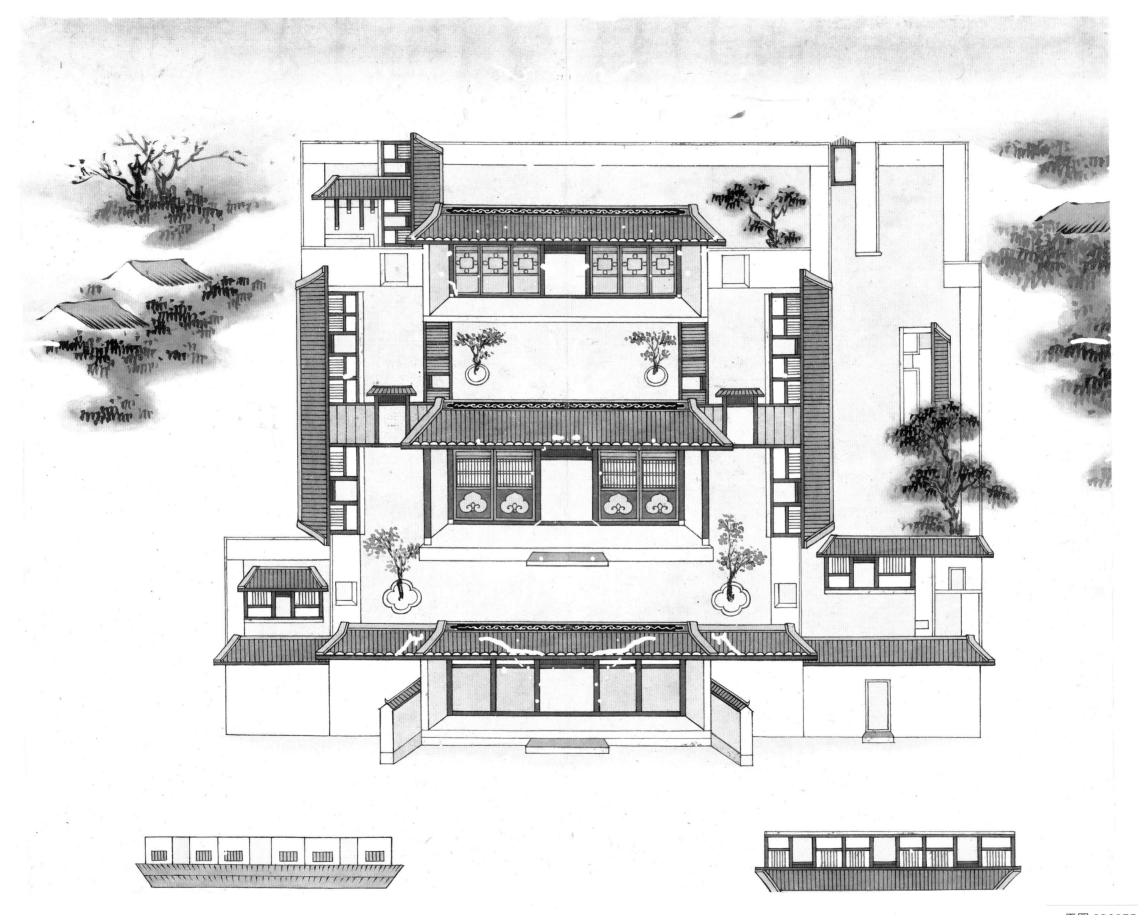

移建中營衙署圖說

臺灣中營衙署原建在郡城永康里歷年久遠因循未修以致日
久月長署屋漸見傾圯且原定方向未甚合宜而所轄兵丁原有
額設伙房派撥居住但俱散住鎮臺衙署之後其去中營衙署頗
遠未免鞭長莫及一遇應辦公務兵丁既苦奔走之煩而呼喚需
時恐滋貼悞況署屋既為辦公之所又屬觀瞻所係應速修整未
便聽其歷久坍廢元樞因即會營熟籌就東安上坊隙地將舊署
移建一切應需工料俱由元樞與劉遊擊捐備向之坐西朝東者
今則改為坐東朝西方向頗為合宜署屋現已聿新并于新署之
後另置陳姓民屋十間其價亦由元樞捐給分撥兵丁住宿俾一
呼即應差遣便提辦公自無悞矣

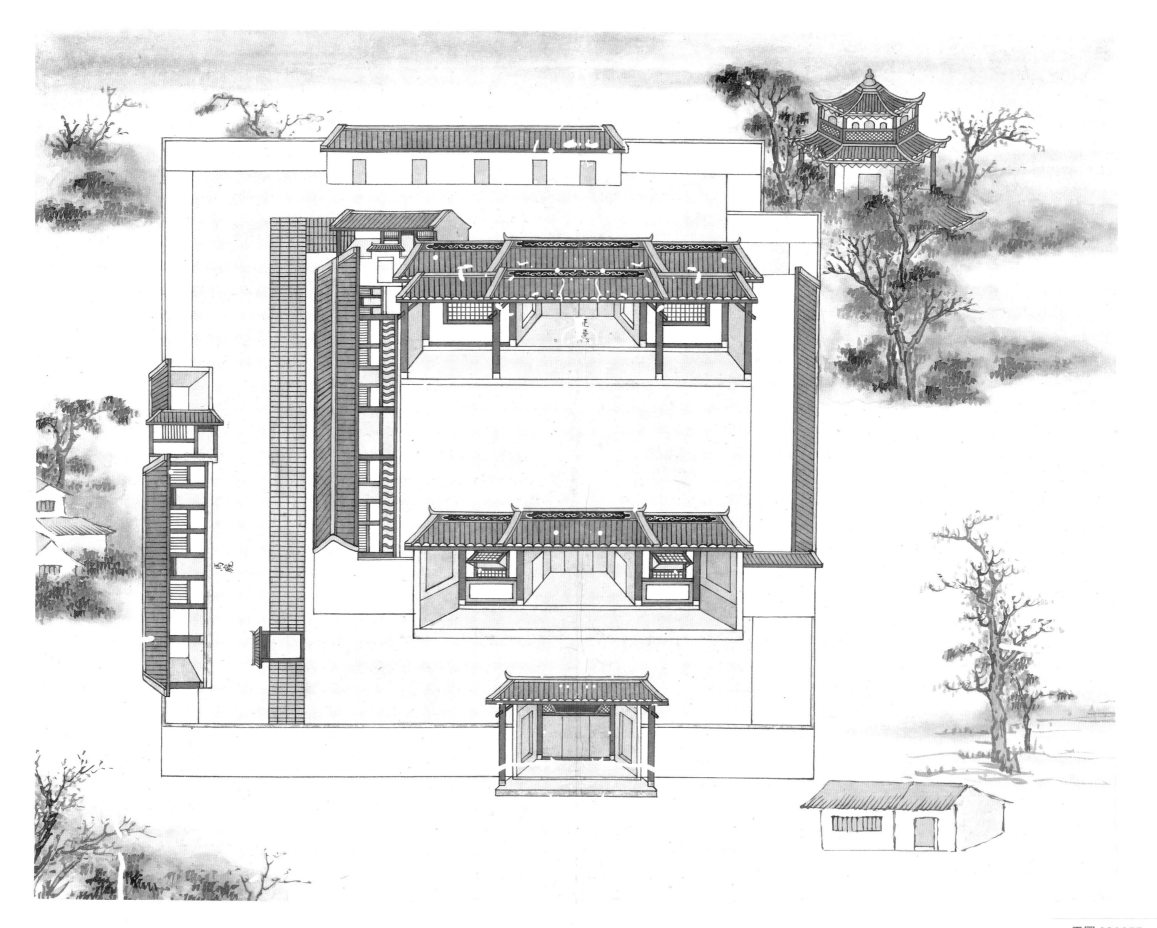

鼎建塩課大館圖

鼎建塩課大館記

國課重地尚簡從事寔乖體制元樞抵任後相度形勢謹捐資建設頭門一進官廳一進廳左附署並無隙地廳之右建屋七楹廳之後為中堂堂後之屋為後館其傍為耳房為廚房復建東西廂以為臥室大館正屋之北隙地甚多附建厰屋六間為馬廐規模頗稱宏壯與經理輸課之所較前寔為完備

査全臺塩政係臺灣府專管郡治產塩之地分置洲南瀨北瀨南瀨西瀨東洲北等六場大館則為總滙之地貼附府署之右西偏前覽羅四陛守㳂屋三間以為吏胥經理之所規模陋隘年久傾圮竊念大館為上輸

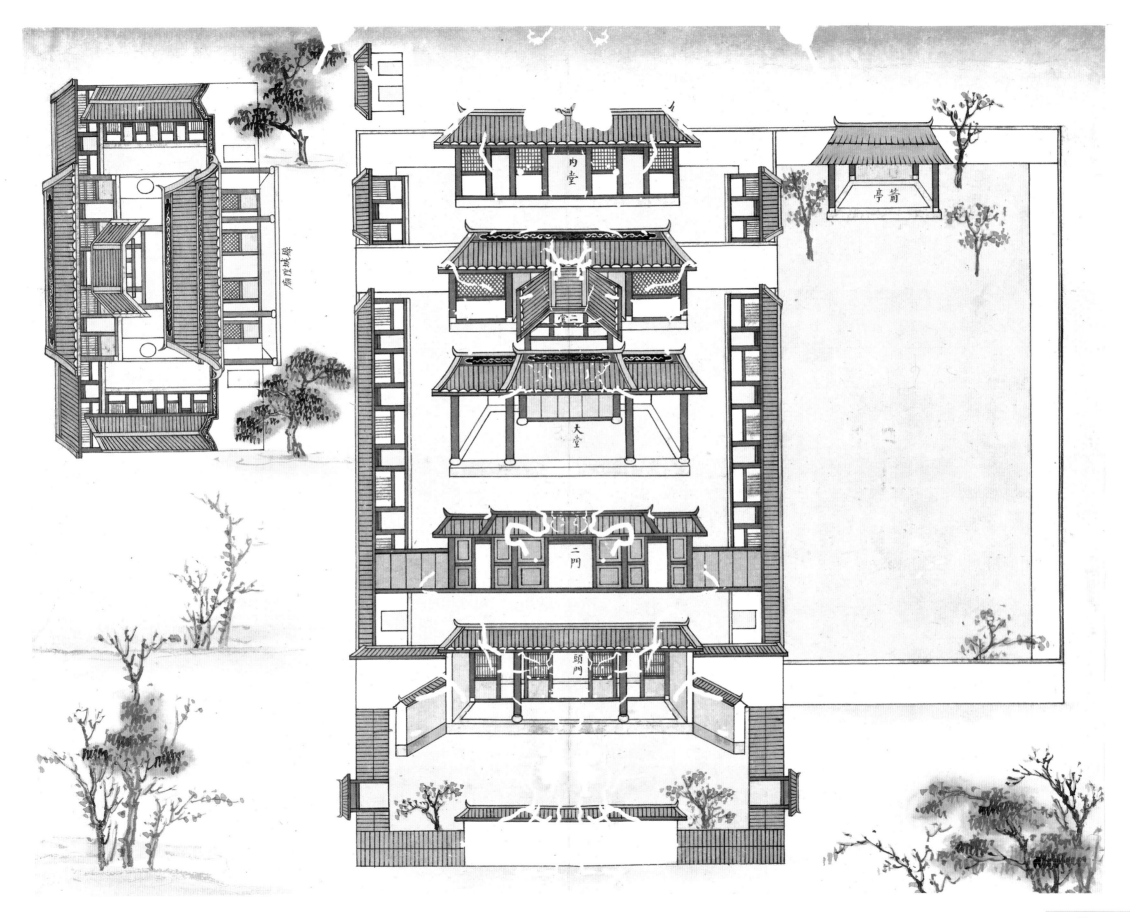

移建臺灣佐屬公館圖

內堂

二堂

大堂

二門

頭門

廟座城隍

箭亭

移建臺灣佐屬公館圖說

查臺郡佐屬公館係前泉憲蔣諱允焄守郡時所建近在府學西
側臺郡佐襟員數甚多如或因公進郡及帶眷初來臺郡者徃來
相值則爰居爰處非湫隘之地所能安其行李也且逼近廟學制
亦非宜於是易為府學廣父衙署捐資於龍王廟之側另購民居
之宏敞者新為構造其前為頭門顏以匾額其內為正廳左右省
有廂房又內正屋三楹傍為耳房四圍高築墻垣井竈溷厠咸備
較前規模頗為宏敞

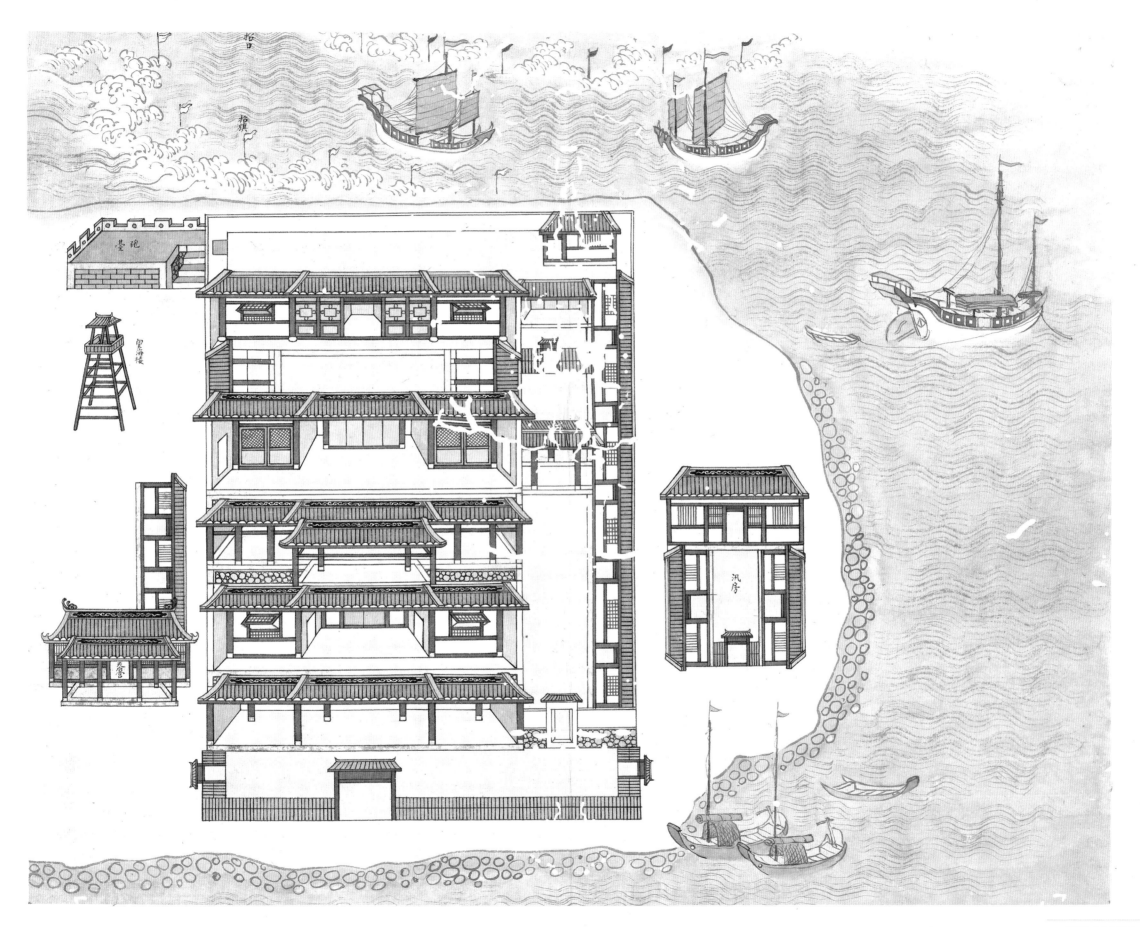

新建鹿耳門公館圖

新建鹿耳門公館圖說

查鹿耳門孤懸海面離郡水程計三十里雖在灣內而海面寬濶
寔與大洋無異其地周圍皆有沙汕名鉄板沙若遇風暴船觸沙
汕即裂地稱至險離郡又遙倘或昏暮進口不能抵郡不得不到
口居住向來只設文武二汛矮屋數間為吏書弁目稽查船隻出
入之所多人抵口並無旅舍可以借居往來官僚殊若未便近時
又奉

恩旨凡窵臺者淮帶眷口則凡暮夜進招者未免臨時周章至於迎送往
来或因公赴口情形亦然兹謹與海防同知郎丞度其形勢捐貲
籌建公館一所共計正屋五進東西各置耳房周圍繚以墻垣鹿
耳門向有炮臺亦就傾圯今亦重加修整此舉也不但往來抵口
者無虞露處而於天險要地既壯其規模又資其防守於封域形
勢之說亦似有裨益也已

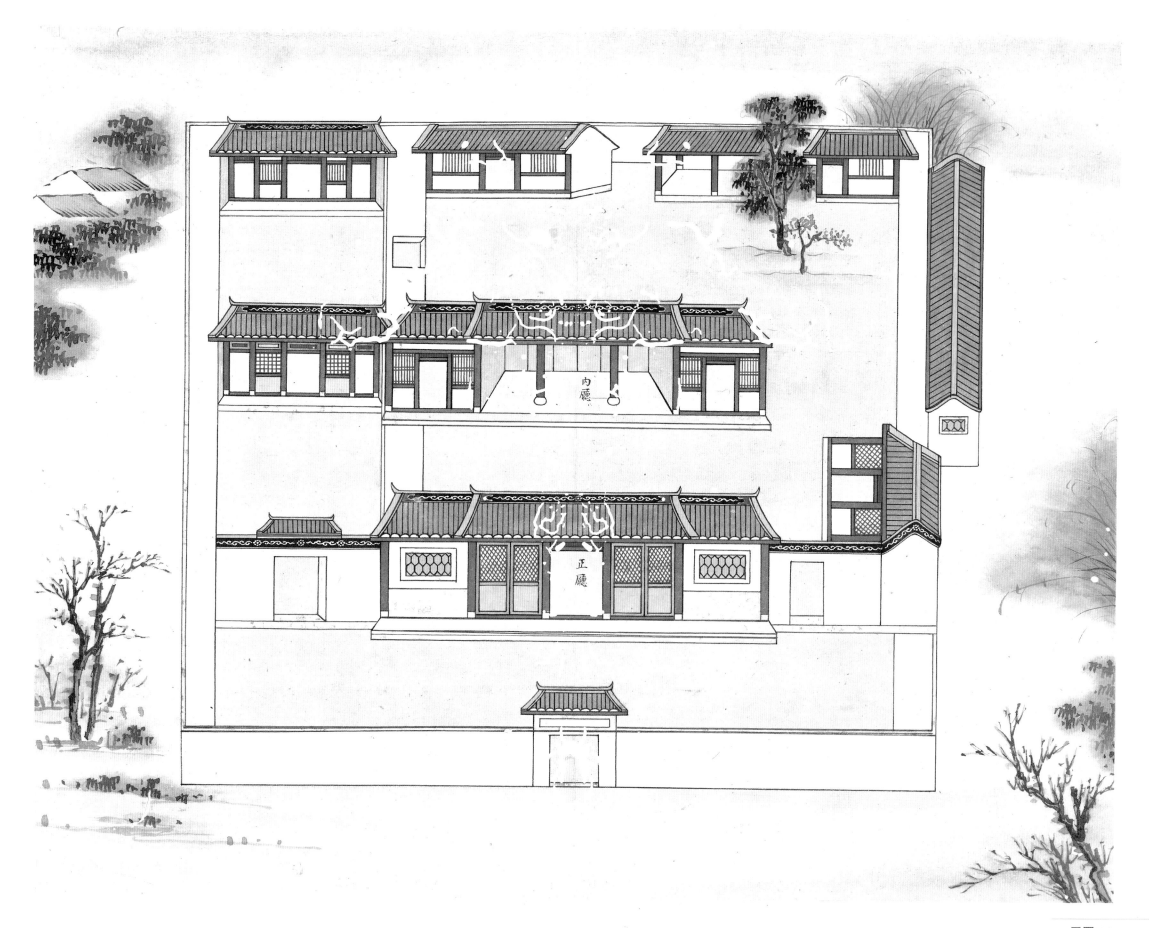

内廳

正廳

捐建南路兩營公署圖說

查臺灣南路泰我都守分防鳳邑凡遇因公晉郡之所棲止往往借居民屋擬就郡城建設公署以資辦公而未得也元樞菰臺三載如郡城望樓暨臨簝橋路等項凡有關于民生者固弗勉力舉行又如學齋佐襫公館中營衙署及鹿耳門風神廟各公所有益于官方者亦俱逐一辦竣若南路營公署自應一律籌辦遂有東安坊民陳姓將屋出售即捐給價值置為來郡公署并鳩工庀材重加修葺移營取管雖暫時之棲息寔亦辦公所必資云

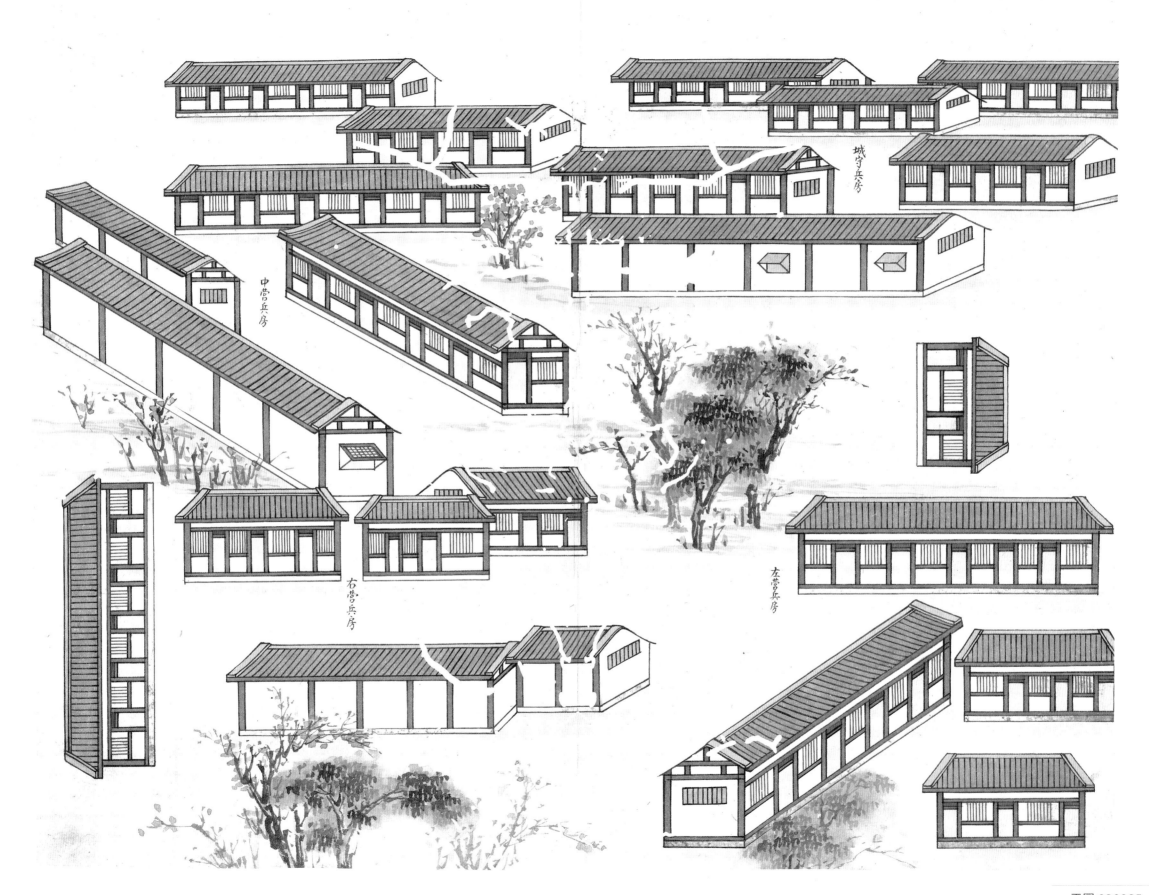

城守兵房

中營兵房

右營兵房

左營兵房

捐修各營兵屋圖說

捐修各營兵屋圖說

查臺灣郡城設有中左右三營暨城守營駐城防守各營衙署之旁俱經另建伙房分撥兵丁住宿由來舊矣祇緣歷久未修薰之時遇地震以致各營兵屋或則牆柱傾圮或則倒壞無存元樞因念伏房坍廢則兵丁棲身無所難免向隅自應急為修葺以資戍守當經會營勘明捐俸購料召匠與工其倒壞者循其舊址另為建蓋其傾圮者估定工料即為興修計共建蓋中左右三營暨城守營兵屋七十八間修理五十六間又因中營衙署現已移建東安上坊其舊有兵屋與新署之後另置陳姓民屋十間充作兵房以資棲息以便辦公現在工俱完竣兵得安居矣

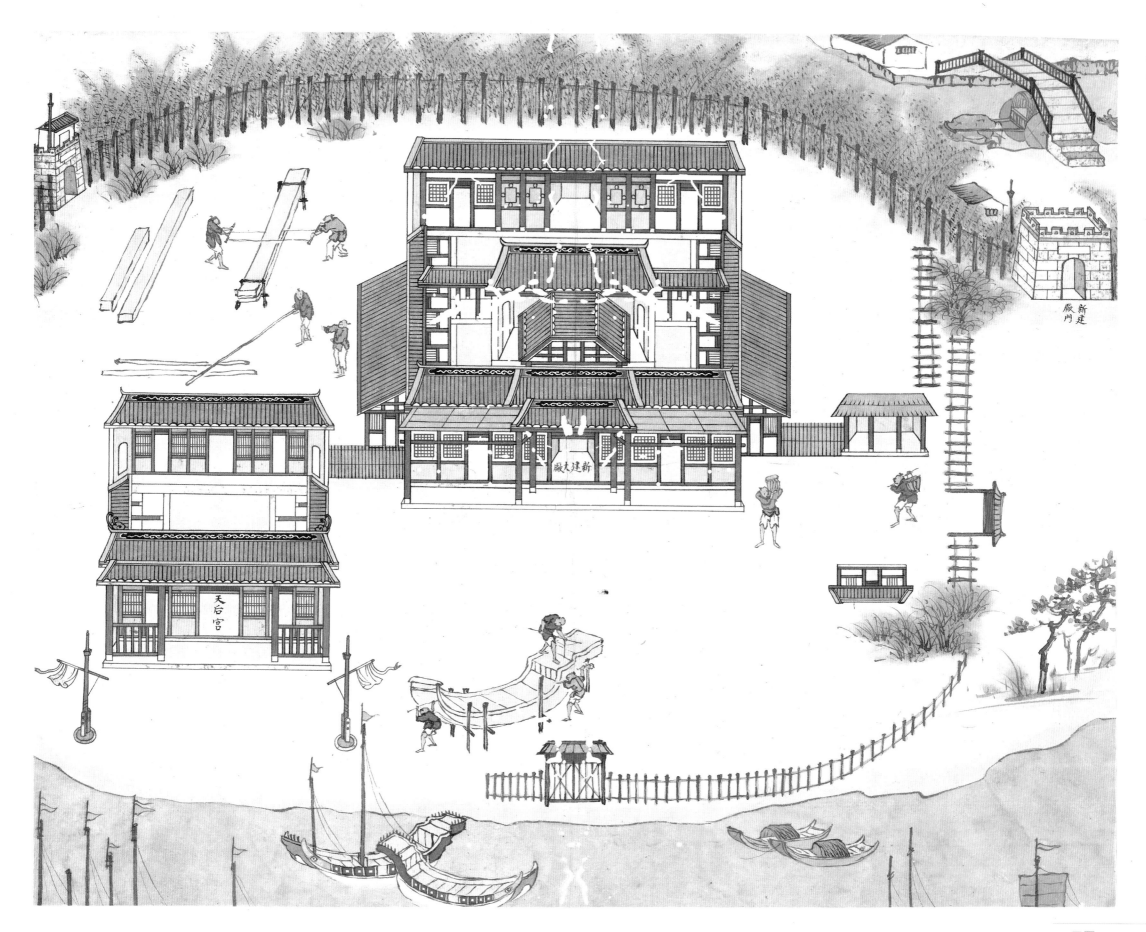

鼎建臺郡軍工廠圖

新建
廠門

新建大廠

天后宮

鼎建臺郡軍工廠圖說

鼎建臺郡軍工廠圖說

臺郡軍工廠事隸臺灣道崇管設廠在郡治之小北門外廠內係
貯水料釘鐵油蔴諸物要地舊時僅建小屋二進規模畢陋不但
貯物無地而驗船時文武官僚竟無託足之所元樞修竣城垣後
蒙
憲委護道篆窩念軍工重地興建自不可緩謹捐資建造頭門一
進大堂一進堂之左右環建廂房十四間以為釘鐵油蔴諸庫堂
後又建屋一進計七橺為司檢察廠務者住宿之所廠在城外向
無關閉茲繞廠易建水柵併設廠門一座撥後以司啟開其廠之
北隅向建
天后神祠日漸傾圮亦為修葺現在規模宏敞鎖鑰嚴密於軍工重
地寔有裨益

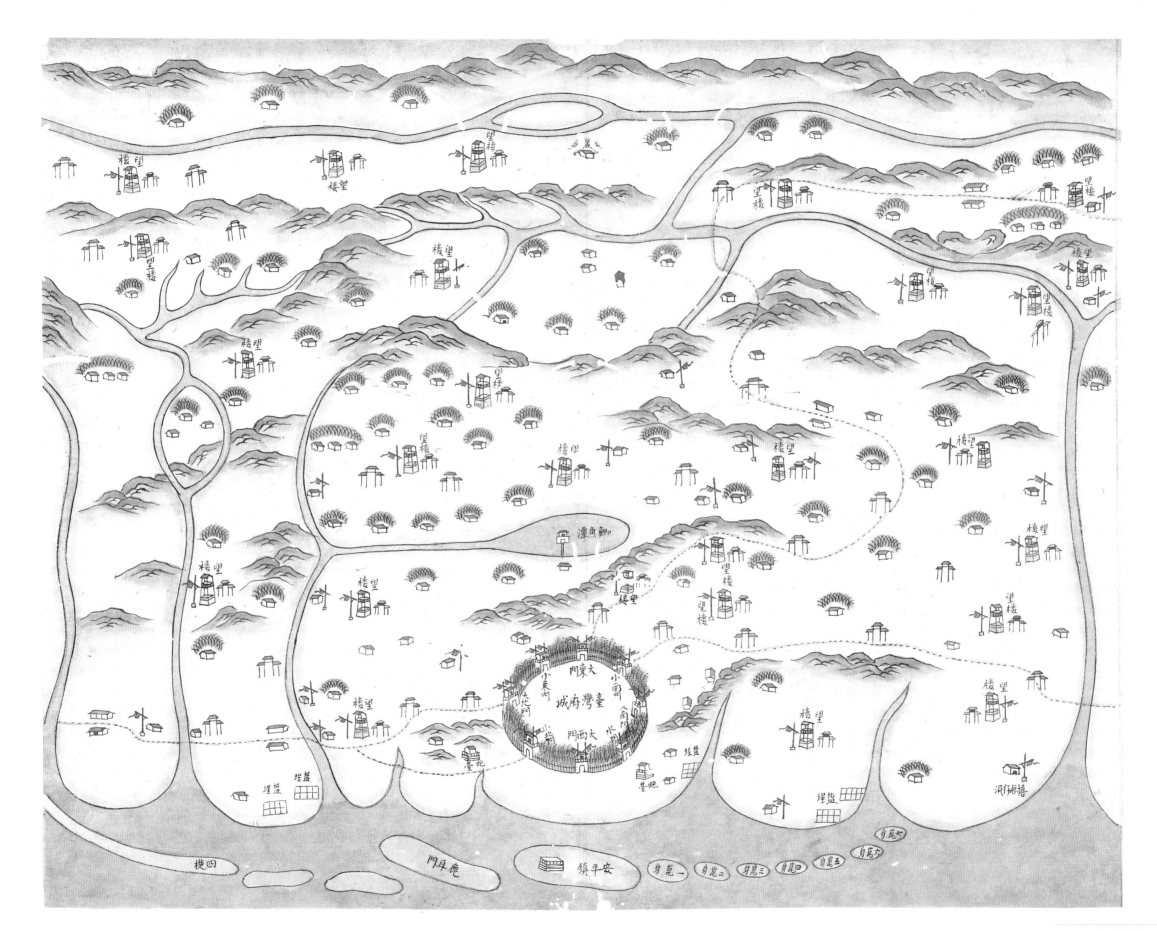

建設臺邑望樓圖

建設臺邑望樓圖說

查臺邑雖附郡而四郊所至俱屬荒陬自西至海五里東至羅漢門庄外門六十五里南至二贊行溪與鳳邑交界二十一里北至新港溪與諸邑交界二十里在城則分東安西定寧南鎮北四坊在鄉則分新昌仁德文賢依仁等十六里其里內之蔦松腳陳仔口喜樹仔角帶圖土地公崎崗山石門坑梨仔坑尤臨溪員險為奸匪伏莽竊發之所相其形勢擇其要害計二十六處四圍築石為墻各高八尺環以雉堞中設望樓高五尺餘樓下各盖草蓁以避風雨鄉人俱踴躍超事按日輪巡鳴鑼擊柝有警則各樓響應四面截擊賊無倖脫蓋亦明斥堠于鄉遂嚴守望于井疆之遺意也

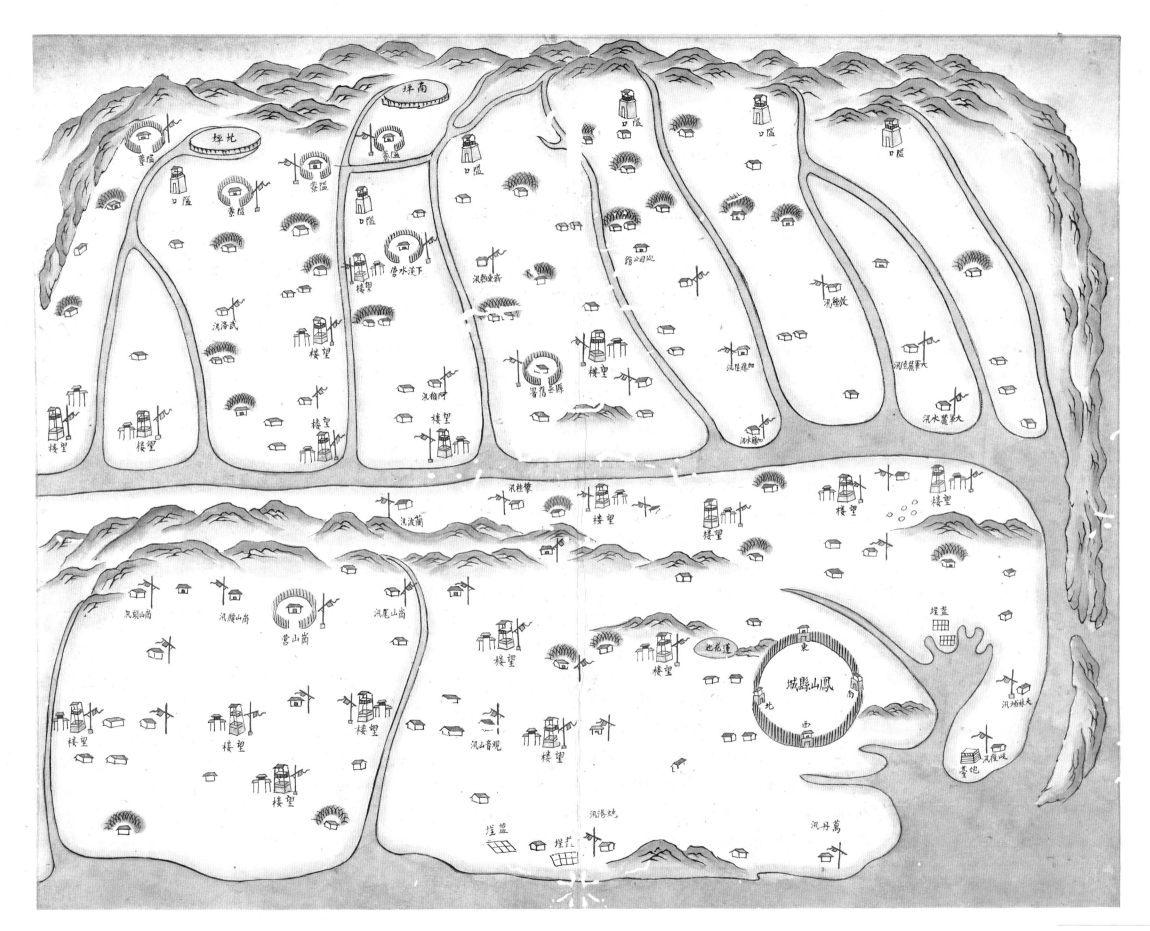

建設鳳邑望樓圖

平圖 020991　028

建設鳳邑望樓圖說

建設鳳邑望樓圖說

鳳山縣在郡南七十餘里其縣治之東至傀儡山五十里西至打
鼓山旗後港十里南至枋藔口南勢埔八十五里北至臺邑界之
二贊行溪五十五里通計所轄四百四十五里其港東西則分長治
維新文賢嘉祥仁壽大竹小竹觀音為八保其港東則大路關犂
頭鏢各庄俱迫近傀儡番界港西之大湖罩全𤲞二監坪仔頭與
港東之旗尾高朗朗阿猴街俱係僻路宵小潛藏茲分設望樓十
八座皆倣臺邑之制

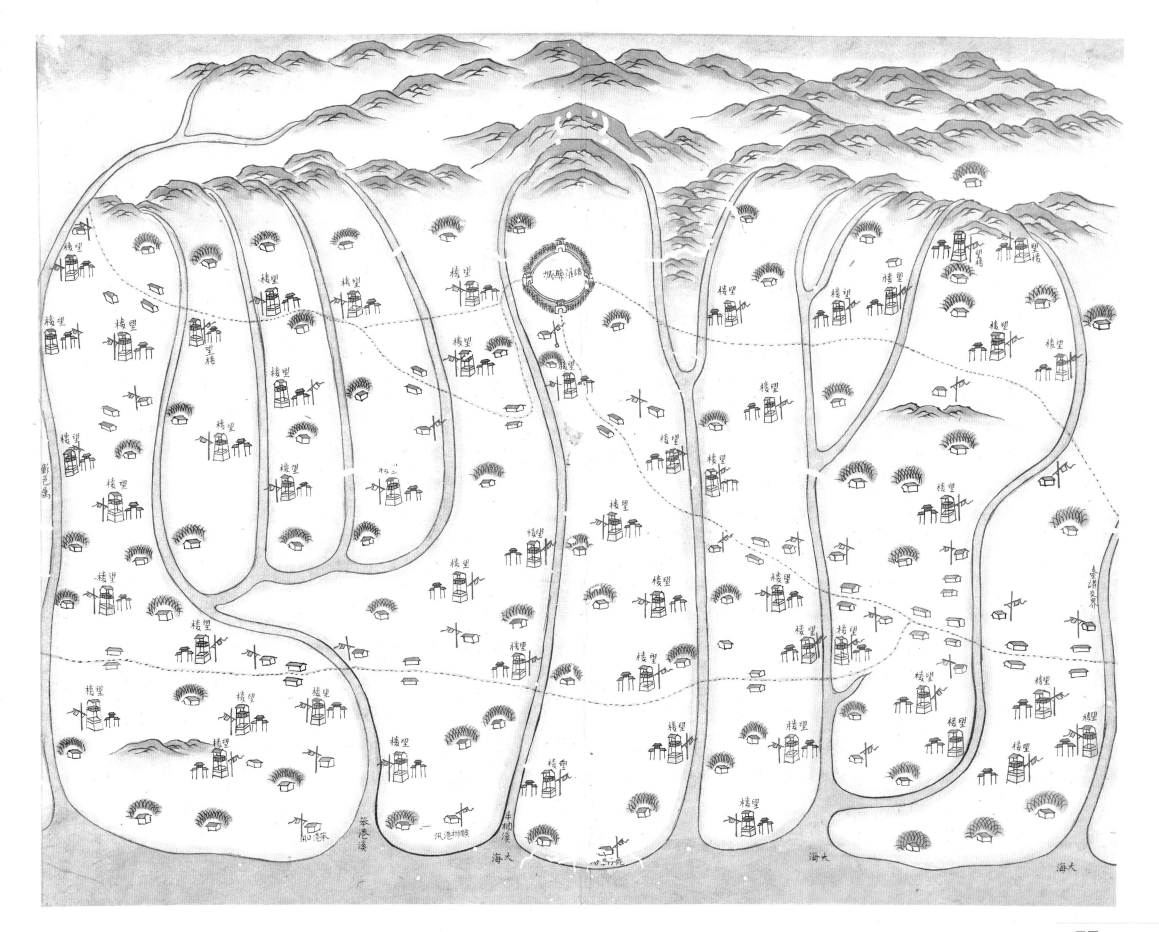

建設諸邑望樓圖

建設諸邑望樓圖說

建設諸邑望樓圖說

諸邑距郡北百二十里其南與臺邑之新港交界北至彰邑之虎
尾溪六十里西至海四十里東至山二十里所轄善化新化安定
茅港共三十餘保地多曠僻而白沙墩八漿溪大崙腳斗六門尤
為險要茲分設望樓五十一座星羅碁布寔資裨益

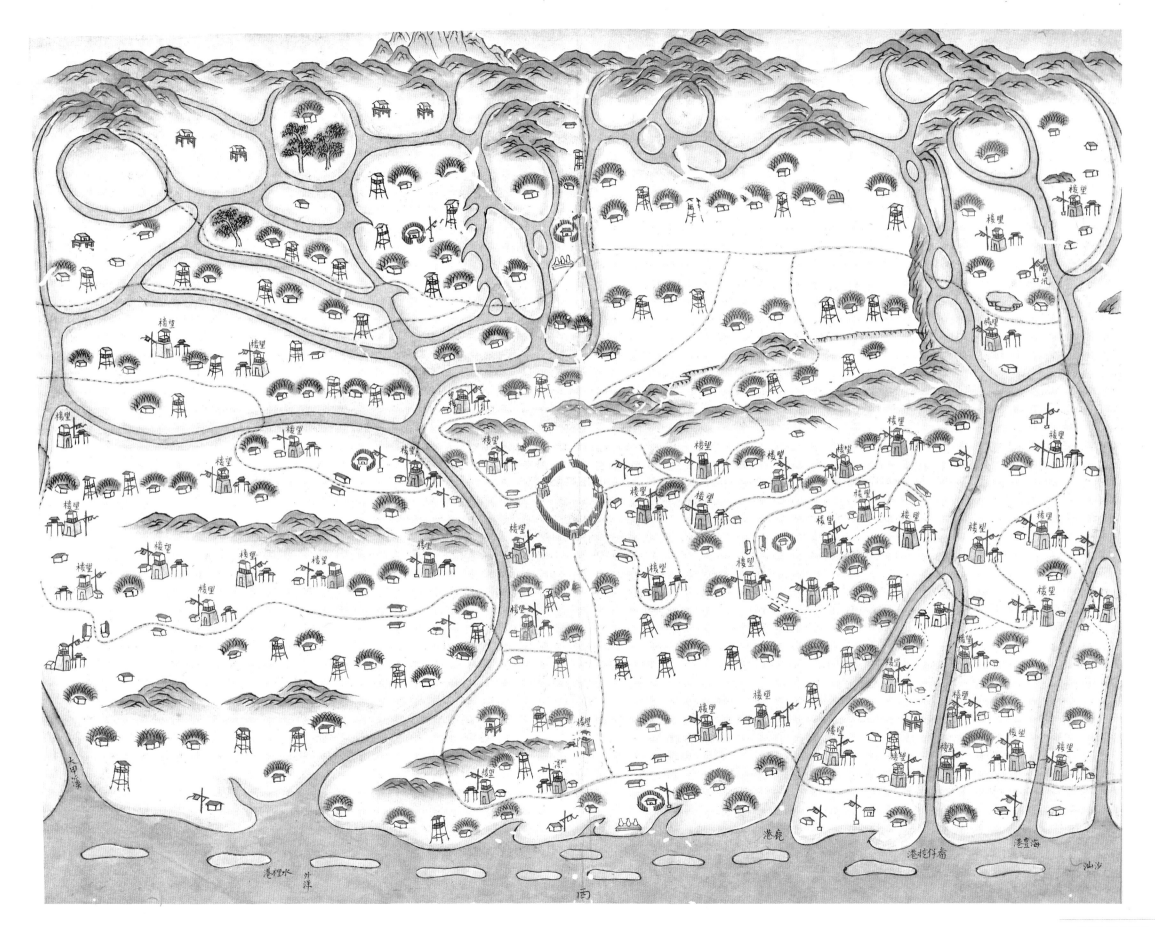

建設彰化縣望樓圖

建設彰化縣望樓圖說

建設彰化縣望樓圖說

彰化縣距郡北二百三十里其南與諸邑虎尾溪交界北至淡水之大甲溪三十里西至海二十里東至山三十里所轄東西螺南北投水沙連等十六保其上下半治庄湳仔庄三家春林圯埔大里杙大坪頂阿密母等處傍水依山尤為盜藪茲分設望樓四十八座周圍石墻各高丈二中定以土砌磚樓于其上較臺鳳諸三邑更稱完固於是奸匪斂跡民賴以安

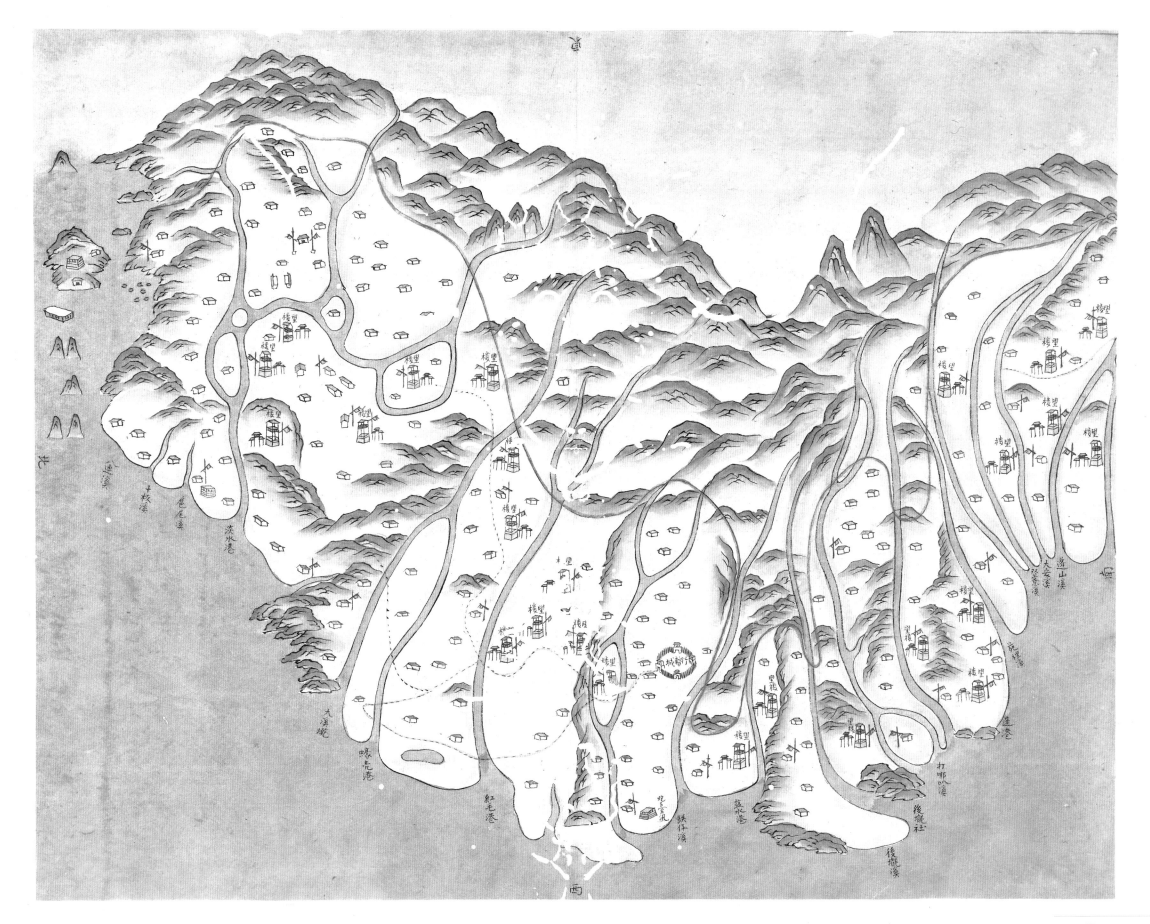

建設淡水廳望樓圖

建設淡水廳望樓圖說

淡水廳居臺郡之極北南與彰邑大甲溪為界北至雞籠城西至

海二里東至山五里自大甲而北地極荒涼防禦尤宜嚴謹茲分

設望樓二十五座其規制更勝於彰邑而派丁輪巡則與各縣相

同伏思海外遊匪易敷治匪易而惠保民生首宜弭盜是以元樞悉

心熟籌督率廳縣建造各望樓蓋冀海表肅清民歌安枕慶苞桑

之永固以仰副委任海外之重寄分繪五圖按幅而稽則全臺之

山川形勢亦可瞭如指掌矣

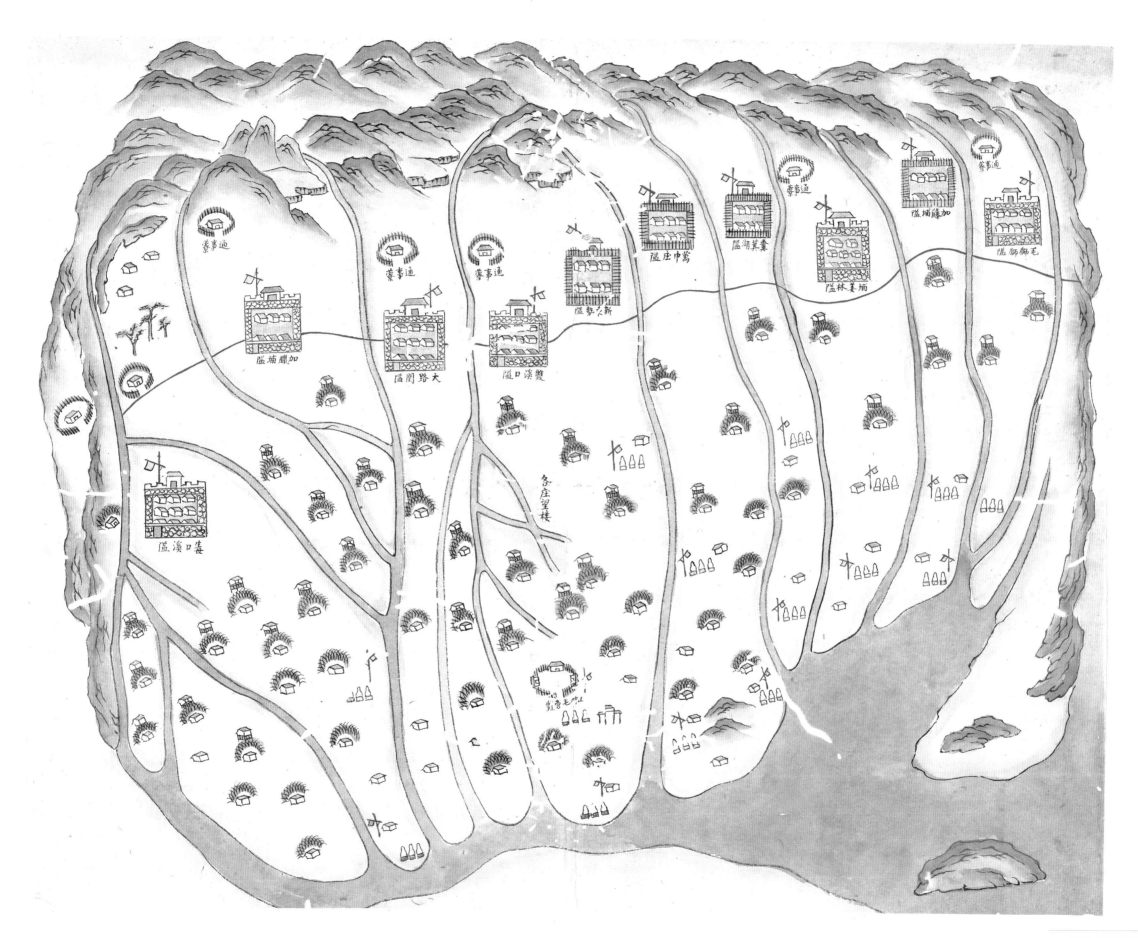

鼎建傀儡生番隘寮圖

隘事通
隘埔膣加
隘溪口雙
隘路閣大
隘口溪雙
隘事通
隘事通
隘勢火新
隘巾蔦庄
隘草囊湖
隘林姜埔
隘埔藤加
隘事通
隘獅毛

各庄望樓
監督毛大生

鼎建傀儡生番隘藔圖說

查臺灣南北二路各有生番北路地廣山深番離庄遠又設土牛隘口層層
巡警歷年安靜南路之傀儡生番最稱兇狠且沿山居民逼近番界約計二
百餘庄從前限以山根溪溝為界雖設武洛新東勢山豬毛枋藔口畫箕湖
巴陽庄等六隘撥番分住巡守但所撥之番為數無多又無隘藔居住其勢
自不能常川守衛且今昔情形不同前此生番出沒之處今則番跡罕到前
者昔法宜變通元樞前巡南路細察情形殊失扼要現雖生番安靜萬一遇
有越界之事儵禦宜就山腳遍勘于生番出沒之處添建隘藔酌移舊
隘添撥番丁連眷同住求資捍衛稟蒙
大憲批允辦理隨經承諭衿民樂從捐銀輸料事先恐後謹委專員會同營
弁慎選董事督同興建除舊有之畫箕湖巴陽庄新東勢四隘仍照舊址
改建外其山豬毛隘移建于雙溪口武洛隘移建于加臘埔枋藔隘移建于
毛獅獅弁添建大路關畚共計十座外則砌築石墻濶五
尺高八九尺及一丈不等週圍約計一百二十丈及一百四五十丈不等中
蓋住屋五六十間亦有八九十間者俱照社番居屋建蓋仍撥鳳邑所轄之
阿猴武洛上淡水下淡水搭樓茄藤力放繚等八社熟番住守併按地勢
之險夷酌派隘番丁之多寡連眷同居以堅其志附隘埔地德其墾種以資衣
食分立界址以杜佔爭隘藔之後另建蔡房六所周圍以永為聲援又令近山
居民大庄則設望樓二座小庄一座每樓派三四人日則遠眺夜鳴鑼每
月自朝至晦預期派定大書望樓之上以專責成如有生番蹤跡即行鳴鑼
各庄聞鑼互相救援現在防禦甚嚴立法頗為嚴密既分地以裕隘番口食復嚴
界以息隘番紛爭散難設隘首以歸約束丁象難防住通事以專稽察
且稽查漢奸牽聚番婦則諸弊可杜明定生番交易日期則透漏自絕寔于
杜絕生番之中魚寓防奸除弊之意

昇平关

奏務須妥速辦理無荷仰述
聖諭以釐定番界為第一要務元樞遵即嚴督鳳邑李令安速趕辦以期上遵
聖訓下惠黎元自今以後界址求清無虞淆混該番晨昏守禦之日嚴自必益臻寧謐

前巡視歷南路勘查番界蒙以元樞籌建隘藔望樓各事合于機宜可資
扼要諭以從前雖以山根溪溝為界但山形起伏不一水溝衝徙無常日久
恐有混淆應照北路規制建立土牛俾民番永遵業已附摺入

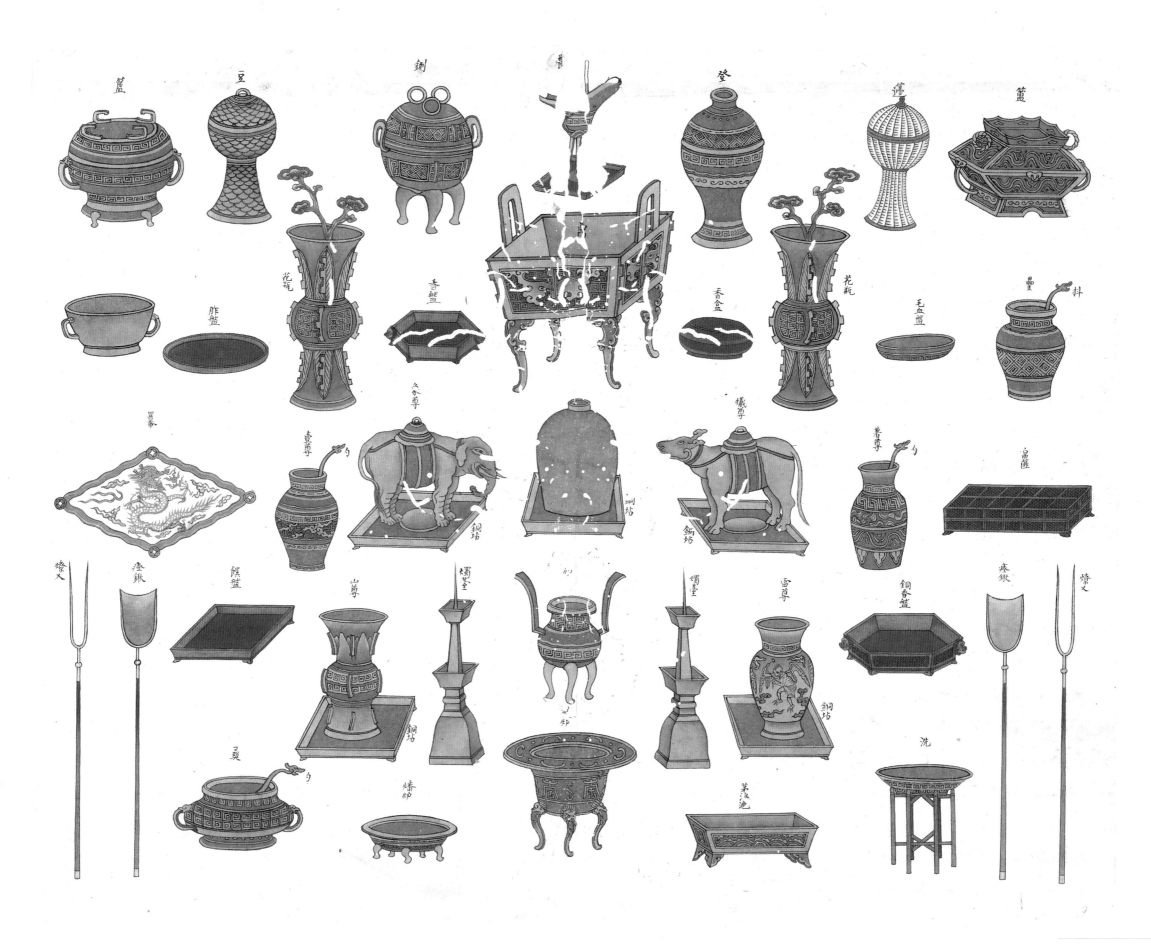

孔廟禮器圖

孔廟禮器圖說

明禋崇聖典為至鉅廟廷禮樂諸器自宜美備廢足以昭崇敬而
肅尊祀祠查臺郡孔廟禮器皆用鉛錫已屬質陋而豆籩簠簋既非
合度且多未備元樞謹按闕里制度自吳中選匠設局購銅鼓鑄
俻造禮樂各器計用銅萬餘器勸運載來臺敬陳于廟以昭明俻而
彰鉅典至廟中所用禮器制度庶牲者曰俎有跗有蓋承帛者曰
篚書祝文曰版設版有案裸獻之器曰爵曰斝爵皆有玷斝
酒者曰勺覆尊者曰幂縮酒之器曰茅沙池陳設之器曰泰尊儀
尊象尊山尊雷尊盛酒醴之器曰著尊曰壺尊皆有幂有案盛粢
盛之器曰登銅簠簋籩豆藝香者曰爐盛香者曰鼎照明者曰
蕭脂者曰燔爐陳于陛中以燃照者曰庭燎燭臺曰擎貯水之器曰
之器曰疊斝水之器曰斗形如尊羹之勺鹽爵及盛棄水之器曰
洗有架陳柰品者曰案置簠簋籩豆之定各必詳於盤曰饌盤盛
毛血之器曰毛血盤供花者曰花瓶承福胙者曰胙廟中鐵器
二種燎燎時擎帛者曰燎入日瘞鍬齋曰樹于門中曰齋戒牌引
尊之物曰龍旂路燈提爐執炎古廟繳焉以上皆廟中應用之禮
也現在禮樂諸器皆稱明俗春秋下祭庶蕭將享於崇聖明禋
之鉅典制器尚象之精意庶或有得焉耳

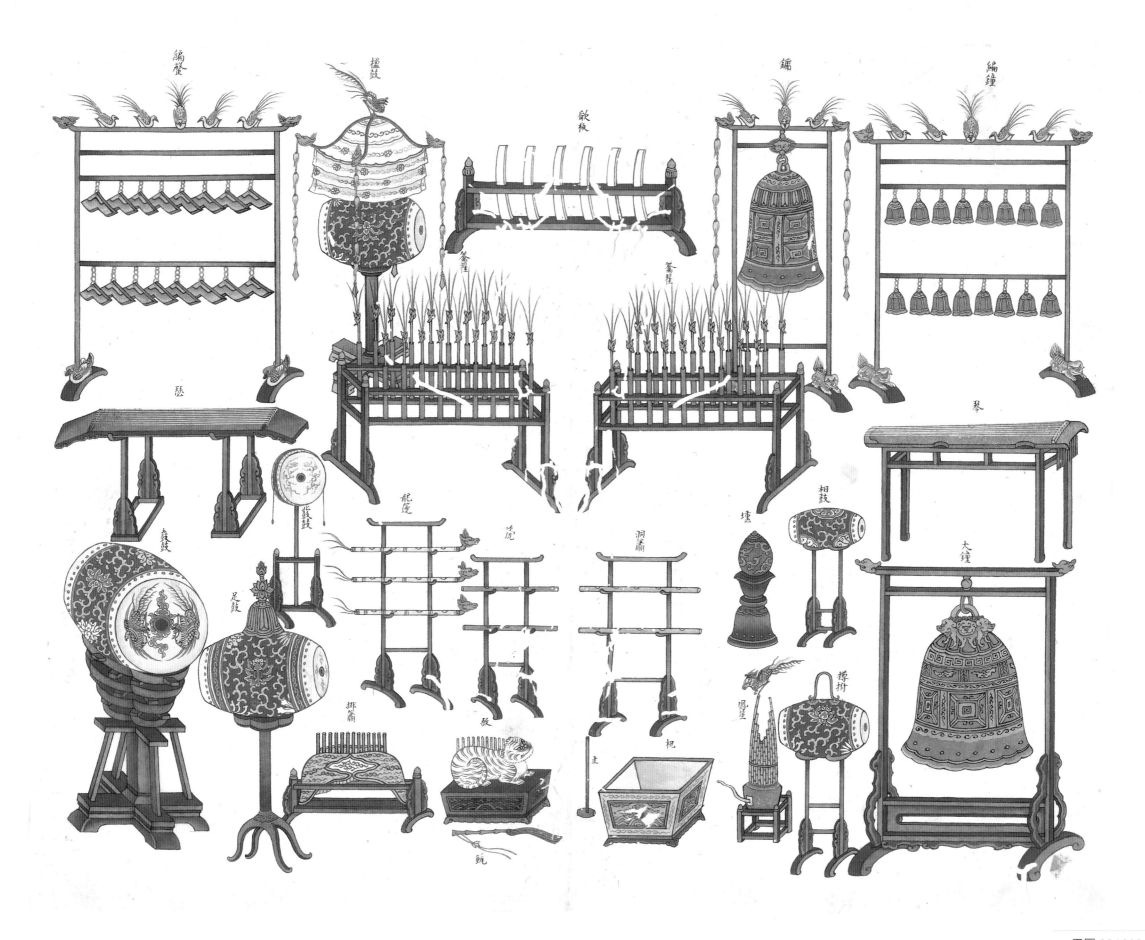

文廟樂器圖

文廟樂器圖說

查孔廟所用樂器編鐘編磬笙鏞琴瑟排簫洞簫塤篪龍遂鼓鼓
柷敔足鼓搏拊相鼓鼗鼓柷敔籥翟手版麾節諸器康熙五十八
年

頒中和韶樂於闕里其器用柷一敔一編鐘十六編磬十六琴六瑟四笙
六簫六塤二篪四排簫二籥以舊器并陳于露臺之上蓋禮樂四
代樂備六代鏗鏘鼓舞之節頫容之盛其典至鉅伏念海隅僻壤
圓於聞見舊器半多膽造殊失虔昭禮祀之道茲謹按闕里樂制
自吳中製運來臺陳於文廟命工肄習春秋丁祀庶幾以昭明備
而海隅多士亦可闚其聞見已

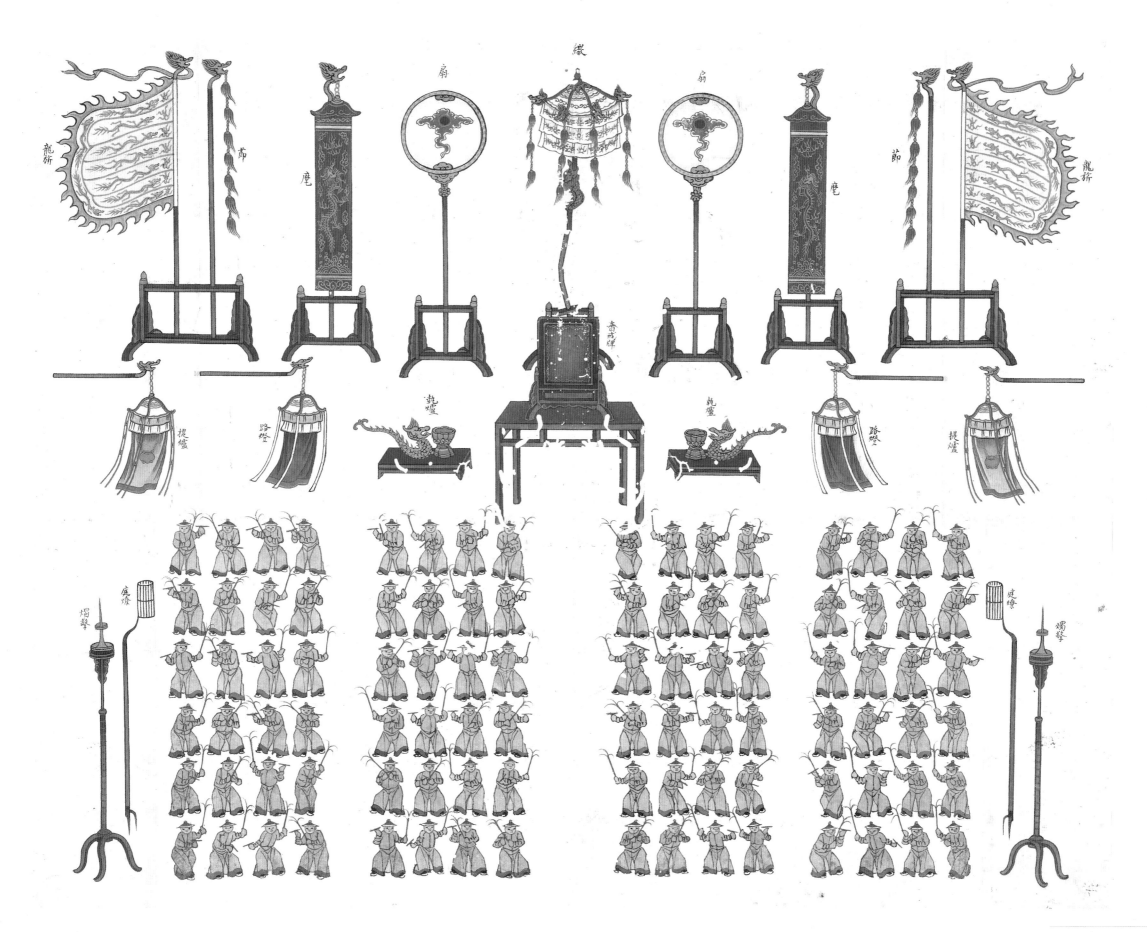

佾舞圖說

查佾舞文廟或云用八佾或云用六佾今圖分四列而繪九十六

人者照醴祀脩考之十二圖脩舞容而非佾數也迎神奏昭平之

章初獻奠奏宣平之章亞獻奏秩平之章終獻奏叙平之章徹饌

奏懿平之章送神望燎奏德平之章庵以節舞故弁繪

庵節于幀端而殿上所陳之織扇執爐路燈與陛下之庭燎並附

焉考籥翟之勢有十翟豎而籥橫齊眉為執籥目為衡平心為衡

向下執為落正舉為拱向耳偏舉為呈兩分為開相加為合納翟

於籥為弁向下為垂相接為交又樹籥曰支豎持籥

平擎籥曰橫翟籥相近處曰並橫翟於上以籥直向前曰舒

翟於腋間曰掩荷籥翟於肩曰抱兩手向臂

相抱曰抱手拜手至手曰拜手舞者立容有五向內向外向上相

對相背曰首容三仰俯側身也身容五正身躬身側身回身直身

也手容五起手垂手出手拱手挽手也足容七蹌足點足出足屈

足移足交足踏足也步容二進步退步也體容九授受辭讓揖

拜跪頓首舞蹈也共三成此舞者容節之大凡也唐開元時文德

武功之舞無用于廟自宋……明佾而不干

國朝因之是以圖只繪佾而干戚金鐸諸器不繪于幀者所以邊

王制也

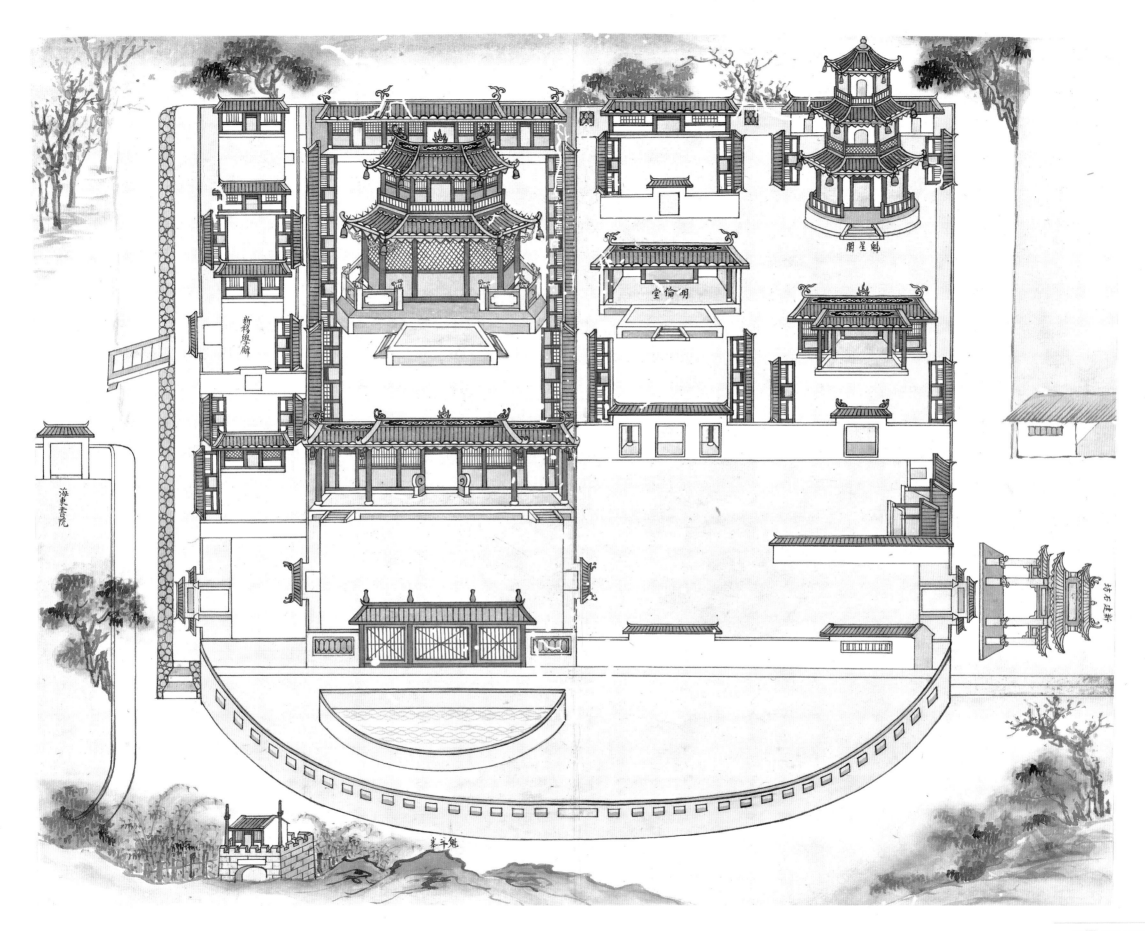

重修臺灣府學圖

魁星閣

明倫堂

新移學廨

海東書院

新建石坊

魁斗山

重修臺灣府學圖說

查臺郡建設府學歷時已久缺于修整傾圮堪虞伏念我

國家

聖聖相承重熙累洽逾年以來海東文教蔚于鄒魯學校為崇奉

至聖粟主振興人材之所自宜炳煥以昭誠敬茲謹選材擇料敬將

大成殿暨東西兩廡及五王殿慶加修整宮牆周加塗塈泮池亦行疏濬

規模視舊更嚴觀瞻查南郊魁斗山郡學之文筆峯也舊時櫺星

門其制甚卑門外巖以重垣山遂隱而不見今所建櫺星門較舊

時移進數武加崇五尺門外之垣改為花牆山形呈拱如在廟廷

從此文明可期日盛再查學內向建魁星傑閣歲久倒壞現照舊

址興建規模較前崇煥元樞廟學形勢艮位奎閣既已傑然

高峙巽方亦應酌建坊表以資鎮應臺地並無石山可取石料石

工亦未觀茲於泉郡採取鉅石精擇良匠刻鑿石坊制度頗

稱精偹自泉運廈由海艘配載至臺建於學之巽位以壯規制窃

念廟貌改觀人文益當振起以表

聖朝菁莪棫樸作人之

治化是亦元樞職分之所當為者也往時學廨屋甚偪仄查佐屬公館附

建學側于制非宜今移建于龍王廟左即于其地添建正屋二進

以為學廨既於規制相宜而學官亦得安其居處矣是役也元樞

首為捐俸而鉅工之速竣亦由紳士之踴躍捐輸焉

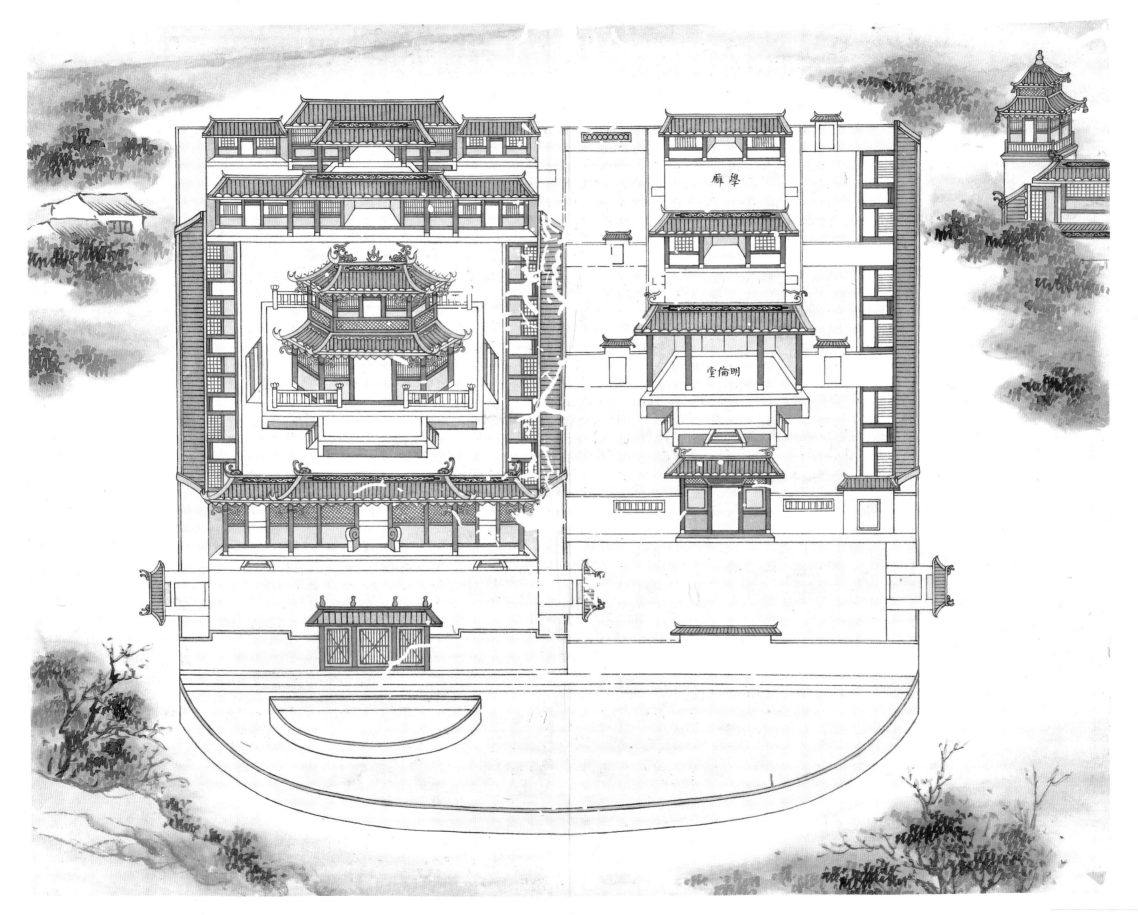

學廨

明倫堂

重建臺灣縣學圖說

臺邑附郡設縣後即經立學歷今百年久已傾圮無存邑人雖思
修建以工鉅未能興役元樞抵臺後即與前縣解令熟籌時因捐
費無多建
大成殿而後事即中止解令旋亦郡事茲於郡中各處工程次第興舉
郡學亦已竣工邑中紳士呈請繼修完竣茲謹督同郁令按照舊
址將
大成殿重加繕整並建　五王殿及東西兩廡以奉牌位其
櫺星門
大成門泮池宮牆亦俱謹用制度建造往時因地勢偏及明倫堂並未
建設而縣學教諭訓導僅於學之左右賃屋居住殊非體制茲復
買湊民地並為版建規模一如郡學現在制度巍煥人文儒術自
當益慶昌明

重建臺灣縣學圖說

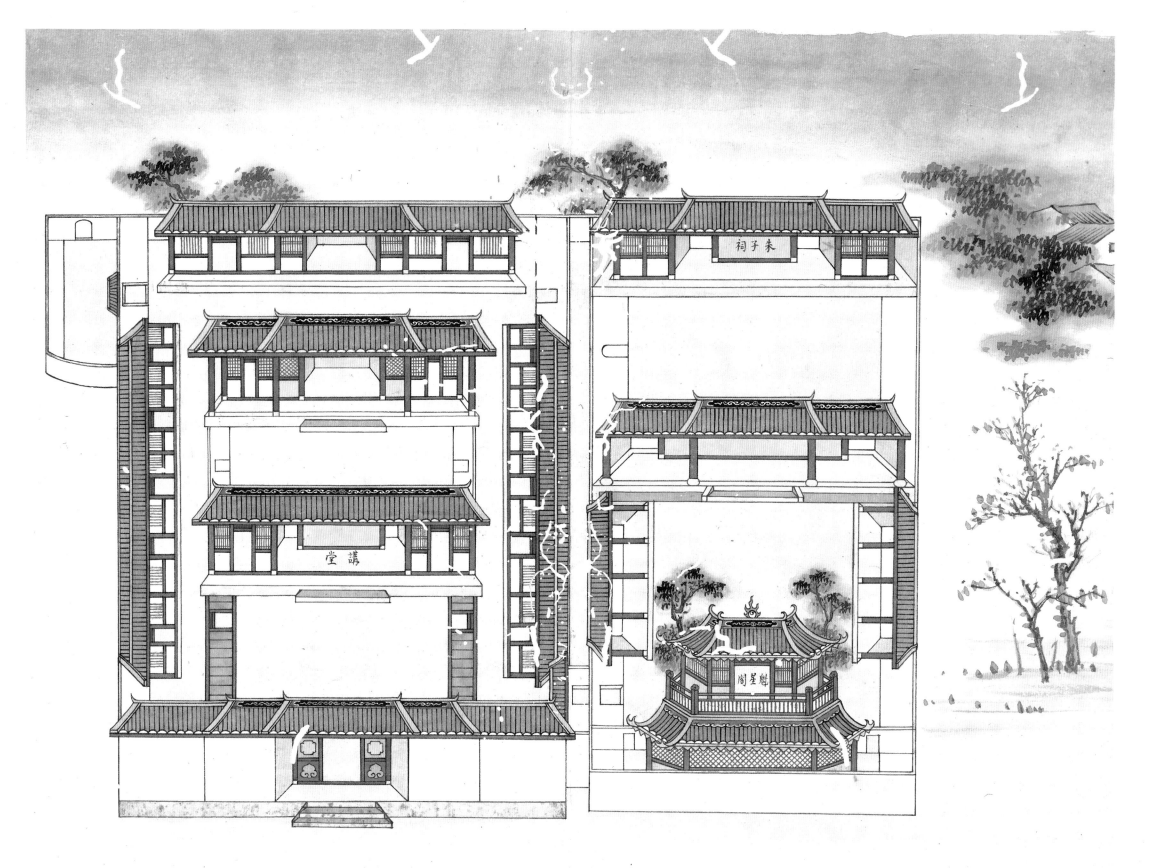

祠子朱

堂講

閣星魁

重修臺郡崇文書院魁星閣圖說

重修臺郡崇文書院魁星閣圖說

查臺郡書院二所一為海東一為崇文俱係前覺羅四陛守所建
其崇文書院近附郡署東偏院之左側巽位建有魁星閣閣後建
堂一進崇祀　朱子神牌歲久漸就傾壞元樞前護道篆於講堂
齋舍俱加修整其魁星閣及祠旁兩廊皆另行建造現在規模宏
敞一如舊制並捐資置鳳邑魚塭一所每歲計收租息番鏹五百
元除海東書院撥銀二百元外其餘三百元歸入崇文書院以添
肄業生童膏火之費較前無虞支絀矣

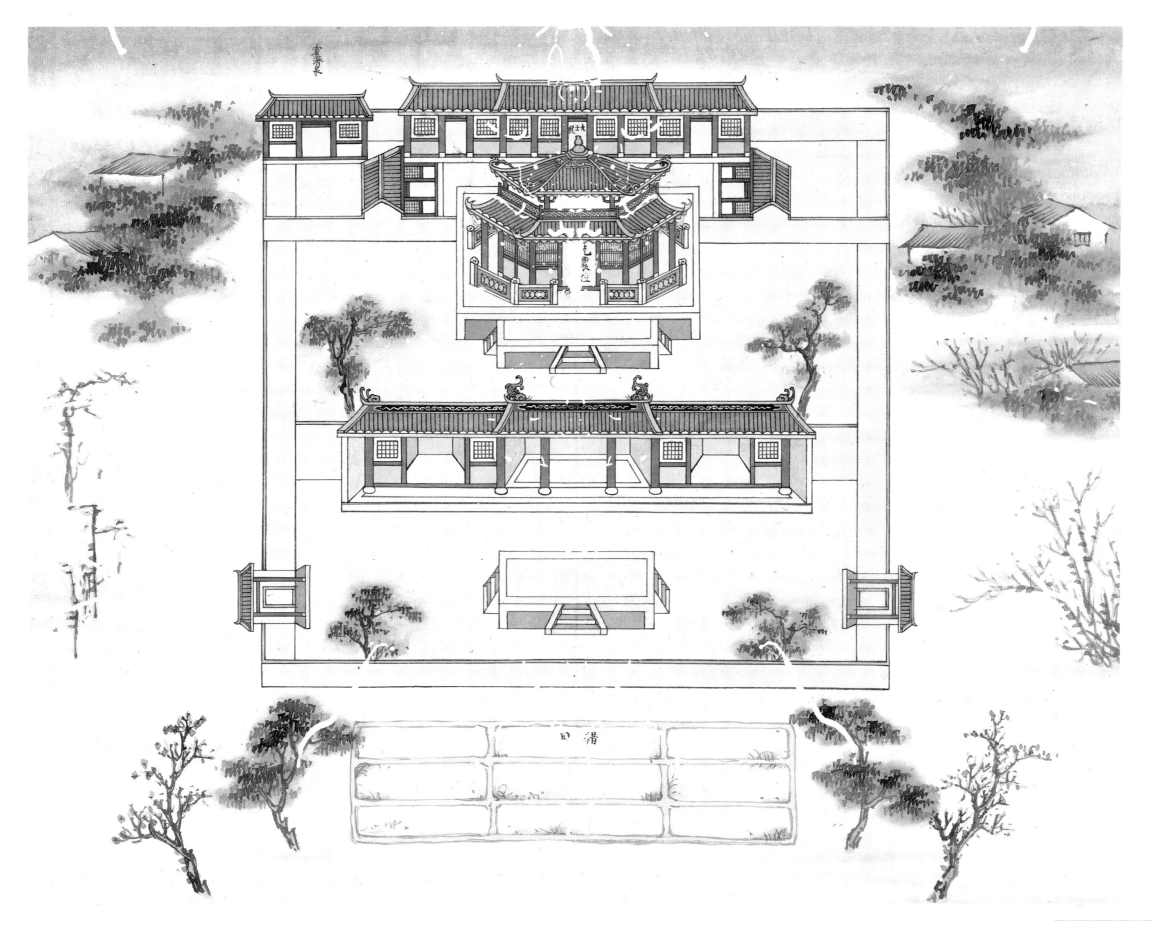

重修臺郡先農壇圖

重修臺郡先農壇圖說

詔恭建壇宇規模雖具歲久俱就傾圮元樞伏思耕耤為祈穀之重務興

查臺郡先農壇自雍正年間奉

建不可稍緩從前緣垣之內僅建一壇壇之北設有八角小亭一

先農神牌至於百官舉行祭典時如遇風雨並無憩息之所茲謹按壇制

重加修飾周圍牆垣亦行塗堊壘其奉

座以奉

先農神牌之八角亭新為建蓋視舊加崇另建中廳一進左右官廳各三

楹以為奈時文武員弁分憩之所伏查

詔制耤田田限四畝九分每歲以耤田存貯餘穀糶克奈費而臺郡耕耤

舊未置田僅就壇外平原舉推耒耜以鉅典而視為具文殊與

茲制有悖茲元樞謹就壇外平原墾闢耤田以符制度臺郡勸農之禮向

未舉行亦乘政體元樞就新建官廳作為勸農之所鉅典既舉自

可求行伏願海外年書大有以仰副

聖天子廑念民依之至意於萬一耳

附靈濟泉說

八角亭之北隅向有小屋數樞陝大士像屋久傾圮茲亦廢加

修葺以還其舊屋後有井曁泉泉也康熙辛丑六月提督藍公殲

勤來冠駐師於此三軍就汲泉忽潰湧固名之曰靈濟幷作詞

勒石以記其事今樞復建小亭一座更以誌靈異于勿替云

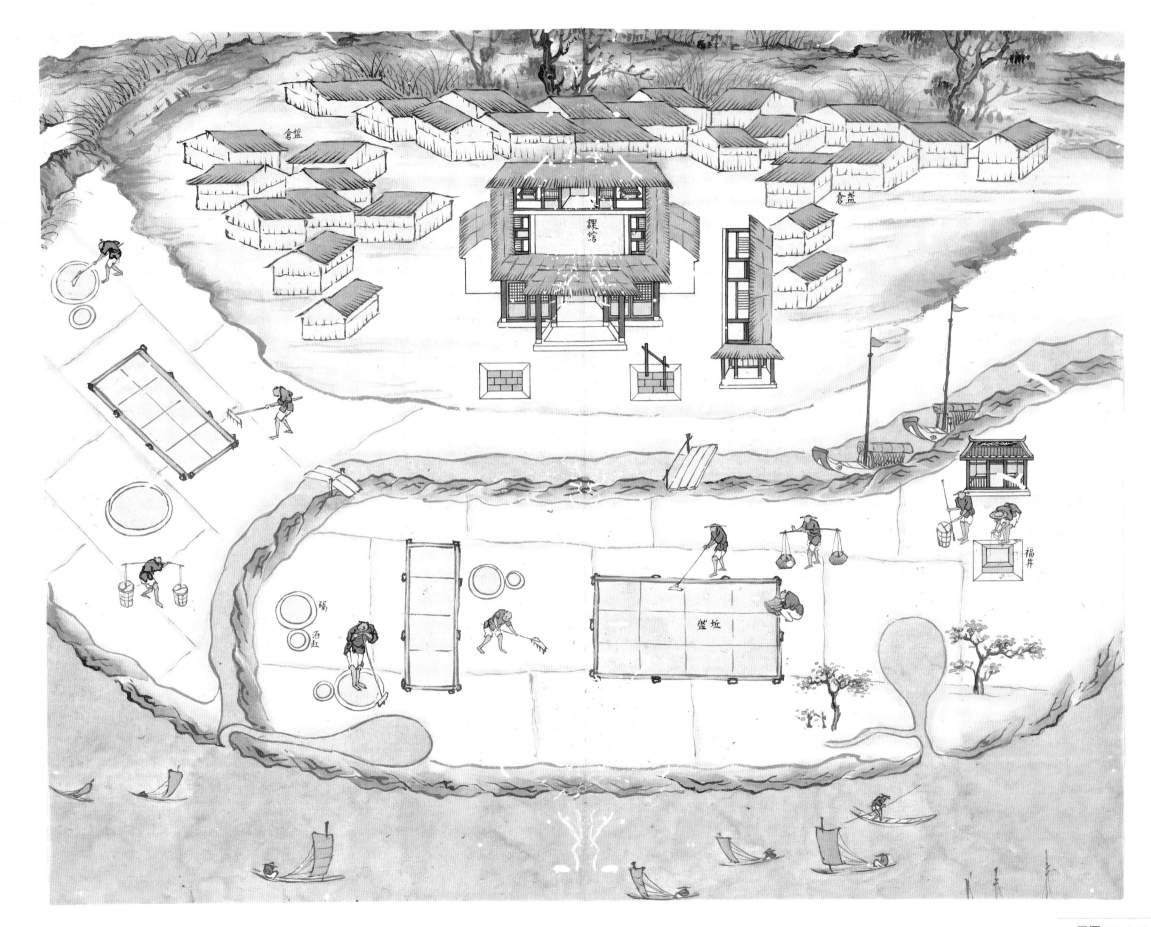

重建洲南塩場圖說

查臺郡鹽課分六場洲南產鹽獨多輸課尤足其地在鎮北門外
十餘里四面環海形圓而土黑中設課館周列鹽倉外置鹽埕此
舊制也歲久傾地伏念場為產鹽供課之區不宜任其倒壞謹捐
貲重建正屋三楹左右各置廟房其館外左側向有小屋數間以
為哨丁住宿之所今照舊址另建鹽倉亦多倒壞茲於整舊之後
復行添蓋新舊共計二百餘間其鹽埕積滷之處亦皆修整規模
視舊頗稱完備而該計近來場鹽亦多旺產可無慮絀

附福井圖說

洲南場四面濱海斥鹵之區不生草木其地無泉可汲附場各
庄民約有萬戶來郡汲水載以牛車甚苦不便元樞於勘修課
館時見鹽埕之左地生青草有窟不盈尺津津有水詢之土人
俱云草則經冬不凋水則經旱不凋不知其為泉也味之水極
甘冽頓勝郡中諸泉滲而導之泉脈湧出過三尺其味仍鹹因
就窟口斲之向井不加深鑿並覆以亭永井卦交辭之義名曰
福井此井水殊不涸酸之曩時遠載郡城之
水殊不敷

遠向鄉人羣汲泉源不涸酸之曩時遠載郡城之

門矣

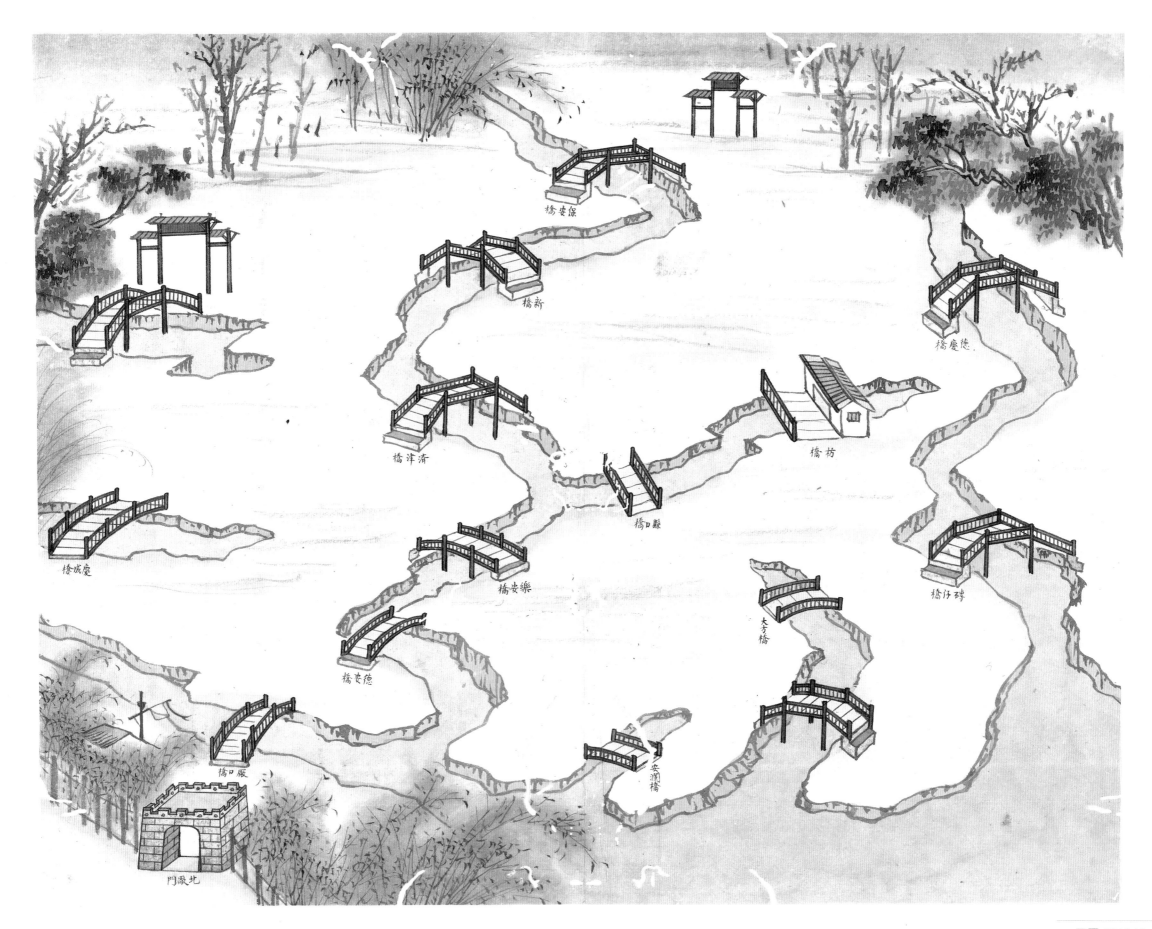

重建臺郡橋梁圖

橋安保

橋新

橋慶德

橋淙濟

橋坊

橋口縣

橋成慶

橋安樂

橋仔磚

大方橋

橋安德

橋口嚴

安瀾橋

門殿北

重建臺郡橋梁圖說

重建臺郡橋梁圖說

查臺郡西面大海其東為臺邑郊外地通羅漢門一帶南與鳳山
接壤北門則諸彰淡水往來要衝海濱沙土高下不齊崩崖坍岸
登涉為難夏秋霖雨尤苦泥濘又鄉遂之民赴郡貿易皆用牛車
捆載是以城內雖無河道而絕潢斷港時接於道是必藉橋梁始
可以通行旅郡治各橋歲久俱壞今逐加修建料必堅固以期久
遠其牛車經過之橋視舊加高數尺共計旱橋若干溪橋若干現
在民無病涉咸以為便

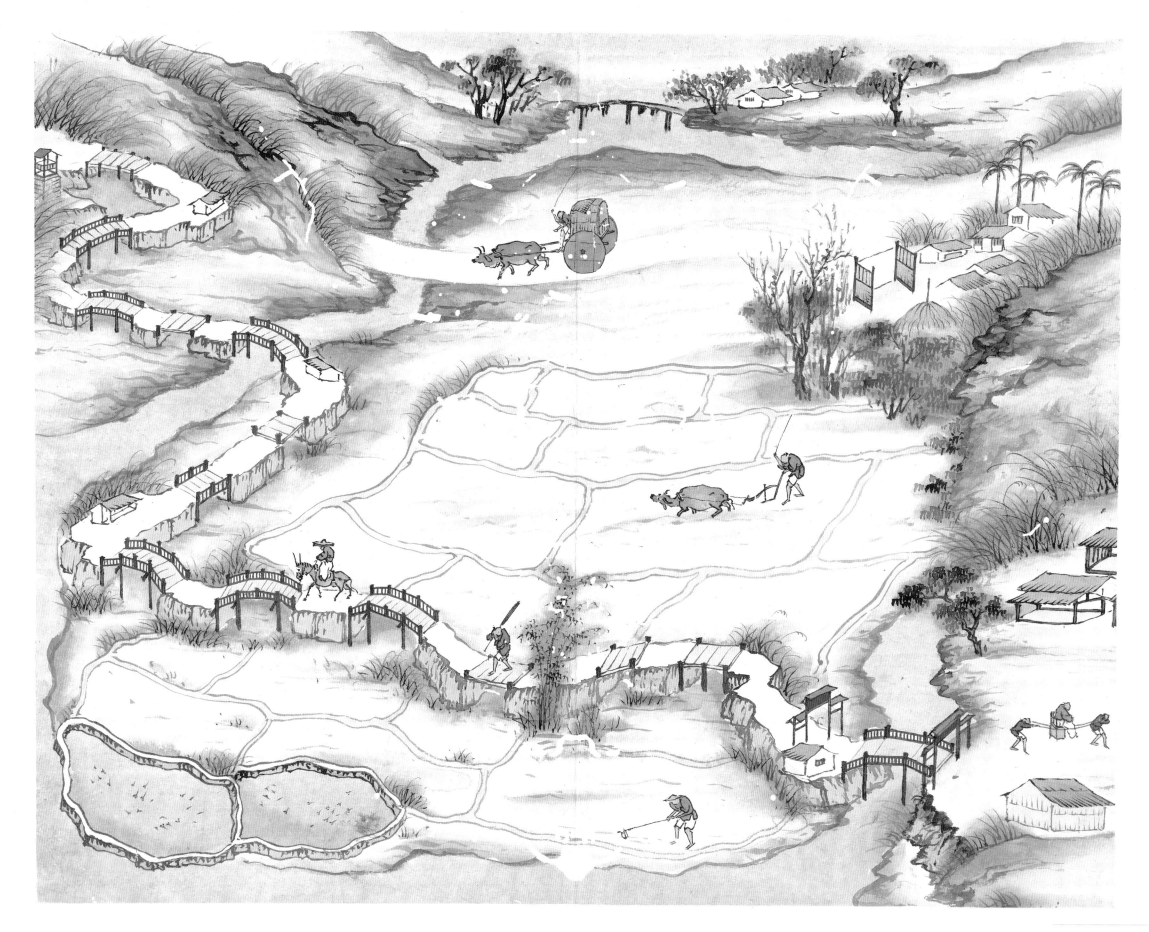

重修塭岸橋圖

重修塭岸橋圖說

坑仔底在郡北去城十餘里係往北路孔道眾流所歸沙漬土鬆
地多魚塭故名曰塭岸其地無橋梁則行旅病涉乾隆初年築塭
岸造橋梁屢修屢圮前臬憲蔣^諱允焄守郡時復大修之今亦崩
壞元樞親勘其地橋之易壞由于必設水門上流之水驟至急難
宣洩是以有衝決之患今重構大小橋凡十四座木料選用堅固
於隄下增設水門以資疏洩陂渠似可無虞冲突高築塭岸以固
其防苟遇旱潦所潴之水可蓄可洩不但行旅無憂徒涉而農田
亦得其利矣

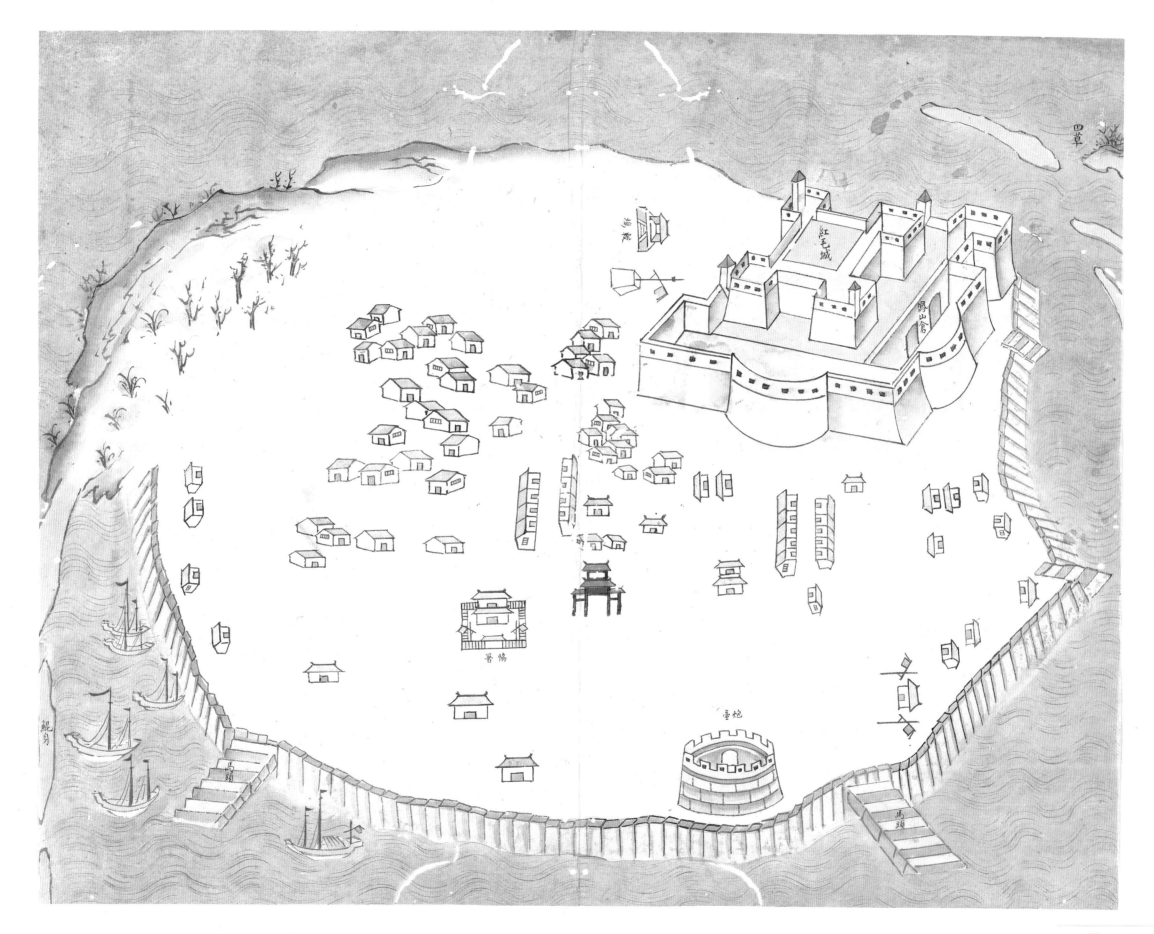

修築安平石岸圖

四草

紅毛城

馬蹄

鯤身

馬頭

汛署

炮臺

馬頭

修築安平石岸圖說

查臺屬安平地方為協營駐兵重地民居兵屋甚多且設有鳳邑
倉儲為支放兵米攸關又有紅毛舊城關係形勢該處四百環海
岸由沙積頂本浮鬆朝夕潮水冲擊易于坍損是以乾隆十四二
十七等年疊蒙
前憲飭令通臺高艘每船務將歷重沙石二担常川堆貯以禦風
潮以固堤岸祇緣船戶運貯沙石均係細石浮沙零星散貯一遍
潮水長發則石被浪移沙隨水勢日進漸被冲損其有關于民生
耳門之四草地方數年來新漲砂磧二重約三五里不等潮勢自
西而東直對安平冲擊以致近年埔岸漸崩民屋類皆坍壞遷移
者眾即營署亦因水勢日進目前故址悲移且恐將來日衝月
淺鮮若不急為砌築完好不特故址悲移且恐將來日衝月
陷無所底止何以資保障而固地方元樞親赴查勘周詳審視定
為必不可緩之工惟是堤工關重經理非易一時欲得經手安洽
者寔難其人是以未敢冒昧舉行茲有安平中營林遊擊于工程
事務諳練且一切公事頗稱定心因即會同熟籌林遊擊亦樂與
共勤凑成元樞隨捐脩工價運費飭匠于漳泉等處購辦石料分
船運載到臺自紅毛城東勢起至場頭灰窰尾止計五百十九
犬九尺深埋木樁密砌石條以三合土抵縫期于求固一切工料
俱託林遊擊就近管理督匠妥辦業于乾隆四十三年五月初二
日興工于閏六月十八日工竣現在岸已完固民得安居即遇潮
長足資捍禦可免冲損之虞矣

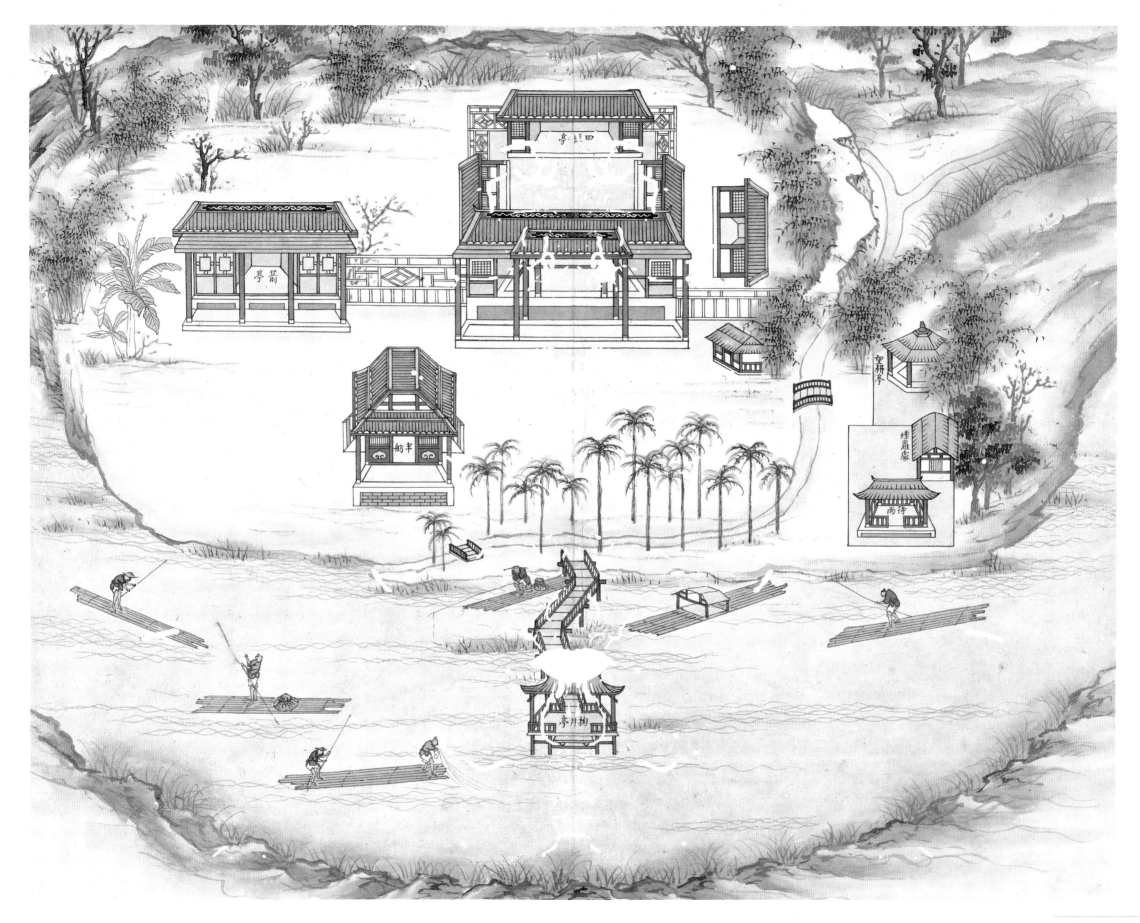

新建鯽魚潭圖

新建鯽魚潭圖說

鯽魚潭在鎮北門外十里內山之流悉瀦于此益有關于水利者
也臺灣地皆沙土崎峗為水所齧時久日就低窪以是潭面較昔
愈寬蓄水益多東西相距廣可十里長亦如之潭之左右西北各
岸各枕山巖麗其東南為鳳諸之境則崇山峻嶺層峯疊嶂隱現於
雲霞蓊靄之中為海外名勝地往時僚屬紳耆雄和有茲潭之勝
而登臨遊屐從無一過者焉近因公郊外偶過潭上查潭隸臺
邑年納漁稅向有潭戶課館數椽伏念斯潭既關水利不可任其
久晦而臺郡僻在荒外官斯土者三年乃得代去則敷政之暇偶
尔憩息殆不可少元樞既修海會寺以供遊涉又於山地面潭建
屋五楹為官廳其後為後軒軒之右為箭亭與官廳相並自箭亭
前數武為半舫折而東引潭水為曲港界於官廳之左通
以小橋別置竹廬茅舍由橋而東架以虹橋潭中搆湖心亭一座
以竹筏為船蕩漾潭中可觴可詠臺郡自入版圖百餘年來涵濡

聖化海邦士女熙熙皥皥迎登春臺觀山川之勝斯當盛世矣
昇平之
盛世矣

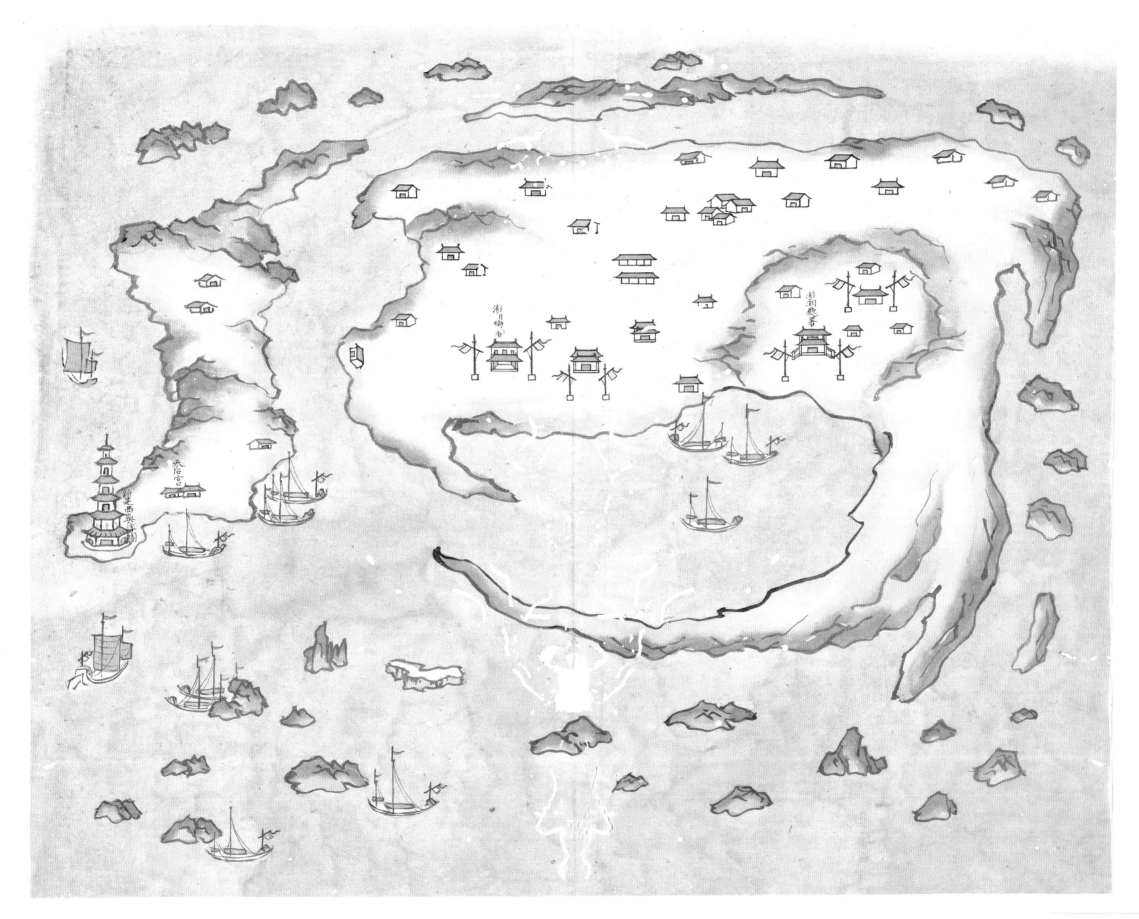

捐建澎湖西嶼浮圖圖說

捐建澎湖西嶼浮圖圖說

查澎湖居臺廈之間四面環海島嶼紛排波濤洶湧地景危險為
往來臺廈船隻所必經西嶼一處尤為衝要凡遇風信靡常則官
商船舶莫不就西嶼以為依息然當宵昏冥晦之時風濤震蕩急
欲得西嶼而安之轉或別有所觸屢致船隻損壞者蓋因四望茫
然一無標準故也元樞抵臺後查悲情形急圖所以利行舟之法
當經札商澎湖廳囑就西嶼古塔基址廣其下座計週五丈用石
築為浮圖共高五級級凡丈許頂設長明之燈西照鷺門東光鯤
島南達銅山東粵俾一望無際之餘知所定向又于浮圖之前建
天后宮另設旁屋數椽名募委僧住持燃火使風雨晦明永遠
普照所需工費元樞倡捐其餘不足之數經往來商漁各船踴躍
捐湊業已擇日興工尅期完竣自此船隻往來收泊知所憑準所
全定多矣

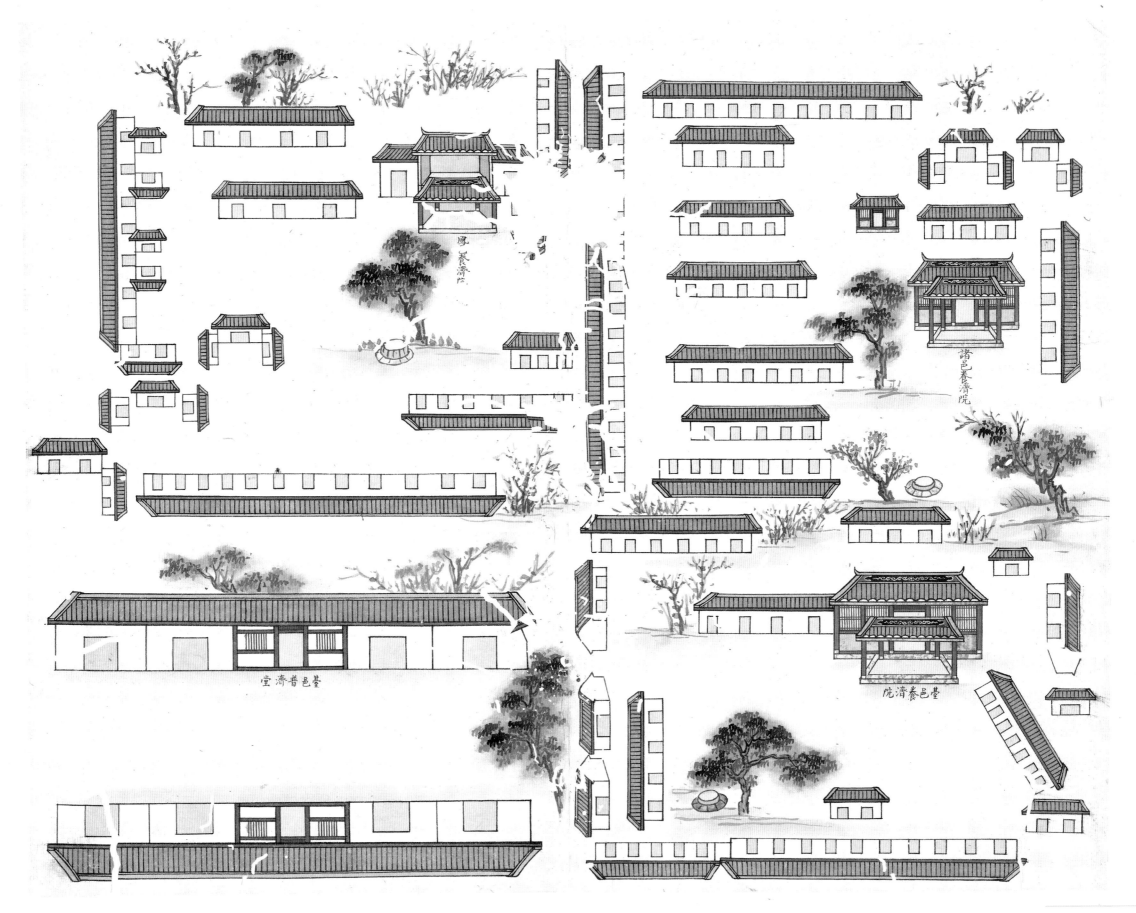

捐修臺鳳諸三縣養濟院普濟堂圖

厚養濟院

諸邑養濟院

臺邑普濟堂

臺邑養濟院

捐修臺鳳諸三縣養濟院普濟堂圖說

乾隆四十二年欽奉

恩諭飭將鰥寡孤獨及殘廢無告貧民加意撫恤遵行欽遵在案查臺鳳四

縣原俱設有收養貧民之所除彰邑所設養濟院坐落彰城餉縣收

善爲撫恤外其臺鳳諸三縣所有養濟院普濟堂俱建在郡城收

養老幼孤貧殘廢男婦分別額內額外給予衣食以廣

皇仁元樞親赴各處查勘其臺灣縣養濟院一所共屋八十九間坐落郡

城鎮北坊又普濟堂一所共屋十間坐落縣城隍廟之旁鳳山縣

養濟院一所共屋五十三間坐落郡城西定下坊諸羅縣養濟院

一所共屋九十五間坐落郡城鎮北坊俱係建蓋多年歷久未經

修葺以致棟折墻崩上漏下濕難以住宿爰即捐俸購料餉匠興

修尅期完竣從此海外無告貧民俱得安其棲息可免失所之虞

矣

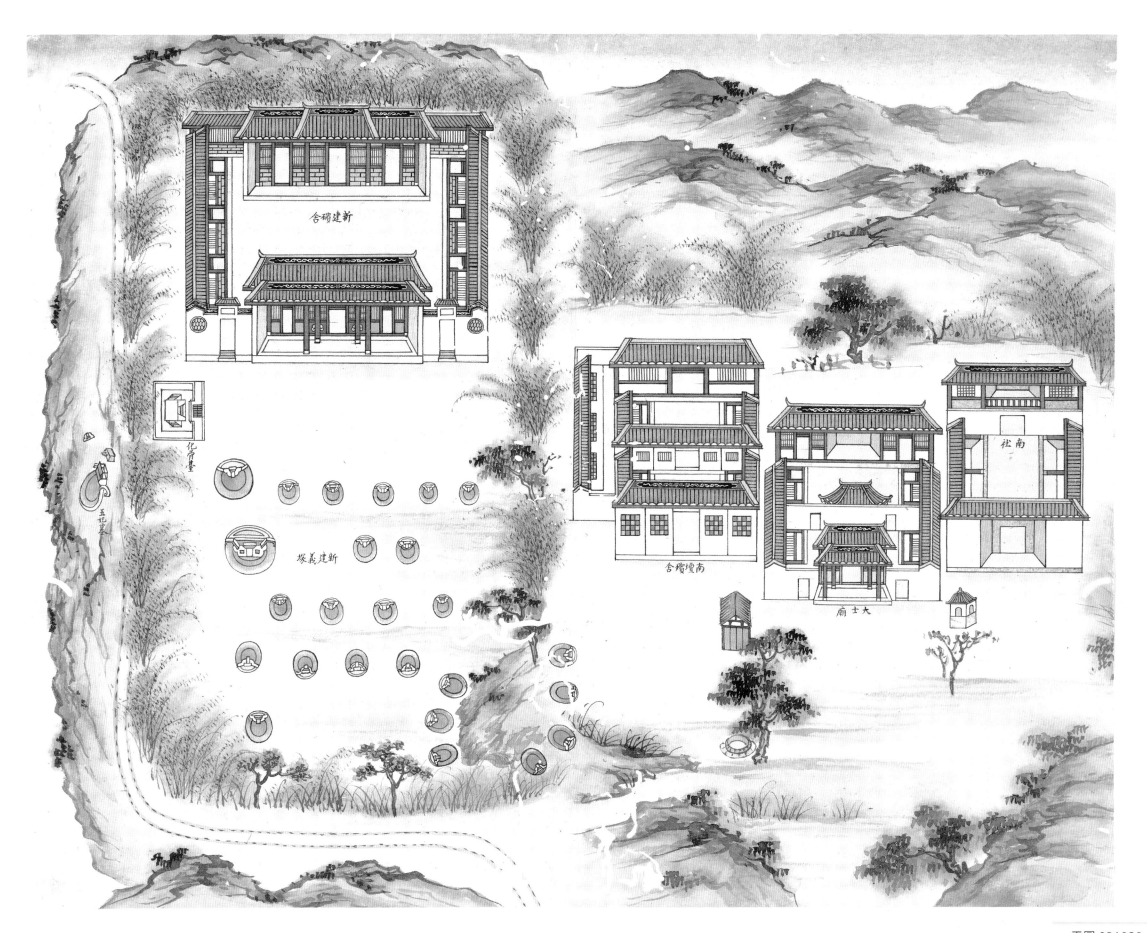

建設南壇義塚並殯舍圖

新建碤舍

化骨臺

五祀壇

新建義塚

南壇殯舍

大士廟

南社

建設南壇義塚並殯舍圖說

查臺郡有南北二壇俱為寄襯之所南壇在郡治之南郊北壇在

北門外臺郡習俗感於風水每多停棺不堊又流寓而死者或不

能運柩還鄉或無人為營窆寄厝於二壇土著家每有貧不

能堊或圖吉壤均致淹擱于此寄襯之舍甲及而破父之暴露不

皆有義塚但閱歲既久父塋者蓋多纍纍并槨穿陷于道殊為可憫

兔且有損壞之虞其姓氏亦無從稽考郡南北郊及魁斗山等處

元柩伏念義塚列於郵政有關

功令 上年欽奉

皇仁 於是相度南門外竹溪寺後有園地一片計八甲有奇按地計百餘

聖訓 諄切尤宜遵辦以廣

恩詔 地方官加意增設義塚

敢又有竹圍一所亦頗寬曠均屬民業立券買之以園地為義塚

堊旅殯之無歸暨家貧不能營堊者又於竹圍內另建寄襯之舍

共二進兩廂各六間木料堅固屋宇寬廙募僧守之來寄棺者聽

簿記其姓名及鄉貫及寄棺之年月以備查其有欲歸故土者聽

其自運掄柳寔困無力搭運則為之定洲鋪戶配船運之其寄停

之棺寔有姓名可稽親屬現在者計其年月日己在二年小者限以

三月有力者則動支經費即就義塚掩埋如遇

期有罰若其已堊塚墓年久穿陷者隨時培補之其已故戌兵則

別置北郊曠地掩埋另有圖說附後復于義塚之傍設立化骨爐

骸骨堊配船給資以及經理給費皆係元柩首先倡捐并勸

殘骸埋棺槨催工買灰盂飯紙錢飯僧齋奠募夫丁廩司胥並運

檢收殘骸以火焚化置於萬善同歸所凡買園地建塚舍與夫收

樂施者襄其事凡有捐輸勒名於石以誌好善其應行事宜立為

規條詳存檔案並通稟

大憲批示存案以垂永久元柩之舉是役也殫精瘁力蓋以欽遵

聖詔仰播

恩澤於斯民耳

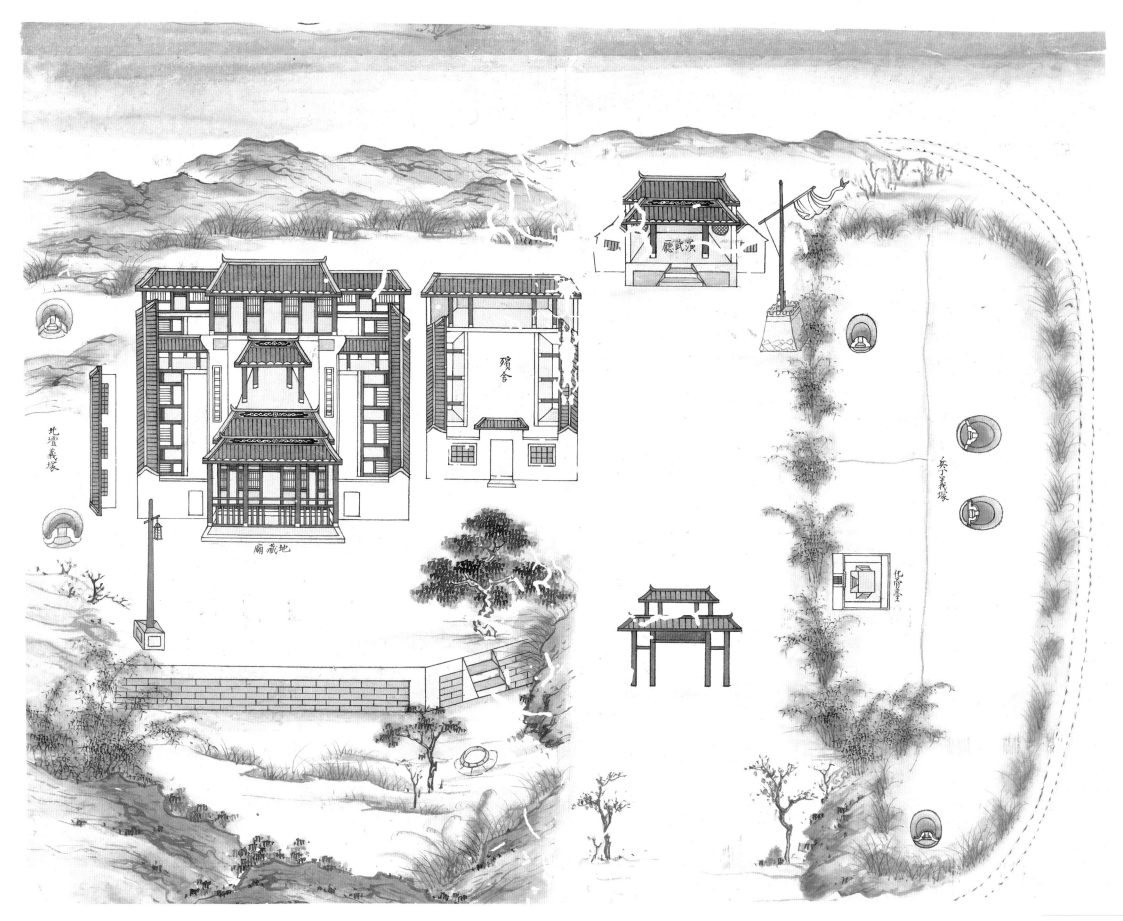

演武廳

殯舍

北賓義塚

廟藏地

兵丁義塚

化宵堂

捐建北門兵丁義塚圖說

北壇在郡治北門外較場之西北隅其地有地藏菴祀孤之典於
此舉行地勢極高蒼前向立天燈終夜燃照海陂在洋遙見燈光
知將進口以此為準如標的然旁有殯舍大小三座與南壇均為
停柩之所兵民無別查臺郡戍兵三年班滿始回內地病故者隨
時埋塋不能擇地元柩既于南壇建設義塚殯舍埋寄民棺因念
兵民相襍易起爭端必須另籌區別隨于較場之東查有民業五
甲有奇計地六十餘畝地頗廣寬立契購買建立義塚專為戍兵
埋棺之所別於民人以杜爭競其規條一與南壇無異詳見前說
不復贅陳

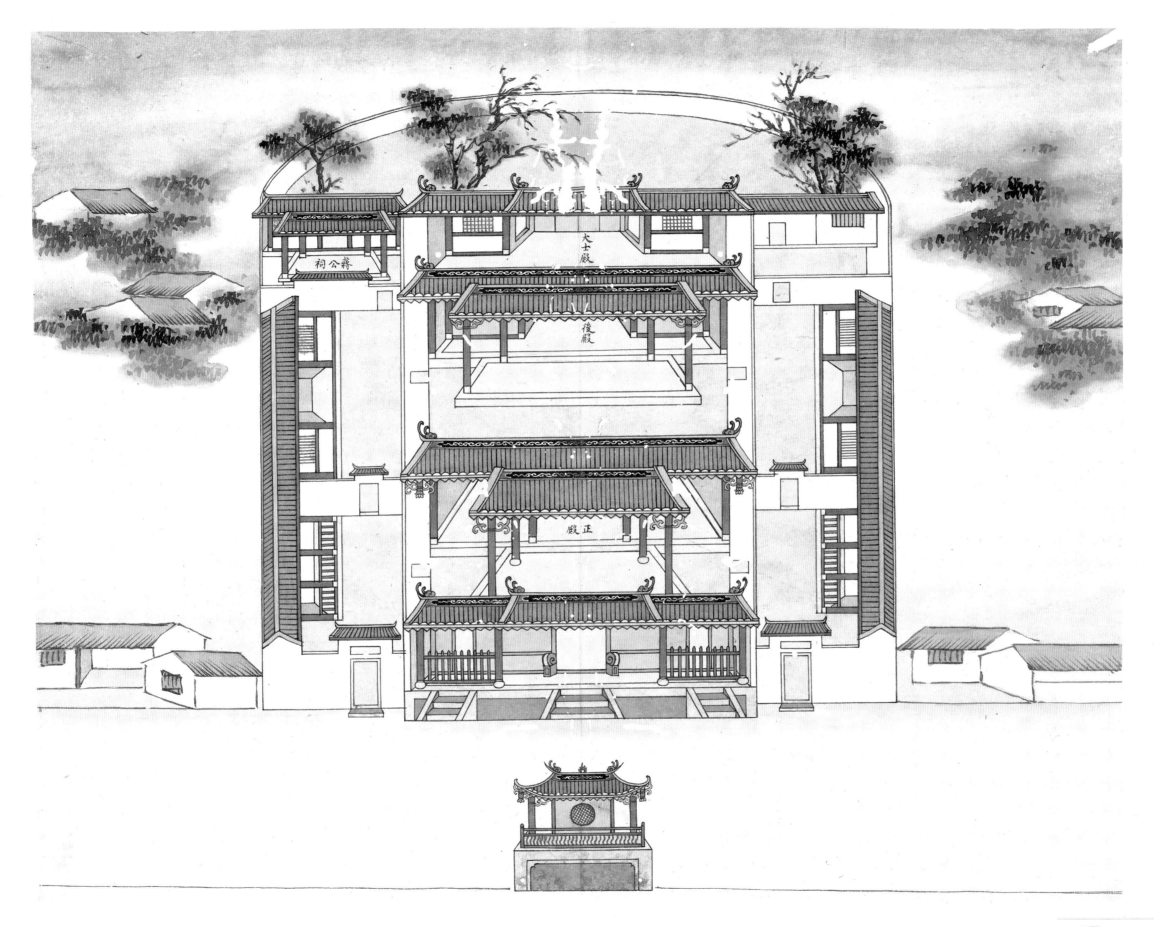

重修臺灣府城隍廟圖

蔣公祠

大士殿

後殿

正殿

重修臺灣府城隍廟圖說

查臺郡城隍廟在府署之西數武廟制前為頭門三楹前為戲臺門內有廊如川堂式中為正殿供奉神像其後正屋三進祿祀諸神廟之左右各啟小門自頭門而至正殿兩旁基址皆建廟屋五楹復隔以牆為僧人住居之所右廊之北於牆間別闢一門內建小屋三楹周圍繞以高垣廟制頗稱宏敞神之感應最靈祈報始無虛日建廟之後歲久缺修將就傾圮伏念神列於祀典福庇海邦亟宜修整以妥神靈因為捐俸並喜紳士樂輸乃餰村庀工易其棟宇塗其丹艧厚其垣墉基址雖仍其舊而廟貌彌加崇煥矣再臺灣設郡後其初守郡蔣公諱毓英有功斯土郡人至今不忘向於廟之右側建祠奉祀迄今年久傾圮茲仍照舊址修建以永昭前賢之懋績於不朽耳

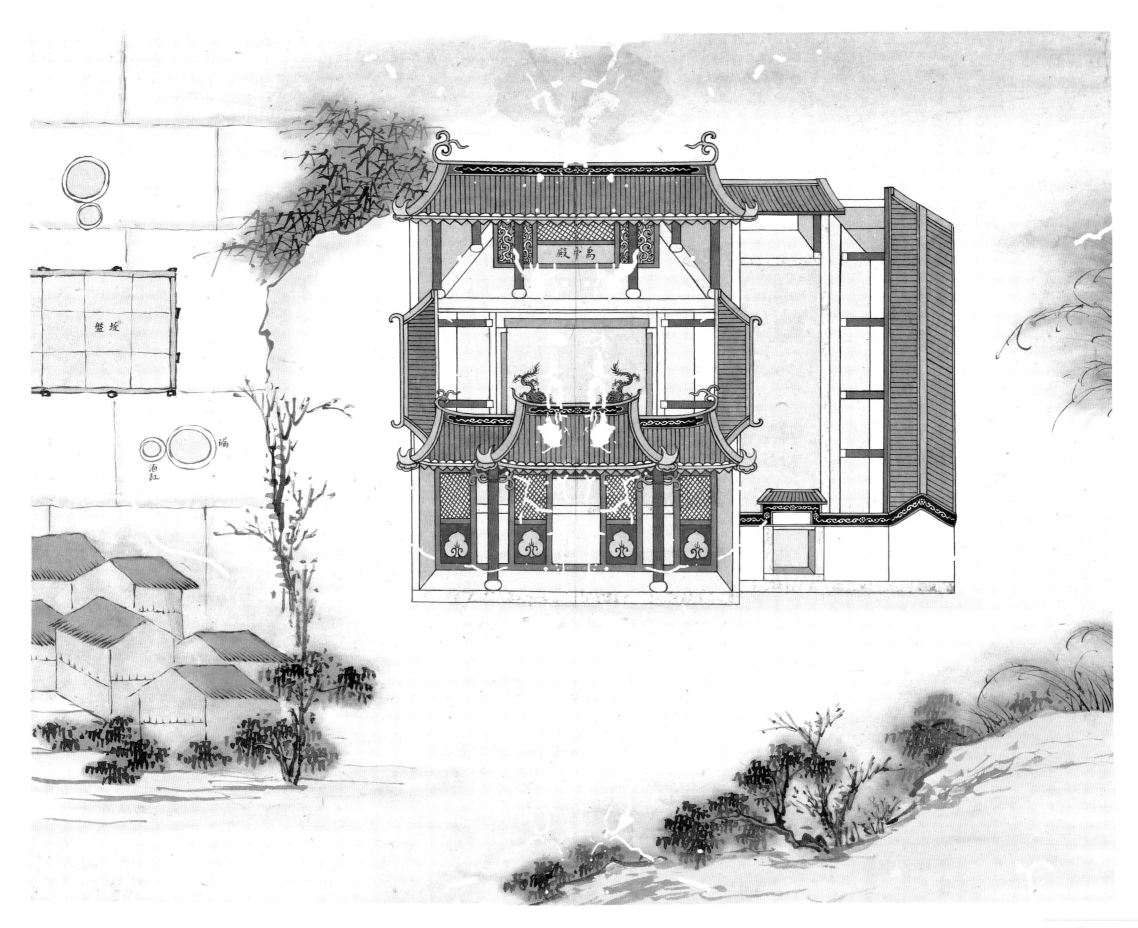

重建洲南場禹帝廟圖說

從來神之有功德于民者則祀之至若平地成天萬世永賴如

禹帝者其功德尤無乎不被也洲南濱大海向置鹽埕濟民食惟夫潮

汐以時風濤晏息斯堤圩固而鹽產以盈也場民思報本建

禹帝廟於場之東南奉香火以祈福佑者有年矣碩廟祗一椽場民裸

體蹠足徙倚干神之前則慢褻尤甚而又風侵雨蝕日就摧殘柩

過而謁之不禁怦怦有動于中也迺就其地捐俸而更置之廣其

殿宇凡二進旁設耳房繚以周垣蓋較向之湫隘而塵涵者有別

矣併募司香火者居之經其產以資日費廟既成因繪圖綴說以

存其事

重建洲南場禹帝廟圖說

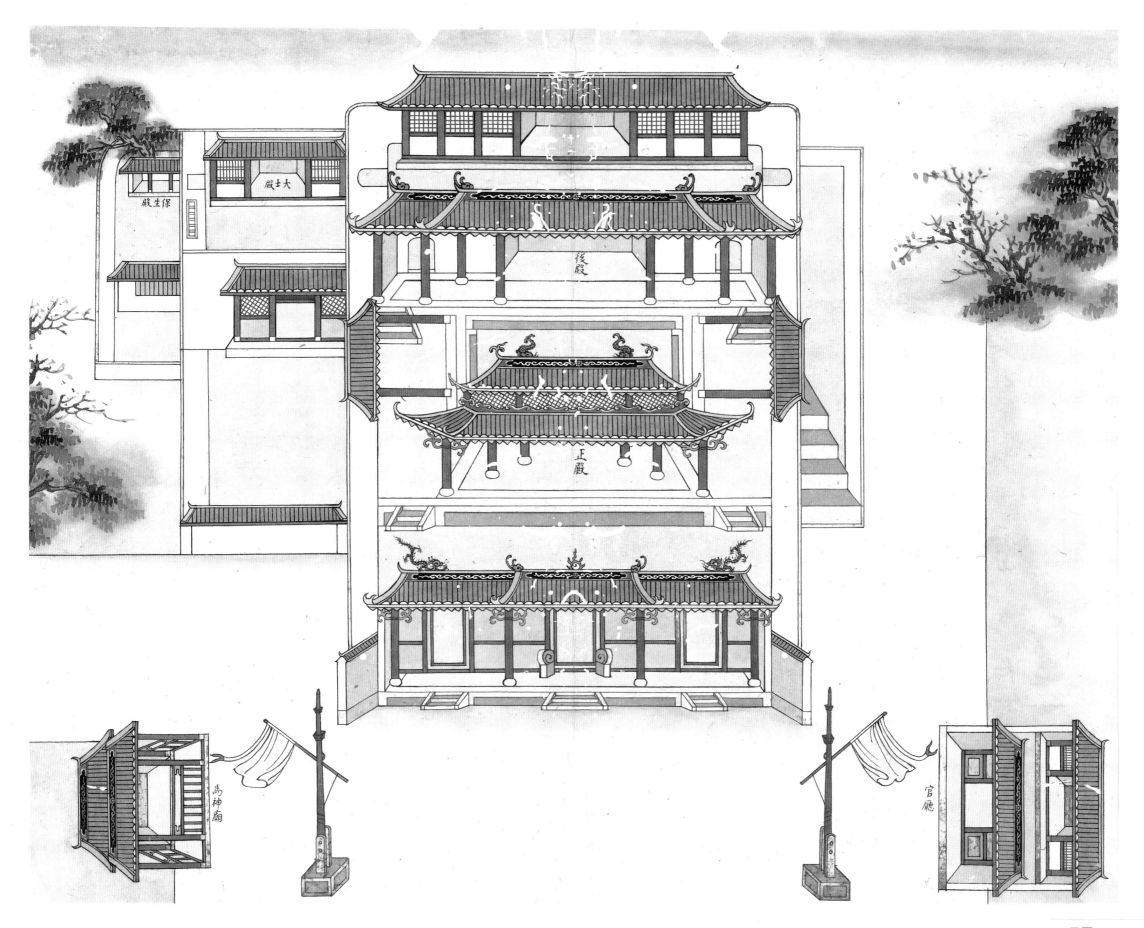

重修關帝廟圖

保生殿　大士殿

後殿

正殿

馬神廟

官廳

重修關帝廟圖說

重修關帝廟圖說

查臺郡關帝廟凡數區其在鎮北坊者為春秋秩祀之所此廟自
前明業已建蓋迄今百有餘載規模雖偹傾圯日甚廟制前為頭
門三樞中為大殿供奉神像其後正屋一進廟門外側有屋二進
為官廳周圍繞以高垣元樞既已興建各工伏念武廟於政典
甚鉅修整不可稍緩因為捐俸並勸樂施餙材应工重加修葺共
規模仍循其舊而廟貌巍煥則如新構再廟後右側有屋數樞內
奉大士其旁襍疊神祇殊非昭虔妥神之道兹並加修建以奉大
士其諸神之像另屋供奉旁有屋宇亦行繕葺以祀保生聖母神
像廟貌既餙自當益庇神庥

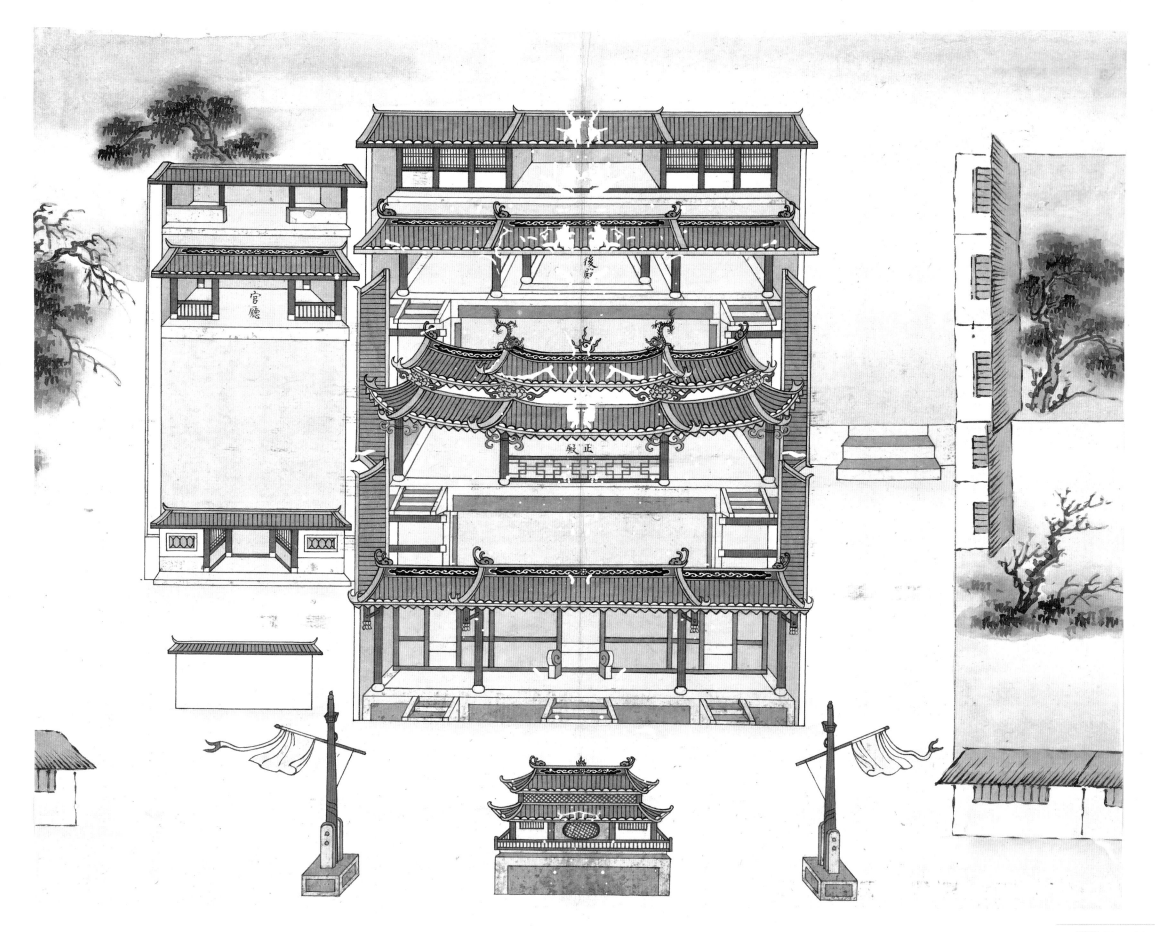

重修臺郡天后宮圖

後殿

正殿

官廳

重修臺郡天后宮圖說

查郡城西定坊之天后宮未入版圖以前即已建造郡垣廟宇此
為最久

天后福庇海洋靈越百神我

朝征勦鄭逆

天戈所指靈潮突長舟師得以穩抵郡城無虞險阻迄今百餘年來此邦
士庶暨往來海道士宦高民無不仰戴神麻神之覆育斯民功德
最鉅春秋列於祀典將享慶肅舊時廟制前為頭門門外有臺以
為演戲之所門內兩廊咸具中為大殿供奉神像其後正屋二進
裸祀諸神廟之右畔有屋二進為官廳周以墙垣規模制度頗稱
宏敞特以歲久缺修將就傾圮元樞澁臺後一切有關政典鉅工
既已次第興舉因首捐俸並勸紳士之樂善者選工餝村重加
修整棟楠之朽壞者易之丹粉之陳暗者塗之現在廟貌巍然呈
輝煥彩將見靈爽蓋昭環海之求叨　神庇正無既極也已

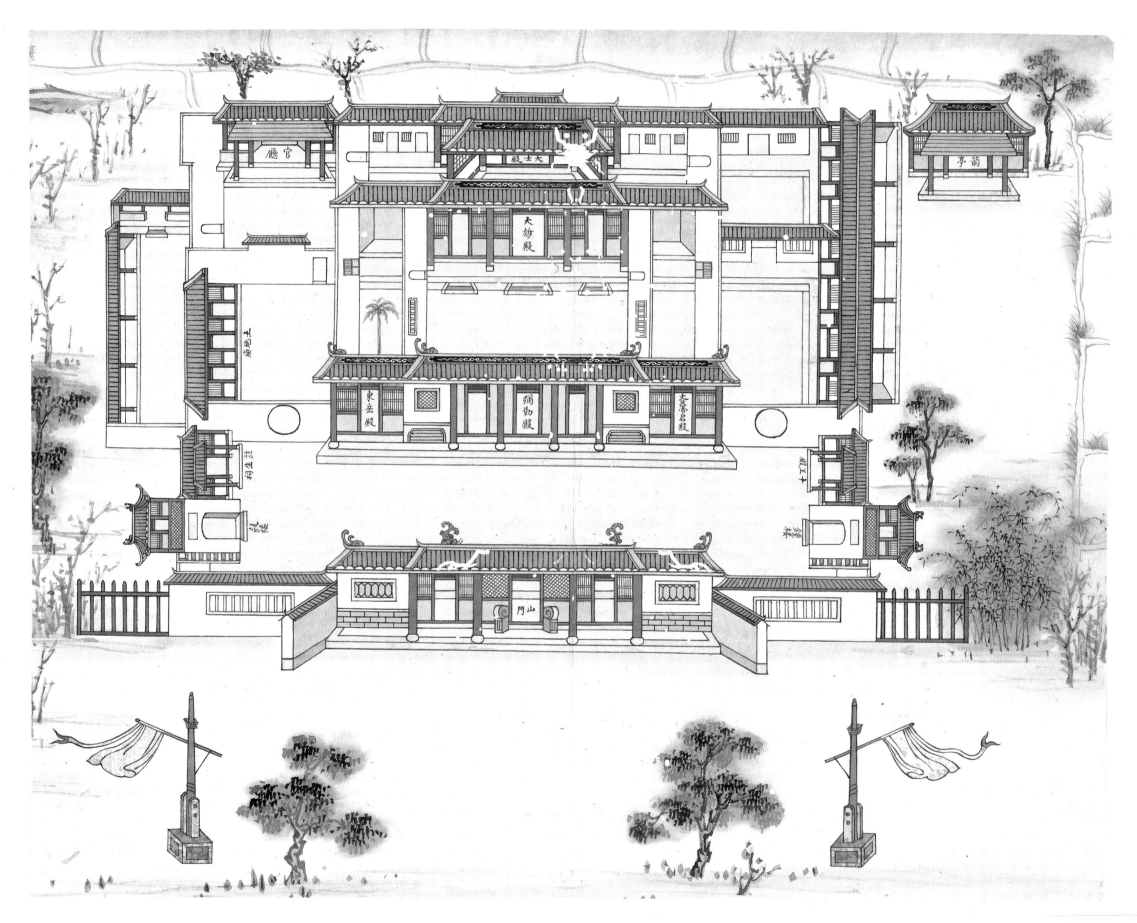

重修海會寺圖

重修海會寺圖說

查海會寺在郡城之北門外五里許係偽鄭北園舊址鄭氏既滅
臺館荒蕪康熙二十九年臺廈道王效宗偕總鎮王公改為佛
寺名曰海會幷置寺產以為常住之業寺以年久缺修田為魯人
盜賣椽桷滿目荒涼上年欽奉
恩詔修葺廟宇念兹海外絕無勝地可供遊涉此寺載在郡志有關名勝
若任其摧殘不行及時葺治勢必日就圮壞後來即欲脩理無從
措手於是鳩工飭材大加修整其前正屋三楹為山門門內供奉
彌勒佛像兩旁塑護法尊者二像高二丈許其後金剛四尊高亦
如之又內為甬道左右建鐘鼓樓各一座樓之旁各建廊房三楹
中為大殿供奉如來文殊普賢佛像獅象蓮座皆高丈餘殿內左
右望羅漢像皆以金飾殿後中為川堂再進正屋三楹係新
內奉大士繢以高垣舊時寺基止此其餘左右所建屋宇皆新
構其右偏正屋一進為官廳前留隙地隔以短垣意關小門統以
長廊由官廳而前穴垣為門門外左側有屋數楹大士殿後陳地
數十弓又圍二十餘畝敷種植雜糧菜蔬可供寺僧齋糧周遭圍以
刺竹折而之左有屋五楹廻曲如廊深二丈可置
幾筵以為遊時讌集之所凡此皆新建之屋也迄工之後士女時
有遊涉者觀莊嚴之慧相可覺迷周之愚民化其狠鷙拯其苦惱
則此寺之修其初為恭承
聖詔以存名勝而於世道人心亦未始無關也寺僧所賣舊產為時已久
半難清查今為贖其可稽者弁為另置田畝敕勤之貞珉每歲可得
租銀六百餘員住持之僧無慮饑寒後來經理果能不廢可期重
諸求久

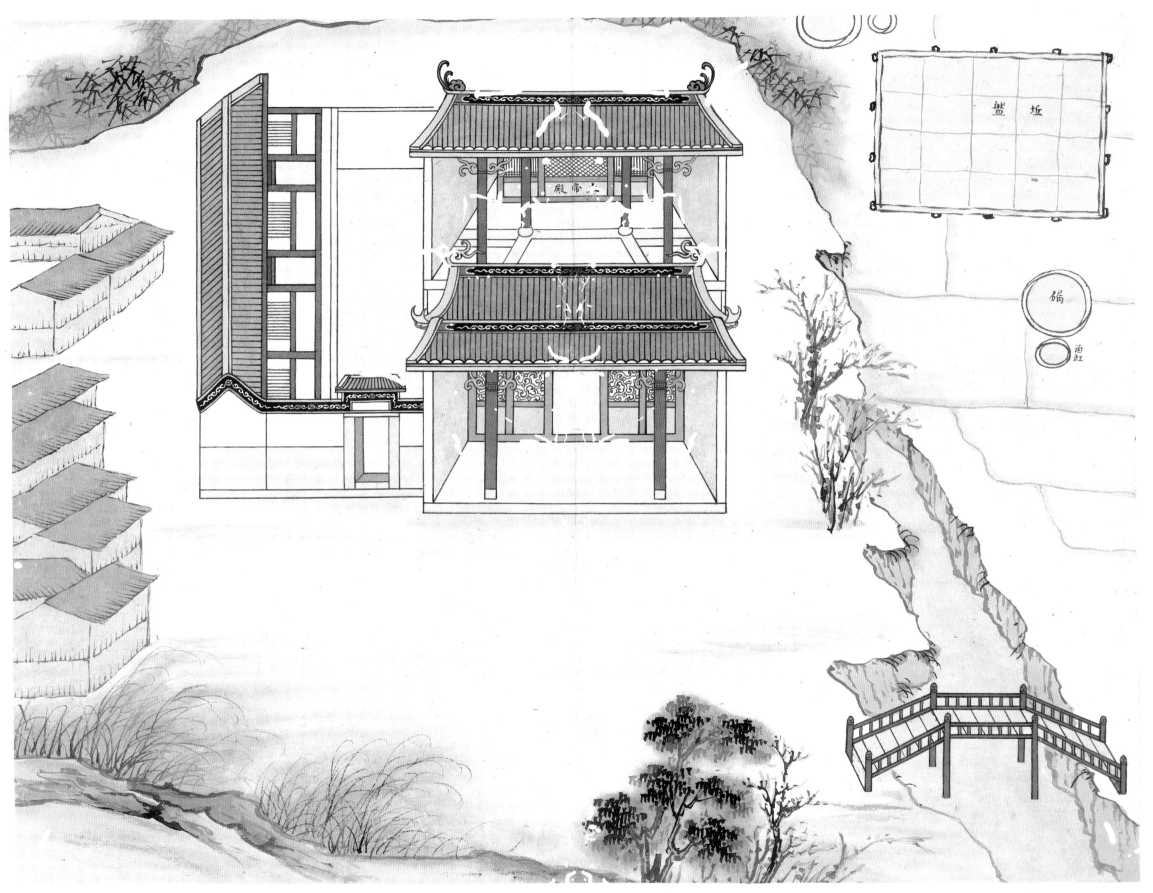

重修瀨北場上帝廟圖

坵鹽

碼

酒缸

殿帝上

重修瀨北場上帝廟圖說

上帝廟居瀨北場之左不知剏自何年夫場為晒丁聚族之所惟疫厲

災眚之不作然後丁得盡力於晒而鹽產以盈此非邀庇於

神無由奠其居而樂其業也歲戊戌場之民以

帝廟年久傾壞請命於樞樞念

神之福佑斯立也物阜民安久蒙呵護恐令漂搖風雨失所凭依崇德

報功之謂何爰捐清俸鳩工庀材仍其舊而整新之募鄉民之謹

愿者司其啟開以時灑掃於是居民奉香火以祈福者踵相接焉

用以卜

明神之式鑒其降康正未有窮也是為記

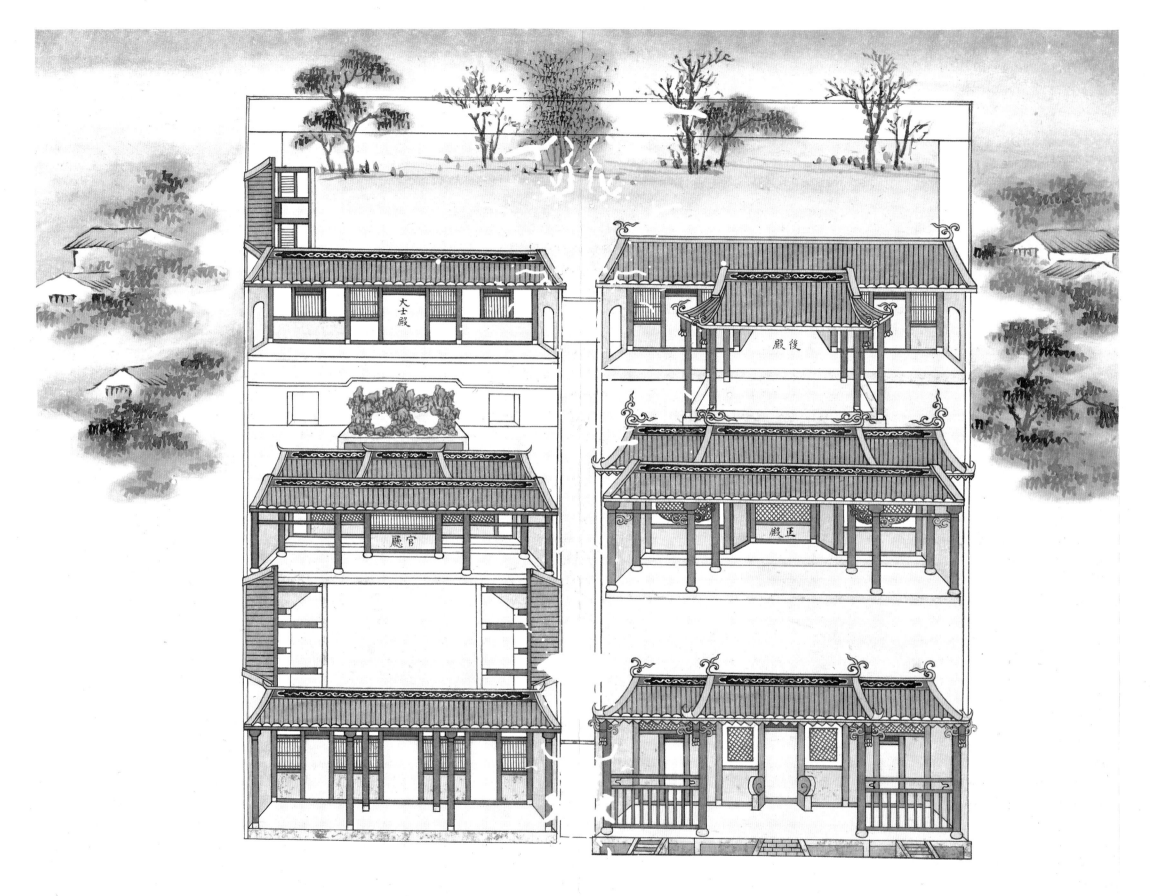

重修龍王廟圖

大士殿

宵廳

後殿

正殿

重修龍王廟圖說

查龍王廟在郡治之寧南坊康熙五十五年臺廈道梁（諱文科）所
建廟制前為頭門三楹中為正殿後隔以高垣建廊制如川堂
其後正屋一進中祀龍神廟之西偏另建頭門一座門內兩旁
皆有廊屋其中為正廳几百官春秋祭祀以及朝望謁廟皆集於
此其後正屋一進中奉大士傍為僧房其為高廣狹一如前屋廟
制頗宏敞可觀歲久缺修日就傾圮元樞首捐廉俸並勸紳士捐
輸重加葺治易其榱桷飾其剝蝕規制煥然一如新構龍神司
掌雨水澤庇生民廟制既崇享祀益肅將見靈爽昭垂海邦永慶
神庥矣

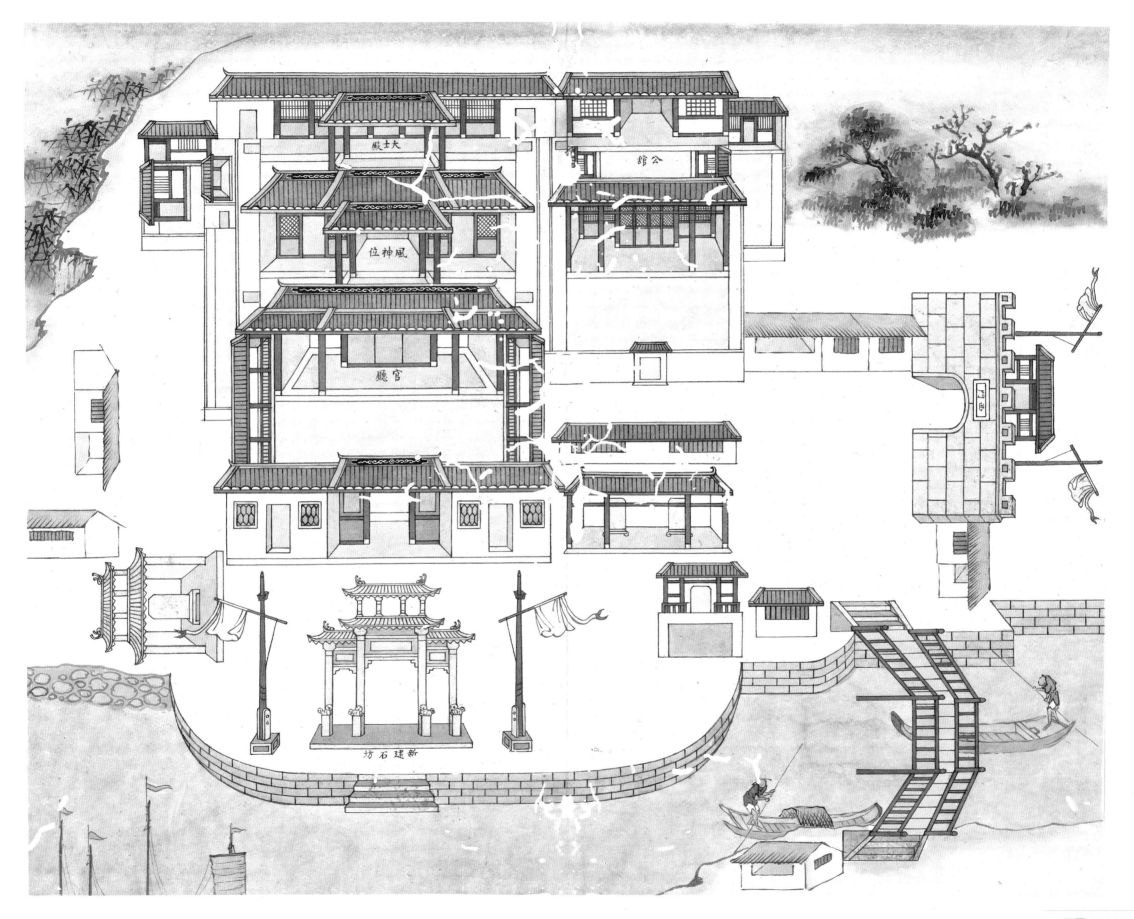

大士殿

公館

風神位

官廳

新建石坊

重修風神廟並建官廳馬頭石坊圖

重修風神廟並建官廳馬頭石坊圖說

查臺郡風神廟在西門外凡自鹿耳門抵郡登陸及駕小艇赴鹿
口配船往廈皆必取道於此蓋往來臺廈之要津也舊制前為頭
門內建正屋三楹為官廳廳後之屋供奉神像後屋數楹中奉
大士舊時廟制如是凡往來文武官僚迎送醻接皆集於此既
偪仄年久將頹於是興工餝材修其屋宇以還舊觀元樞於鹿耳
門報建公館來徃住宿者既已得其所矢伏念臺郡建城以後管
鑰嚴謹其自鹿耳來郡倘值昏暮或過風雨不能進城勢就廟側
終夜露處堪虞則此地公館之不可少正與鹿口無異茲就廟傍
之左購買民居鼎建公館一所其深廣與廟相等前為頭門中留
隙地繚以短垣門其中內建正廳三楹廳後正屋一進計五間
傍置兩廂厨厠咸備不但往來此地者可以安居而迎送祖餞亦
有其地不必如舊時醉酢於神前于眧虔妥神之道殊有得焉再
向來未建馬頭登舟上岸甚苦不便此地為進郡要路宜宏規制
以壯觀瞻乃自泉郡購造石坊運載來臺建于馬頭之上坊前砌
以石階以便登涉覩,規模宏壯氣象改觀

重修臺灣府署並建迎暉閣景賢舫圖說

查臺灣府署自雍正己酉年前知府倪守所建越二年卒亥王守

又踵修之乾隆乙酉前泉憲蔣諱允焄守郡時於署之西偏敘建

鴻指園以為讌集之地元樞抵任後相度形勢府署前則面南地

勢頗高自三堂以後漸就低窪愈北愈低高下竟至數丈其東北

一隅不及鴻指園之半地勢既高低不齊基址又偏而不整臺郡

為海外重任署齋為司土者所居綱紀政地自宜整飭以壯觀瞻

元樞謹捐資自三堂內署而後以至北隅就其低窪用土填築與

署前地勢其高相等復度東北偏缺之處購買民居數敵與署右

西偏鴻指園其方相埒並於署內堂後趴建迎暉閣一所敬奉

天后聖像閣後建夜告臺又另建景賢舫一進舫後建屋七楹為書

齋左右各置廂房周圍高築牆垣牆外崩嶇斷岸築以堅土續嶇

衛以珊瑚刺竹以保永久現在府署形勢整齊較之舊時頗為改

觀

圖片索引與解說

蔡承豪

※ 圖片索引

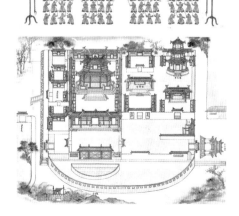
15 傀儡生番隘寮圖

10 臺邑望樓圖

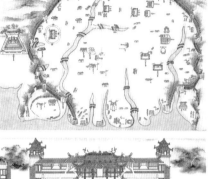
5 臺灣佐屬公館圖

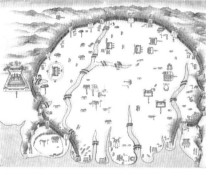
1 臺灣郡城圖

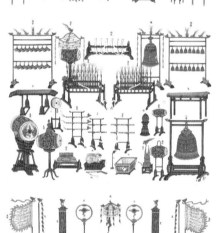
16 孔廟禮器圖

11 鳳邑望樓圖

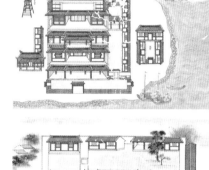
6 鹿耳門公館圖

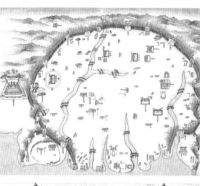
2 萬壽宮圖

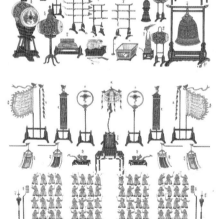
17 文廟樂器圖

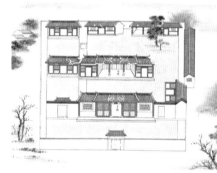
12 諸邑望樓圖

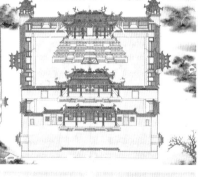
7 南路兩營公署圖

3 中營衙署圖

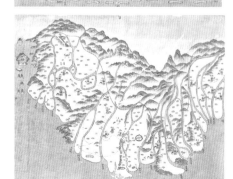
18 佾舞圖

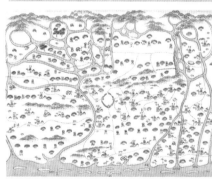
13 彰化縣望樓圖

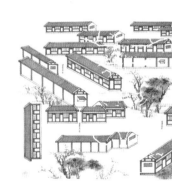
8 各營兵屋圖

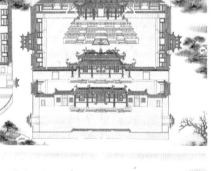
4 塩課大館圖

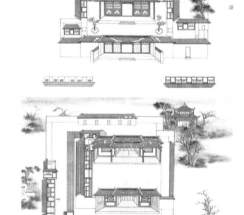
19 臺灣府學圖

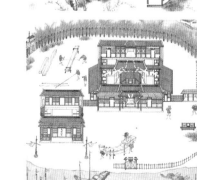
14 淡水廳望樓圖

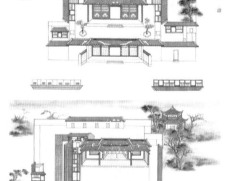
9 臺郡軍工廠圖

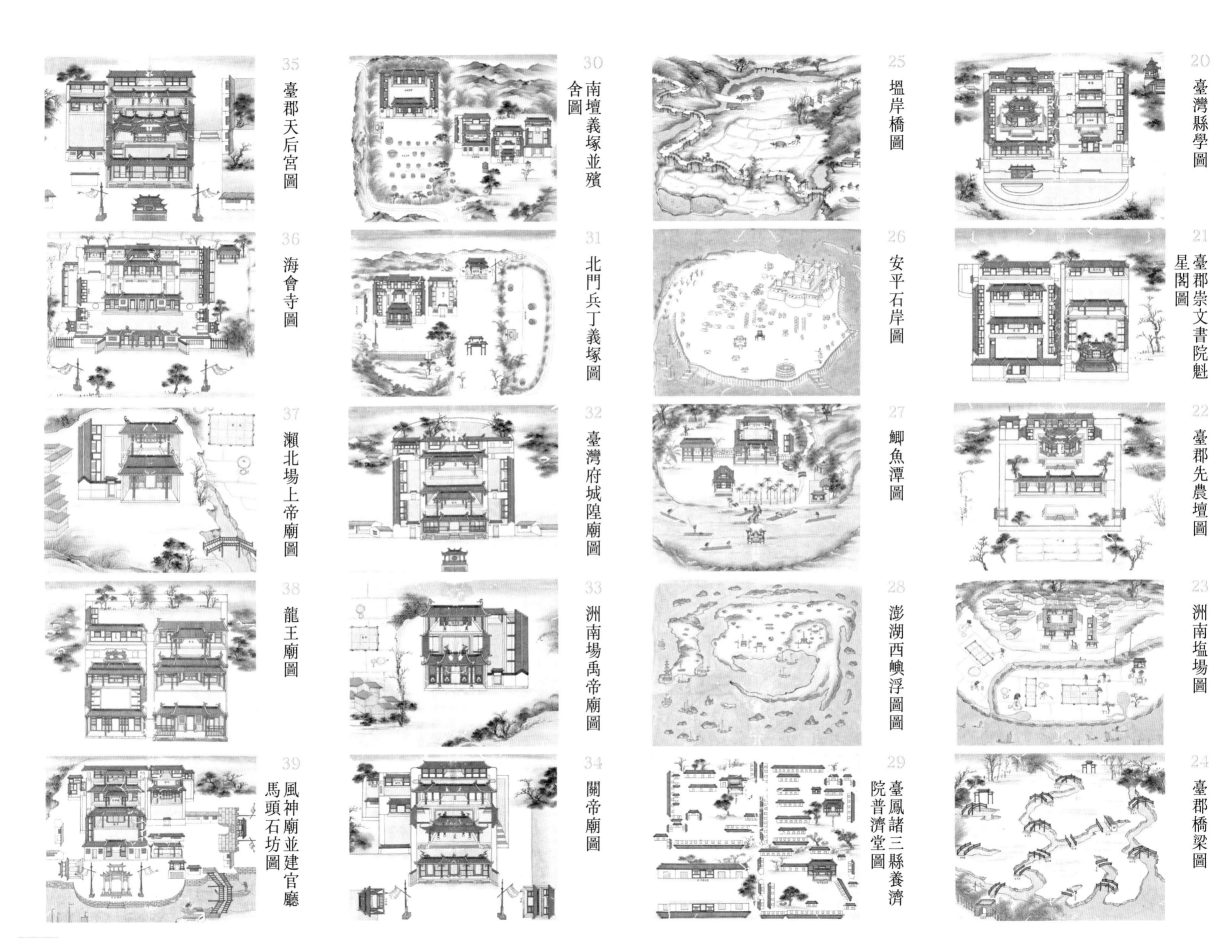

35 臺郡天后宮圖	30 南壇義塚並殯舍圖	25 塭岸橋圖	20 臺灣縣學圖
36 海會寺圖	31 北門兵丁義塚圖	26 安平石岸圖	21 臺郡崇文書院魁星閣圖
37 瀨北場上帝廟圖	32 臺灣府城隍廟圖	27 鯽魚潭圖	22 臺郡先農壇圖
38 龍王廟圖	33 洲南場禹帝廟圖	28 澎湖西嶼浮圖圖	23 洲南塩場圖
39 風神廟並建官廳馬頭石坊圖	34 關帝廟圖	29 臺鳳諸三縣養濟院普濟堂圖	24 臺郡橋梁圖

〈重修臺灣郡城圖〉是《重修臺郡各建築圖說》的首張彩繪，用以介紹乾隆年間臺灣府城的整體樣貌。

府城是清代臺灣最重要的政治、經濟與文化中心，也是來自江蘇常熟的蔣元樞（一七三八—一七八一）在臺灣任職期間最主要的活動地點。他在乾隆四十年至四十三年（一七七五—一七七八）間擔任知府，並曾兼署臺灣道。而為讓《建築圖說》的讀者能對府城的樣貌得有概況性的了解，因而繪製了〈郡城圖〉來做整體介紹，所搭配的圖說字數在各幅當中並名列前茅。

《建築圖說》內的各圖方位不一，但基本上幾幅涉及大範圍的介紹，係採取上西下東、右南左北，視點由海上望向陸地的配置，也包括此幅。而圖內逐一標示當時的各個城門、砲臺、官署（如鎮臺署、臺府署、臺邑署、道臺署）、設施（如萬壽宮、府學、山川壇、石坊）、廟宇（如天后宮、武廟、城隍廟）、古蹟（紅毛城）與橋梁等，並繪出兩條主要溪流——左方的德慶溪與右方的福安坑溪。於左上方，位在城外的先農壇亦一併標示。

基本上圖內的官署與廟宇採用藍色屋頂，設施及古蹟則為原色；而圖示雖不大，卻可看出各建築當時的方位。至於蔣氏所主導新設者，一旁名稱即加上「新建」。僅是改建者則不會逐一標出。他更特地強調首捐廉俸，並率廳、縣公捐，亦使郡中紳士繼而跟進樂捐；後則慎選執行者以確保品質，杜絕胥役上下其手。除呈現他與地方的關係融洽，也試圖傳遞其任事嚴謹的態度。

府城雖已經在雍正元年（一七二三）開始築城，但僅是使用木柵圍繞，加上於城基之外栽種刺竹。不使用石材，除了地質的關係，並與防範抗清者有可能占據城池有關。這樣的木柵城雖修建較速，卻較易毀損。故蔣元樞上任後，於巡視時即發現「木柵歲久，半多朽爛，城基間為民人侵占」，因此他決定清釐被居民所占者，並大舉重整城牆。在兼顧舊地狀況下，改為新舊兩層木柵，之間密種刺竹、珊瑚、篣投（林投、海岸防風定砂植物）加強，所以其筆下的城牆，呈現了木竹交替，並宛如大片竹林環繞著府城的景況。

而此時期的府城西側仍然濱海，未能築牆，因此形狀像個C字形。加上木柵城牆防禦力相對較弱，蔣元樞因此採取增建敵樓、砲臺等設施以做拱衛。圖說中指出有十八座敵臺（敵樓），不過讀者們可以仔細數數是不是僅有十七座？漏畫的一座，是在大小東門之間的一座敵臺（敵樓）。這次的補強，可謂是雍正初年府城建城後，第一次大規模且全面性的改建。

此外，我們可以將目光移到圖中的左側，有一捍衛府城的重要砲臺——北砲臺。蔣元樞除費心營建，尚發現「臺旁見有泉源，酌之甚甘」，因此特地浚池引泉，以做勝景。其兼顧公私兩層面，在《建築圖說》內多有展現，反映出其為官風格。

〈恭修萬壽宮圖〉及〈恭修萬壽宮圖說〉，記錄的是府城內「萬壽宮」的壯麗樣貌。它並不是皇帝的宮殿，而是儀典場域。從在整個圖冊當中，其順序僅次於說明府城全貌的郡城圖，便可知其重要性。

當朝天子的生日一般稱為萬壽節，又稱聖節，是清代三大節慶之一。萬壽節當日，除了宮廷內有盛大的活動，京外地方官員則另建賀場所，迎奉象徵皇帝的萬歲龍牌，邀集官紳舉辦祝壽典禮。各地建築依規模大小，有萬壽宮、萬壽亭，或龍亭等各式名稱。除了作為典禮場所，還是接詔與宣讀時文武官員齊聚一堂聆聽聖訓的場域。

臺灣府城內正式的萬壽宮，係在被稱為府城「蔣公子」之一的臺灣知府蔣允焄主導下，乾隆三十年（一七六五）於東安坊學之東開工新建，隔年告成。蔣允焄並在自己的著作《東瀛紀典》當中，透過文字與圖像記錄了修建的始末與樣貌。但蔣允焄的建設並不是終點，下一個接棒者即是蔣元樞。在他的〈恭修萬壽宮碑記〉中表示，萬壽宮自建成後，經過接近十年，受風雨日曬影響，壯麗規模已不如前，因而興起了增添形采及設備的想法。

彩繪的〈恭修萬壽宮圖〉，包含了原建與增添的樣貌，讓我們仍得以遙想當年的壯麗風貌及修建經緯。改建的萬壽宮整體為三殿兩護室結構，其入口位於圖的下方，即南面的方位。由於進入萬壽宮等同進入天子所居的宮殿領域，故前有照牆環繞，無法直接從正門進入，需由兩側藍頂黃簷的闕門進入第一進之前院。第一進中央的大門並無記載名稱，從其位置及樣式來判斷，可稱為三川門。若比較二蔣的圖片，可發現蔣元樞大舉改建了此門。

穿過三川門來到第二進的空間，可見一華麗雄偉之門，記為「午門」，其規模相對三川門更大，且偉肅莊重，臺基高度亦昇。蔣元樞尚在飛簷的裝飾上增加了不少項目，並加以改建蔣允焄在屋脊所裝飾的雙龍，使之更為壯麗。

通過午門，即到舉行典禮的主要區域。位在廣場中後方，量體最大的崇臺遂宇，安放龍牌的「祝聖殿」則盤有蟠龍，氣勢雄偉。基臺中央則為御路，位於中軸線上，有大面騰龍圖案浮雕（實物仍存於司法博物館內）。上述莊重的柱上蟠龍、御路浮雕、豐富的雲頭柱等，皆是蔣元樞增建的成果，足見其在主殿上的用心。在萬壽宮的左右後端，則有角樓，除可遠眺警戒，亦可登高觀景。角樓採四角鑽尖重檐頂，有三扇明間，並裝飾以葫蘆頂、檐鈴等。這些裝飾係為蔣元樞所增加，明間也有改建，顯示出其規劃萬壽宮時的細節。歷經大力整飭，萬壽宮可謂是《建築圖說》中最為華麗可觀的建築。

而在整個圖冊內，有多張圖繪除了主建築外，並會兼及其鄰近之建築。讀者若有興趣，可以試著找找看，萬壽宮的身影尚出現在那些圖面上。

蔣元樞身為文官，其除了興修行政、民政與祀典設施外，或在文武和睦的理念下，亦涉足了武官的場域。在整套圖說當中，即可見數個案例。

本圖主要為一工整之三進制建築，主建築形制對稱，入口處有矮牆斜置，引導來客拾階而上入內。三進屋舍皆飾有浮雕雲紋，正中並有聯珠飾。而大門、二門與三門皆置中，呈一直線之通透，展現公署的氣勢。後方二建築窗櫺規整，形式不同，各具巧思；而二進飾有如意紋繪飾，三進則無。在各進與各進間的空地處，植有對稱兩棵林木，前二者較高、後二者略矮。綜合觀之，或為公堂與內院之別。內院左右兩方，各設有小門可通一僻靜空間，其內有茂樹與一廊臺，可能是一休閒空間。圖面右方則有可能作為倉房或伙房的長型空間，前後並有著獨立小門與廊道連通，與主建築間雖可連通但亦有所區隔。左前方另有一突出小屋。整體觀之，頗有氣勢，尤其相當建築周遭之茅草屋舍，實是一頗具規模的衙署。

該圖內並無任何文字，難以直接認定其身分。但從與其他圖繪及圖說進行比較，應即是《移建中營衙署圖》。所謂「中營衙署」，係指統領全臺兵力的臺灣鎮轄下之「中營遊擊署」，內有中軍遊擊一員、守備一員、千總二員、把總四員、步戰守兵九百一十名等。中營原在府城外的永康里（其範圍約為今臺南市北區、東區及永康區交會處），但因年代久遠，以致日漸傾圮。且原來的方位，蔣元樞亦認為不甚合宜。衙署既是官方的重要門面之一，倘若毀損，將有損觀瞻。加上中營配置士兵的居住伙房位置原在城內的鎮臺衙署之後，務調派，往來耗時，且管理上並有鞭長莫及之虞。因此，蔣元樞遂與安徽籍的劉潢遊擊商議，修建所需的工料，由蔣劉二人捐備。並將公署移至府城內東安上坊，公署從坐西朝東改為坐東朝西，即面向臺江內海的方向。故此圖下方應為西方，而中營衙署興建的時間，由於劉潢是在乾隆四十三年（一七七八）二月上任，故推測是在此時間點之後開工。

而在中營衙署前方，有兩排長條屋舍與其相對，右方者為瓦屋，左舍則為較簡便的茅草屋頂。蔣元樞稱，新署落成後，另尚捐銀購置陳姓民屋十間來充作兵房，以資兵丁棲息，並便差遣公務。雖然數量與方位皆不無存疑，但比較後面的〈捐修各營兵屋圖〉瓦屋確有相似之處。或為便於在同一圖面內繪載，故繪製者更動其方位來表現。

《鼎建塩課大館記》是整冊《重修臺郡各建築圖說》的各圖說明文字當中，唯一一篇稱「記」而非稱圖說者。由於《圖說》內含圖三十九幅、圖說四十幅，數量並不相符，故有說法認為此「記」應僅有文字而無圖。然記中提及此建築附設有馬廄，而考諸眾圖，僅有此圖標示有馬廄，且右上方又有應是府署園林鴻指園的建築之一，故目前多半推測此圖即是塩課大館。惟圖中馬廄位置及文字標記有所出入，原因仍待確認。

塩是必要民生物資，管控塩的交易便成為官方重點稅收來源之一。臺灣塩政於雍正年間起實行專賣制度，禁止人民私曬私賣，並由臺灣府專管。乾隆年間的臺灣鹽埕集中在臺灣、鳳山二縣，即臺灣縣管轄之洲南、洲北、瀨南、瀨北、瀨東、瀨西等塩場。由於塩場生產之塩貨必須統交予臺灣府，後由其轉售給販戶，寓課於價，以完成塩課的徵收。為處理各項事務、專責的塩館應大致也建立於雍正年間。其地點「貼附府署之右西偏」。既然塩務是重要稅收來源，又由臺灣府專管，設置在此算是合理；而各縣販戶、莊民便集中來此繳課領單。

但塩課大館也不算是完全緊鄰府署，觀《鼎建塩課大館圖》右上角處，有一被群樹環繞的樓閣，所在位置係在圍牆外，非屬大館所有。若就塩課大館與府署比鄰的關係來推測，可推斷圖內所繪的建築位置應為知府時期所建造的鴻指園內之樓閣，故鴻指園應在兩者間，三個建築的相對位置由西至東應當是「塩課大館─鴻指園─府署」。

而根據蔣元樞此記中所提，曾在乾隆二十年間歷任臺灣知府與臺灣道的滿洲正藍旗人覺羅四明，建置了塩課大館，計有屋舍三間，作為處理塩務的相關吏胥辦公經理之所。這個興建處推斷可能是原來府署所建的鴻指園內之樓閣。然蔣元樞上任時，指出辦公屋舍規模隘陋，且年久傾圮，庫的位置不甚理想，於是再附建廠屋六間，作為馬廄。但在圖中則畫於左方，是否是因為畫面結構的考量，尚無法得知。但比較他認為大館為上輸國課的重地，若是因陋就簡，著實不當。因此他決定捐資大舉「鼎建」，亦即營創之意。建設包括頭門一進（圖內尚可見有懸匾處）、官廳一進、廳右建屋七楹，後則為中堂、堂後之屋為後館，旁邊並有耳房與廚房等，尚復建東西廂以為臥室。而圖說中指出大館正屋之北因尚有隙地，遂再附建廠屋六間，作為馬廄。而圖說特別的是左方正屋與馬廄間之圍牆型態較為不同，另外圍倒L型動線與後方的廂房及耳房與廚房相連，要進入大館正屋僅能使用下方小門，似乎皆象徵著刻意區隔的規劃。

此次建設，可謂大舉擴充了塩課大館的設施，無怪乎蔣元樞在記內自豪書下「規模頗稱宏壯」、「較前實為完備」。

除了公共建設與大型防務，蔣元樞亦未疏忽近在周遭、涉及官衙人員所需的事務建設。而移建臺灣佐屬公館，便是蔣元樞實際施行的一例。

所謂的佐屬，根據因應蔣元樞此次移建佐屬公館，由多名屬吏共立的〈郡城佐屬公館碑記〉中所稱：「夫屬者何，在下位也。佐者何，所以佐助為政也。顧名可以思義。」佐屬，即佐雜，是清代州縣官吏內佐貳、首領、雜職等三種助理官吏的統稱，即是襄助州縣官員治理的末入流文官。他們往往是更為深入基層、處理各種繁瑣地方事務的人員。讓城內佐雜得有一個專屬的辦公區，並讓任職外地者來府城治公、甚至於攜帶家屬來臺任職等，皆得有暫樓之處富有必要。畢竟提供優質的工作環境，為促使地方政通人和的基礎條件之一，是推動政務的必要工作。

而郡城佐屬公館，初設於乾隆三十一年（一七六六），當時的知府、也是府城另一位「蔣公子」貴州籍的蔣允君主導遷建了海東書院，而遺留的舊有老屋數椽，便改作佐屬公館。雖總算給予一個專屬辦公之處，但問題卻隨之而來。先是由於屬僚人數眾多，能使用的空間頗為窄隘。再者，佐屬公館附建在府學側，在〈重修臺灣府學圖〉當中，即可見圖左相鄰處標示著「海東書院」；此性質與功能不同的二者比鄰，不免相互干擾。因此，著手調整實有其急迫性。故蔣元樞遂決定將舊佐屬公館就近移為府學的廣文衙署，另外在龍王廟（今臺南市立美術館二館處）左側，添購宏敞民居新為構造。會選擇在此，或與蔣元樞重修龍王廟，熟知附近情況有關。

新蓋的佐屬公館，四圍高築牆垣，空間獨立，不受干擾。從兩側儀門入內後，入口頭門縣掛匾額，其內為正廳，左右皆有廂房。又內正屋三楹，旁為耳房（一屋）整體屋舍劃一，中軸線上的各門、屋，皆有翹脊，井然有序，展現官衙風範。內並規劃有井、灶、廁所等各種設施，頗為完備。此外，右側有亭，為箭亭。射箭等武藝活動，除作為維持官員體能的目的之外，也是聚會的名義之一，以充分利用此亭與前面的空地。而在圖左，另可見縣城隍廟的完整身影，惟龍王廟在寧南坊、縣城隍廟在鎮北坊，兩者空間距離應不致如此接近，恐僅是示意。

另在〈重修臺灣府學圖說〉中也提到，佐屬公館附建在府學側，於制非宜。在舊佐屬公館移至龍王廟左之後，其地便改添建學廨，讓學官得以安其居處，可謂雙贏。

位於今臺南市安南區境內的鹿耳門，在十八世紀位在臺江內海中，與陸地尚有一段距離。故蔣元樞在此張圖說中稱：「查鹿耳門孤懸海面，離郡水程計三十里。雖在澳內，而海面寬闊，實與大洋無異。」

鹿耳門是與福建廈門的對渡港口，並是進入府城的門戶，地位重要。漲潮時船舶固然可直入安平，但由於港路紆迴，「其地周圍皆有沙汕，名『鐵板沙』。若遇風暴，船觸沙汕即裂，地稱至險」，船隻航行必須小心翼翼。康熙三十六年（一六九七）來臺灣採買硫磺的郁永河，便曾作詩形容他見到的險景：「鐵板沙連到七鯤，鯤身激浪海天昏；任教巨舶難輕犯，天險生成鹿耳門。」

故遇風候不順或波濤險惡，或是昏暮進港，來不及前往郡城，就必須尋覓住處以等待入港。但是此地向來只有文、武二汛（海防廳、千總署）的矮屋數間，為吏書、弁目稽查船隻出入之所難以臨時因應。

從圖面上，在鹿耳門處總共見五個主要建築，由右至左包括汛房、公館、砲臺、望海樓與天后宮，然圖中各建築之比例僅是示意而非實際大小。汛房是供駐守當地管控船隻出入的官兵所用，鹿耳門汛負責臺江以北水域安全，並協同臺防廳稽查，是一個人數眾多的大汛。而居正中之公館，是蔣元樞主導的改建項目，占幅最廣，且最為規制。該館共計正屋五進，東西各置耳房，周圍繚以牆垣。公館內可見大體又區分為兩個區塊：位於大門中線，應是供處理公務、建築較有形制也較為寬敞的空間，從右下方的廂房區，以及位於右側，可能是供住宿的廂房區，入此區域。而在左方，上方處為砲臺，因舊有者已經傾圮，蔣元樞趁此重加修整以固海防。望海樓應係觀察洋面動向的高樓，或尚可供點燈引導入港之用。天后宮則為當地悠久的廟宇，後方並有廂房。

在鹿耳門港周遭，為防範海水侵蝕，於下方及右側處有著壘石固岸。近岸處有三艘小船，在外洋上則有三艘較為大型的雙桅帆船，船頭前方飾以朱紅色，船頭側則漆上綠色，船身上方漆以黑色，而下方塗上白灰或白漆，則係防止海洋生物附著或腐蝕。三艘中最右方者則已下錨並收起船帆，旁繫有一艘小舢板。在圖面上方，可見整排的黑色、白色旗子。由於鹿耳門港門深僅丈餘，為避免船行擱淺，故在南礁插立白旗，北礁插立黑旗，名叫「蕩纓」也稱「標子」以便導引。故就方位來判斷，此圖下方應為南向，上方北向。另為避險，入港前須先懸起後舵，以免碰觸沙底，右方的大船即可此模樣。

蔣元樞的圖說中僅有少數有明確書寫年代，但透過現存的〈新建鹿耳門公館碑記〉，可知此項建設係落成於乾隆四十二年（一七七七），蔣元樞係以護理道臺的身分立碑。

捐建南路兩營公署圖／圖說

Construction with donations for two barracks offices of the Southern Route

此張繪圖所繪載，為一規制獨立、四面高牆環繞、略顯封閉的建築。內雖有標示「正廳」、「內廳」等字樣，但因圖說內又無針對結構進行描述，以致難以一槌定音斷定其身分。惟經與其他圖冊內公署性質的圖繪比較篩選，加以圖說內又有「適有東安坊民眾陳姓將屋出售」字樣，與其他武職官署有地緣關係，故研究者多半同意此圖應為〈捐建南路兩營公署圖說〉。

南路係泛指府城以南的地區，南路額設兩營，一為駐鳳山縣城的南路營，一為駐下淡水地區的下淡水營。前者由屬綠營武官的參將統領，後者則由位階較低的都司統轄，另縣內有守備等武職。這些武官兵雖駐紮南路，仍時有往府城洽公之需。但原有行署在乾隆年間已廢，適逢有東安坊陳姓民眾要出售房舍，蔣元樞便捐銀購置，並雇工整修署後，交予南路兩營管收利用，充作其在府城辦公的場所。

捐建南路兩營公署之舉應是蔣元樞即將任滿時，他在圖說內即點出「元樞蒞臺三載」，後並逐一道出其修建郡城、望樓暨隘藔、橋路、學齋、佐雜公館、中營衙署及鹿耳門風神廟各公所等漸次辦竣的各項建設，頗有深深回顧之感。故再捐建公署，或正展現其戮力奉公、堅持到任期之末的心境。而從其描述，並可知此公署係在中營衙署之後所建。

然圖說相對簡短，對於建築特色、方位等幾無描述，不過其他部分圖說亦有這樣的情況，並非其對南路兩營公署較為忽略。若仔細觀察圖面，仍可見若干特色。公署四周皆圍以高牆，周遭有裝飾性的林木、草叢與茅草屋頂之民舍，或用以比對規劃完善，皆以瓦為頂的公署樣貌。入口有二處，較簡樸者在圖面下方，另一處較有裝飾，應為正式入口者位於右側，該處外有一排屋舍，或供安馬、停車之用。而入內後，主要建築有正廳與內廳二處，兩者的建築樣式相對寬敞且略有變化。正廳門櫺與窗櫺樣飾較為繁複，內廳則以兩根柱子支撐，下有圓形柱礎，成一開闊空間。而公署內各建築多有翹脊，相對中營衙署則無，或是不同工匠的規劃所致。

捐修各營兵屋圖／圖說

Repairs with donations for various barracks and military houses

清廷將臺灣納入版圖後，設置了以福建、廣東軍隊輪調臺灣駐守的制度，原則上士兵三年輪調一次，稱之為「換班」，故來臺兵丁又稱「班兵」。這些戍兵來臺後，因遠離家鄉，自多是住在官設「兵屋」，即軍營內。

現在的印象中，當兵自然是住在獨立的軍營內，並且營區出入有一定的控管機制，與外界有一定距離。然而，臺灣易有地震、颱風、大雨侵襲，常致兵房塌毀，若上級單位疏於管理或囿於經費無法即時解決，兵丁便可能無屋可住。只能在外自尋棲身之所。而這種亂象，有時便讓有心人士加以利用，造成不少糾紛與弊病。有些班兵便不事操演，更趁機在外營區營生，膽大者更占領民居、包庇娼賭。不僅戰力堪憂，甚至於本是保護治安的軍隊，反成為擾亂社會秩序的來源。故臺地兵營的興建與維護，也成為閩省官員必須煩惱的課題。

臺灣府城是全臺行政中心，並是重要口岸，臺灣鎮總兵駐紮在此，並設有中、左、右三營暨城守營以駐城防守，兵丁甚多。如果讀者仔細觀看〈重建臺灣郡城圖〉，亦可發現各營的大略分布位置。關於兵屋的問題雖應是武職系統官員的任務，然而作為父母官的蔣元樞也注意這個問題。畢竟兵丁若無固定居所，恐對侵擾民眾，且若有脫序及營私不法等行為，對社會秩序必然有所影響。

而修建的歷程，〈捐修各營兵屋圖說〉內有詳細記錄，蔣元樞稱「因念伙房坍廢，則兵丁樓身無所」，除了會同各營進行會勘，並捐出自己的薪水、購買相關建材，更聘請建築匠師營造。而圖內所繪藍灰色屋頂、紅色窗櫺，各有方位的簡樸房舍，分別標示有「城守兵房」、「中營兵房」、「左營兵房」及「右營兵房」等，即是最終的成果示意。數量看似不多，但根據圖說的文字記載，興築的兵房多達七十八間，並修理了五十六間。另蔣元樞還投注心力於中營衙署的興建，因而鑒於舊有兵屋與新署頗為隔遠，另外還購置陳姓民屋十間來充作兵房，以資棲息，以便辦公。而這樣的描述，點出兵屋的修建應同步或約略晚於前述的中營衙署，並考量蔣元樞在乾隆四十三年（一七七八）任滿，當年即離開臺灣，故此項建設完成時間應在其離任前後之際。

協助修建兵屋，對於屬於文官體系的知府來說並不是分內的事務，自掏腰包更是遠超其職責。但這些實際成果，對於府城秩序的安定應有相當助益，這或許是促使蔣氏大舉投入的動機。

9 鼎建臺郡軍工廠圖／圖說

Construction of the maritime factory for Taiwan Command

軍工廠，又稱軍工船廠、軍工道廠，係修理戰船的工廠。又稱北廠、道廠，地點位在府城小北門外，即今臺南市北區的立人國小一帶，於雍正三年（一七二五）間設置。

臺澎水師各營，總設有戰艦八十一艘，分編成：平、定、澄、波、綏、寧等字號。大者主要領運餉金、渡載官兵，小者則從事防守口岸、邏巡洋面。而為維持戰船運行，定時檢修與緊急搶修皆至關重要，也是軍工廠的主要任務。

北廠由臺灣最高文官——臺灣道所直轄。而蔣元樞修建竣城垣後，適逢在乾隆四十一年十二月廿九日（一七七七年二月六日）護理臺灣道至乾隆四十二年四月十九日（一七七七年六月四日）。他在閩省服務期間，已聽聞軍工廠積弊日久，改建勢不可緩，遂議定更張。整體工程始於四十二年二月，四月告成。在圖說中，蔣元樞交代其改建的主要項目，包括：

第一，重修庫房。將貯存木料、釘、鐵、油、麻等修船所需物資，以及驗收官員暫樓的二進小屋，予以毀除新建。新築之屋（圖內標為「新建大廠」），前有頭門一進、大堂一進，堂之左右環建廂房十四間，以為釘、鐵、油、麻諸物的庫房。

第二，在大堂之後，另建屋一進，計七楹，供司稽察廠務者住宿，以免去過往「驗船時文武官僚竟無託足之所」的窘境。

第三，由於軍工廠在城外，且無介隔，恐有漏失，因此蔣元樞繞廠另建木柵並設廠門一座，並編派人員負責啟閉。而觀圖繪，木柵外尚有圍竹，作用應如同營造府城一般，用以增加防禦能力。而圖左上處有一城門，應為小北門。在《重建臺灣郡城圖說》已經提及：「又查附北門外之軍工大廠、舊制並無城門。今又添建大廠門一座，以資鎖鑰。」這個添建廠門，在本圖的右上處，可觀係壘石而成，上有雉堞，甚有規制，門前並註明「新造廠門」。

第四，在軍工廠的北隅，有一天后神祠，日漸傾圮，蔣元樞為修葺。

歷經整修後，蔣元樞自稱「現在規模宏敞，鎖鑰嚴密，於軍工重地實有裨益」，顯然相當自豪。而觀圖面，還能看到一些小彩蛋。除可見多名分別身著灰、藍醫之工匠或司役各司其職外。另如右上角有一板橋，下有兩隻牛，前者牛頭沒入叢竹，拉著車輛通過，後者則僅見牛頭。此橋的前身係一筆直木橋，雖便於路人通行，但牛車經過時便會卡住，於拆卸間便易造成糾紛。因此蔣元樞別建木橋，加高丈許，上可便輿馬徒行，下不礙車輛重載；而圖中牛車多少也反映著載貨物太平盛世意象。目光移到下方，臺江內海沿岸處有幾艘帆船與小舟，但多艘船身、船桅畫面皆被不自然的切斷，似乎反映著此圖成後，又歷經了重新裝裱裁切，以致難窺全貌。

軍工廠早已不存，昔日濱海之地亦已化為喧囂街市及校地，觀此圖繪，頗讓人深感桑海桑田之變化。

10 建設臺邑望樓圖／圖說

Construction of the Taiwan city watchtower

蔣元樞係以知府身分來臺任職，肩負統轄全臺重任，相關建設自不可能僅侷限於府城內及鄰近地區。於臺灣西部各地建置望樓，及於特定地區設立隘寮，即是其跨出府城城牆的重要官方政務。

所謂的望樓，為供瞭望的人造高樓／塔或高基樁建構物之統稱，亦稱為望高樓。一般設置於平原、近山、沿海，甚至於城牆上，作為遙望觀察、緊急示警甚至於攻守據點，對於地方治安維護與秩序控管有一定的功效，故成為官方持續推動的建設項目。而蔣元樞的望樓建設遍及當時的臺灣、鳳山、諸羅、彰化及淡水各縣廳，並及於高屏近山地區，他遂以五張較大比例尺，名為望樓的傳統山水技法繪製之圖繪逐一繪記，以呈現各地方之成果。

臺灣縣雖是清代臺灣中心，但就蔣元樞的觀察，「四郊所至，俱屬荒陬」，仍有諸多須特留心之處。該縣轄域，「自西至海五里，東至羅漢門莊外門六十五里。南至二贊行溪與鳳邑交界二十一里，北至新港溪與諸邑交界二十里。在城，則分東安、西定、寧南、鎮北四坊；在鄉，則分新昌、仁德、文賢、依仁等十六里。」當中蔦松腳、陳仔口、喜樹仔、角帶圍、土地公崎、崗山、石門坑、梨仔坑等地，因臨溪負險，易生事故或藏匿盜匪。因此蔣太守評估後，在臺邑內的幾個要地設立望樓，計二十六座。

根據圖說文字，望樓的基本格局為「四圍築石為牆，各高八尺，環以雉堞。中設望樓，高五尺餘：樓下各蓋草蓁，以避風雨。」藉此可推測望樓並非單純的瞭望臺，而是擁有防禦圍牆及人居草寮等完備設施的小型類軍事設施。其輪值主要由地方民人擔任，按日輪巡，若有警報，即鳴鑼擊柝，共同擒賊，利用地方的力量來維護鄉里的秩序。若讀者在《建設臺邑望樓圖》內逐一細數，可以發現確實有二十六座望樓。這些望樓除了主要高聳的建築，周遭尚搭配有門樓與旗桿，或用以特為標示。而望樓除了在近山地區，也設置在平原及沿海等地。

除了呈顯望樓，《建設臺邑望樓圖》內尚有諸多地方資訊。臺灣府城居於中軸線的偏下方處，以較大的比例特別放大醒目。城內書有「臺灣府城」字樣，周遭以木柵與竹林環繞拱衛，並標示出大東門、小南門、大南門、水門、大西門、小北門、大北門與小東門等城門。沿海處有兩座砲臺、喜樹仔汛，並有幾處製鹽的鹽埕（即鹽場）所在地。臺江內海外側的沙洲上，分別有安平鎮、鹿耳門、潭耳門、潭內並有一處建築。而圖內幾條黃色虛線，則應是當時的主要官道及聯絡大道。

清朝領臺最初設立的一府三縣體制中，主要位於臺灣縣以南的鳳山縣是其中之一。至蔣元樞抵臺時，其轄域大致為「在郡南七十餘里。其縣治之東至傀儡山五十里，西至打鼓山旗後港十里，南至枋蓼口、南勢埔之東至傀偏山八十五里、北至臺邑界之二贊行溪五十五里，通計所轄四百四十五里」。約為今枋寮以北高屏地區的平原與丘陵地帶。

而高屏溪以西，分長治、維新、文賢、嘉祥、大竹、小竹、觀音為八保，以東的大路關、犁頭鏢各莊，則相當接近高山原住民居住的山區。蔣太守鑒於港西的大湖、覆金鼎、二濫、坪仔頭與港東的旗尾、高朗朗、阿猴街等地，因較為偏遠，易有宵小潛藏，因此設立望樓十八處，其樣式比照臺灣縣，「四圍築石為牆，各高八尺，環以雉堞。中設望樓，高五尺餘；樓下各蓋草蓁，以避風雨。」在乾隆年間的五個廳當中，於鳳邑內設置的望樓數量最少，確實數量如此。

若張大眼睛動手數一數〈建設鳳邑望樓圖〉中的望樓，計有十八處。其設施同以望樓、門樓與旗桿三者組合標示，望樓基礎為石牆，其內尚有草寮。而從圖面上，瞭望設施看起來像是直接從石牆上架高，望樓本體則為單座干欄式撐高樓板建築，斜屋頂漆以藍色。

〈建設鳳邑望樓圖〉的整體方位為下西上東，右南左北。圖中高屏溪將圖面一分為二，鳳山縣城被不居中，而是置於畫面的右下角處，其樣式係以木柵環繞，有東南西北四個城門，而城外兩座小山並未標示名稱，應為蛇山（南）與龜山（北）。在沿海處，除有一處方型炮臺，並可見三處鹽埕的標示與格狀的鹽田圖示，顯示鳳山縣亦有產鹽的情況。而圖中並無黃色虛線的官道與大道，為五張望樓圖中僅缺者，原因不詳。另值得注意的是，與望樓數量相當者為各種軍事的營汛。較大的營，可見有岡山營與下淡水營，皆有木柵環衛。汛則是設弁駐兵的軍事據點，共有十八處，廣泛地分布在鳳山縣的幾個要地。如岡山頭汛、岡山腰汛、岡山尾汛、萬丹汛、武洛汛……等。

而蔣知府在圖內也繪出了防範高山原住民的「隘寮」與「隘口」等建築。前者計有四座，後者則有六座，兩者是不同的設施。「隘」一般指稱的是供防守高山原住民的守隘者居住之硬體設備，在外圍築有類似城柵的防禦工事者稱為「隘寮」。而「隘口」除了指涉高山原住民出入的孔道，在圖中並是一種防禦與監視的人工設施，以監督高山原住民的防禦工事有關。而屏東平原的「隘寮」，係蔣元樞首先提出並將之落實者。

諸羅縣是清朝領臺初期設置的三縣之一，初始名義上需統轄臺灣縣以北的廣大區域。而隨行政建制變化、中北部地區陸續割裂添建彰化縣與淡水廳後，至乾隆年間，諸羅縣範圍係「距郡北百二十里。其南與臺邑之新港交界，北至彰邑之虎尾溪六十里，西至海四十里，東至山二十里。所轄善化、新化、安定、茅港……共三十餘保」，即鹽水溪與虎尾溪間的臺南、嘉義及雲林等地之平原與丘陵地帶。諸羅縣治初位於佳里興（今臺南市佳里區），後在康熙四十年（一七○一）正式「奉文歸治」。其縣城原為木柵城，並為臺灣最早興築的城池，後又陸續添植刺竹環繞，乾隆初年重建門樓，四方城門被命名為襟山門（東門）、帶海門（西門）、崇陽門（南門）與拱辰門（北門）。這個諸羅縣的行政中心，在〈建設諸邑望樓圖〉內被置於中軸線偏上的位置。

觀察城牆，可見內外兩層的形式，外層即為高竹環繞。四個城門並無標示名稱，不過該圖應如其他圖一般，為下西上東，右南左北，可據此判斷東西南北門的方位。

根據蔣元樞的判斷，諸羅縣「地多曠僻……而白沙墩、八漿溪、大崙腳、斗六門，尤為險要」，因此他督令設立望樓五十一處，以圖地方平靜。蔣元樞在此份圖說中介紹有限，但這個數量居各廳縣之冠。若蔣太守共督建有一百六十八所望樓，諸羅現地比例便超過三成。觀覽〈建設諸邑望樓圖〉，從右方「臺諸交界」至左方「彰邑屬」字樣，即新港溪至虎尾溪間，可見到密度甚高、密密麻麻的望樓散落於各地，望樓、門樓與旗桿三者一組的圖示不僅現蹤於鄰近山區處，平原、河川旁，甚至於濱海處亦有建置，稱為「星羅棋布」確非誇飾，也可推想地方動員的行政力。

圖中的黃色虛線，為官道與主要大道，大致可分為通過諸羅縣城的近山大道，以及較為濱海的路線。而諸羅縣城對外的交通，則從北、西、南三門進出，東門出往山區，非為主要幹線。而在沿海處，由右至左有鹿仔草汛、猴樹港汛與笨港口汛。縣內河道雖多，且通往內山，然圖內標示名稱者僅有牛稠溪（今朴子溪）與笨港溪（今北港溪）。另有三處標示有「大海」字樣。諸羅縣後因林爽文事件，於乾隆五十二年（一七八七）被更名為嘉義縣，不再成為行政名詞。

彰化縣設置於雍正元年（一七二三），係因鑒於諸羅縣地域過廣，且臺灣中北部開發日盛，需有專責行政單位妥善因應地方事務，遂以「建學立師，以彰雅化」之意，設置彰化縣。至雍正九年（一七三一），再因彰化縣城以北過於遼闊，人民洽公不便，故將大甲溪以北之地，另歸淡水廳管理。彰化縣轄域，後即為「其南與諸邑虎尾溪交界，北至淡水之大甲溪三十里，西至海二十里，東至山三十里」範圍。大甲溪以南、虎尾溪以北。縣治以半線城（今彰化市）作為所在地，距郡北二百三十里。

彰化縣轄有所轄東西螺、南北投、水沙連等十六保，當中「其上下半治莊、湳仔莊、三家春、林杞埔、大里杙（代）、大坪頂、阿密母等處、傍水依山，尤為盜藪」。因此蔣元樞督令地方，共設置望樓四十八所。這個數量在五廳縣當中位居第二，比例亦接近三成。若觀看圖面，除了為數眾多的望樓，加上未標示名稱的聚落與屋舍、穿越縣內的多條大型溪流及東邊的崇山峻嶺，讓〈建設彰化縣望樓圖〉呈現出擁擠龐雜的景象，多少反映出十八世紀中葉中部地區的開發之勢。而眾多的移民湧入，讓官方的治理壓力連帶增加，這或許也是設置這麼多望樓的潛在社會因素之一。

除了數量，彰化縣的望樓並有別於臺、鳳、諸三縣的樣貌。蔣太守指出該縣的望樓「周圍石牆，各高丈二，實以土，砌磚樓於其上」，若以一丈為三．二公尺來估算，石牆的高度已經接近四公尺，較之南部三縣的八尺，高出近一個孩童的高度。而且這邊的望樓係為磚樓，具有更強的防禦力。數量加上品質的提升，無怪乎蔣元樞在圖說內自信寫下：「較臺、鳳、諸三邑，更稱完固。於是奸匪斂跡，民賴以安。」

而乾隆四十二年（一七七七）巡視臺灣監察御史覺羅圖思義與孟邵巡視臺灣北路，親見這些望樓設施後，於奏報皇帝時同指出：「查北路道里綿長，村庄寥闊，誠恐遊匪潛蹤出沒，不可不嚴為稽查。經知府蔣元樞，于要路處俱添建望樓，令各廳，縣招募壯丁巡緝，足資防範。」若觀圖面中的望樓，望樓下方確較為高聳，並繪出出入之門。

而各望樓圖係以西下東上，南右北左的方位繪製，於〈建設彰化縣望樓圖〉的中軸線下方，則見到了明確寫下「西」字。至於北東南等字樣，由於在其他望樓圖中見有完整標示東南西北字樣，且此圖邊部分除望樓、門樓與旗桿，並有黃色屋頂房舍緊鄰。

緣河道與山川似有不完整之處，可推測字形影響，而被裁切。在沿海處，則標示有數個港口與大甲溪名稱之地理資訊。

依照由南往北的順序，〈建設淡水廳望樓圖〉成為蔣元樞繪製的五張望樓圖中的最後一張。

雍正元年（一七二三），淡水分防廳成立，設同知掌捕盜事務。雍正九年（一七三一），割大甲以北、錢穀諸務歸淡水同知，淡水廳遂成為屬廳，在乾隆年間的轄域範圍為「南與彰邑大甲溪為界，北至雞籠城，西至海二里，東至山五里」。範圍大致包含臺中北緣、桃竹苗與北北基，但不包含原住民鄉鎮的廣闊區域。從〈建設淡水廳望樓圖〉中，可見南自大甲溪、北至基隆和平島、西至海、東至山的全廳範圍。廳治則設於竹塹城（今新竹市），是五廳縣當中唯一行政中心所在地名稱與行政區不同者。

就蔣元樞的觀點，「自大甲而北、地極荒涼、防禦尤宜嚴謹」，因此他督令設置了望樓二十五座，數量多於鳳山縣，並與臺灣縣約略相當。而望樓設備「規制更勝於彰邑；而派丁輪巡，則與各縣相同」。

〈建設淡水廳望樓圖〉，是五張望樓圖當中，唯一有完整標示東南西北四方者，採上東、下西、左北、右南之方位。這是一般清代臺灣輿圖慣用、從海上望向陸地的橫軸式畫法布局。圖中繪有分布各地的望樓，竹塹城則被安排在中軸略偏右下的位置，而沿海則標示大量的溪流與港口名稱，如大安溪、苑裡溪、後壠溪、紅毛港、淡水港……等，為五張圖繪中最多者。此外，此圖內並有一條藍色實線由南至北沿山繪製，此為「土牛藍線」。土牛界是一條區隔漢原區域的人為界線，也稱為「番界」。隨著不同時期的更動推移，而有紅、藍、紫、綠等不同顏色的標示。蔣元樞任職的年代，正值乾隆二十五年（一七六○）後的土牛界線第一波調整期，故繪入藍線以呈現。

而總計各地方成果，計有臺邑二十六座、鳳邑十八座、諸邑五十一座、彰化縣四十八座與淡水廳設二十五座，意即蔣元樞於短短三年任內，督導轄下的五個廳縣共修築了一百六十八座的望樓，形式則有三大類。而在完成綿延全臺的工程，並繪製五幅望樓圖後，蔣元樞在〈建設淡水廳望樓圖說〉內總結寫下：「伏思海外退隅、敷治匪易；而惠保民生，首宜弭盜。是以元樞悉心熟籌、督率署、縣建造各望樓；蓋冀海表肅清、民歌安枕，慶苞桑之永固，以仰副委任海外之重寄。分繪五圖，按幅而稽……則全臺之山川形勢，亦可瞭如指掌矣。」

不僅交代了其建設成果及對社會秩序影響，並期望觀者可以藉由這三圖繪，得以了解海外臺灣總體山川形勢。

如何防範漢原衝突，向是在臺官員須費心思量的議題。就蔣元樞觀察，北路情況相對較易掌握，但南路因為沿山居民約計二百餘莊逼近「番界」（土牛界），就相對複雜。故除望樓建設，在屏東平原的沿山地區，為防範當時被統稱為「傀儡生番」的山區原住民族，蔣元樞建了防禦性更強的「隘藔（寮）」。而此圖繪名為「鼎建」，或即表示工程經過與歷經上級批示後再度增築的過程，足見蔣太守對於隘寮工程之重視。

為因應上述的情況，蔣元樞指出鳳山縣已原有武洛、新東勢、山豬毛、枋寮口、糞箕湖、巴陽庄等六隘，人員由平埔族人輪流巡守。但所撥人數有限，又無隘寮居住，其勢自不能常川守衛。加上今昔情形不同，如雙溪口、大路關、毒口溪等處，已成為新的出入通道，設隘地點勢須更動。因此蔣知府前往巡視南路後，認為應當因應新的情況，在山腳適度處添建隘寮，酌移舊隘，並添設守丁連眷同住，以資捍衛。其計畫經上報獲准，並得民眾「捐銀輸料」後，他便委專員會同營弁慎選董事，督同興建。除舊有之糞箕湖、巴陽庄、新東勢等四隘仍照舊址改建，其山豬毛隘移建於雙溪口、武洛隘移建於加臘埔、枋寮隘移建於毛獅獅，並添建大路關、毒口溪等三隘，共計十座。

圖中可見以方形木柵（橘色）及壘石圍牆（灰色）二種所圍成之隘寮。而這整建的十座隘寮之規制是：「外則砌築石牆、闊五尺、高八、九尺及一丈不等。周圍約計一百二十丈及一百四五十丈不等。中蓋住屋五、六十間，亦有八、九十間者。」若以一丈為三.二公尺來估算，每座隘寮的周長平均大約四三二公尺，換算成面積大約是一一六四平方公尺，也就是有三千五百餘坪大。除了隘寮，蔣太守還在更近接山區處新建了六座的「生番通事寮」，格局為「周圍以木為柵，柵內蓋屋四、五、六十間不等。令生番通事攜帶壯丁守禦，與熟番互為聲援」。在此圖內，另尚可見眾多被統稱為「各庄望樓」，即交由民間自行興建的望樓。蔣元樞指出：「又令近山居民：大庄則設望樓二座、小庄一座；每樓派三、四人，日則遠眺，夜則鳴柝。每月自朔至晦，預期派定，大書望樓之上，以專責成。如有生番蹤跡，即行鳴鑼；各庄聞鑼，互相救援。」其樣貌與官方興建者不同，並無門樓與旗桿，並設立於被竹林環繞的聚落外，且大抵都設置於面山方向，可見其主要監控的對象。

而其成果即如巡視臺灣監察御史覺羅圖思義、孟邵於乾隆四十三年（一七七八）巡視南路後奏報所稱：「據臺灣府知府蔣元樞詳明，總督鐘音會同鎮、道議，于庄後山腳各生番出沒之所添建隘藔，并將舊有隘藔籌的改移，其圍牆或用石砌、或用木柵，前後共建隘藔十六座。」「查勘該處添設各隘藔房實為扼要，其各庄內又有望樓、營、汛互相防守，復經鎮臣董果不時派員稽查，層層巡警，邊境頗稱寧謐。」

孔廟於傳統文教當中有著獨尊的崇高象徵地位，作為一種國家祭祀體制，是傳統社會中文化力量與政治權力的匯聚之處。在《重修臺郡各建築圖說》冊內，有多幅涉及府城孔廟建築與廟內禮器、儀典者，包括《重修臺灣府學圖》、《孔廟禮器圖》、《文廟樂器圖》與《佾舞圖》，可見蔣元樞之重視程度。

本圖所繪製者，為蔣元樞為孔廟所新添之各式禮器，樣式多元。而為何要予以新添？他於圖說中指出，「明禋崇聖，典為至鉅。廟廷禮、樂諸器自宜美備，庶足以昭崇敬而肅享祀。」然而在舉行祭典之際，蔣元樞觀察到孔廟禮器的情況，係「查臺郡孔廟禮器皆用鉛錫，已屬質陋；而豆、籩、簠、簋既非合度，且多未備」。就他的評判，即便已雖備有禮器，但材質尚非精良，且豆、籩、簠、簋等禮器，形制上「既非合度、且多未備」，著實有改良的空間。但當時臺灣的工藝水準與原料取材上皆有相當的限制，因此他決定「謹按闕里制度，自吳中遴匠設局、購銅鼓鑄、備造禮、樂各器。計用銅萬餘斤，運載來臺，敬陳於廟，以昭明備而彰鉅典」。即派人赴蘇州購置祭孔釋典所用禮器與樂器，並且採用山東曲阜孔廟的制度來製作。在現仍存於臺南孔廟、乾隆四十二年（一七七七）所立的《重修臺灣府孔廟學碑記》中，蔣元樞更指出其目標在於「二石一物，必澤於古」，可推想其欲在任何，讓「僻處海外、閩封也」的臺灣，也得「中外無異度」。故其大手筆的用銅萬餘斤，並在蘇州鑄造完成後運抵臺灣使用。

而本圖所繪製者，為廟中所用的禮器，原則單件者居中，兩兩成對者分置於左右。承牲者，曰俎：有跗、有蓋：承帛者，曰篚：書祝文曰版：設版有案。裸獻之器，曰爵、曰棻、曰斝：爵皆有跕（坫），尊、犧尊、象尊、山尊、雷尊、盛酒禮之器曰著尊、曰壺尊：皆有冪有案。盛菜盛之器，曰登（登）、鉶、簠、簋、籩、豆。燕香者，曰鼎、曰香盤：鼎之小者曰爐、焚蕭脂者曰燔爐、陳于陛中以燃照者曰庭燎：燭臺、曰檠。貯水盥洗之器，曰罍：斝水之器，曰抖（枓）：形如尊彝之勺，曰鹽爵及盛棄水之器曰洗：有架。陳祭品者，曰案：置供花者，曰花瓶：承福胙者，曰胙盤。廟中鐵器二種：焚燎時擎帛者，曰燎叉、曰瘞鍬：齋日樹于門者，曰齋戒牌。引導之物，曰龍旗、路燈、提爐、執爐、宮扇、繖蓋。

而孔廟現存禮器上之銘文，仍可見「乾隆四十一年臺灣府知府蔣元樞捐造，貢生蔣鳴皋監造」字樣。

17　文廟樂器圖／圖說

Musical instruments for Confucian shrine

所謂「禮樂一體」，除了禮器，蔣元樞並大舉更替了臺灣文廟的樂器，並所用材料應也合於其所稱的「用銅萬餘斤」當中。

關於樂器，如同禮器一般，蔣元樞認為應有其莊嚴規制。故「伏念海隅僻壤囿於聞見，舊器半多膽造，殊失虔昭禋祀之道。茲謹按闕里樂制，自吳中製運來臺，陳於文廟，命工肄習春秋丁祀，庶幾以昭明備；而海隅多士，亦可觀其聞見已」，故決定予以更新。而其目標，便是要按「闕里制度」以成套的新樂器，奏出康熙五十八年（一七一九）於闕里頒布、清代宮廷音樂中地位最高的「中和韶樂」。

蔣元樞指出，孔廟所用的樂器，應包括編鐘、編磬、笙、鏞、琴、瑟、排簫、洞簫、壎、箎（篪）、龍篴、鼓鼓、柷敔、足鼓、搏拊、相鼓、鼗鼓、柷、敔、籥、翟、手版、麾與節等諸器。而中和韶樂，其器用柷一、敔一、編鐘十六、編磬十六、琴六、瑟四、笙六、簫六、壎二、箎（篪）四、排簫二，並以舊器並陳於露臺之上。交互配合，以達「禮兼四代、樂備六代、鏗鏘鼓舞之節、聲容之盛、其典至鉅」。

蔣元樞蒐集與參照國子監文廟、曲阜孔廟、熱河文廟，與《皇朝禮器圖式》等當代重要禮樂制度資料，以兼顧中央與地方的視野打造其心目中理想的禮樂器，欲興廟貌、備禮儀。而兩張圖繪用筆細緻、細節考究，於樂器圖內的各式器物更是設色精麗。在飽滿有序的畫面當中，逐一繪出各樂器，並在考量尺寸與造型，以約略對稱的方式布局。當中的各項樂器即便若干略有蟲蛀，仍皆有值得細觀之處，如位居中軸線下方的敔，即形狀像趴著的老虎，背上裝有金屬片，用以停止音樂進行的敲擊樂器，可見老虎表情與眼神甚為生動。而右上的鏞與右下的大鐘之浮雕紋飾皆有可觀者，且大鐘鐘紐處的神獸表情並不威猛，反而略顯可愛。而幾個大型樂器的木架，皆飾有樣式華麗、姿態盎然的立體鳥獸。此圖組可謂是現存最完整、器類最豐富的乾隆年間孔廟禮器與樂器設色圖繪之一。

18　佾舞圖／圖說

Evidence and implements

蔣元樞的〈佾舞圖〉，為《重修臺郡各建築圖說》內涉及臺灣孔廟建設的四幅圖繪之一。佾舞為宗廟祭禮和釋奠禮中的祭祀舞蹈，現今多半指涉於祭孔大典時所敬獻之舞蹈，跳舞的佾生左手執籥、右手秉翟，於特定時節表演於釋奠禮儀中。

蔣元樞在〈佾舞圖說〉中稱：「查佾舞，文廟或云用八佾，或云用六佾。」因對象差別，佾舞有著不同的規模。祭孔佾舞歷朝有所不同，然於明嘉靖朝時改為六佾，後而因之。但蔣元樞似乎模糊，或反映其認為應有更改之舉。而佾舞尚可分為文舞與武舞，蔣元樞指出「唐開元時，文德武功之舞，兼用於廟。自宋迄明，佾而不干；國朝因之」，指出清朝僅舉辦文佾舞。故圖中「只繪佾而干、戚、金、鐸諸器不繪於幀者，所以遵王制也」。在《大清會典事例（嘉慶朝）》亦載：「先師廟六佾，文舞生三十六人。」但〈佾舞圖〉中佾生分四列，每列二十八人，共繪九十六人，係不合體制。蔣元樞因而強調，此乃「照『夔祀備考』之十二圖，備舞容而非佾數也」，係為了表現畫面，非真正的佾數。這也讓此圖成為《建築圖說》各圖中出現人物數量最多者。

在儀禮前方，有各式禮器，與人物尺寸相較，可觀係用較大的比例繪製以呈現細節。蔣元樞簡單陳述禮器項目有「殿上所陳之簠、扇、執爐、路燈與陛下之庭燎並附焉」，而圖面上，居中者為饌與几案陳列之齋戒牌，左右分別陳設兩兩成對的扇、麾、節、龍旗、執爐、路燈與提爐。佾舞之處兩側，則有庭燎與燭擎。儀式進行的順序，為：「迎神，奏昭平之章；初獻奠，奏宣平之章；亞獻，奏秩平之章；終獻，奏敘平之章；徹饌，奏懿平之章；送神望燎，奏德平之章；麾以起樂，節以節舞。故並繪麾，節以節俗佾端。」

獻舞的佾生眾多，觀覽圖面，可見各人型態與姿勢皆為不同，生動有趣。關於佾生之姿態，圖說稱：「考籥、翟之勢有十」，但若就其文字描述，「翟豎而簫橫，齊眉為執，齊目為舉、平心為衡，向下為執為落、正舉為拱、向耳偏舉為呈、兩分為開、相加為合、納翟於籥為并、向下為垂、相接為交。」已經超過十勢，而後尚有多勢，其圖說似有漏字。舞者本身則有立容、首容、身容、手容、足容、步容、體容等，「此舞者容節之大凡也」。

藉由此圖繪，實足資遙想當年孔廟佾舞的盛大風華。

19 重修臺灣府學圖／圖說
Repair to the Taiwan Prefecture School

在《重修臺灣各建築圖說》圖冊內，有多幅涉及府城孔廟者，〈重修臺灣府學圖〉與圖說，則是記錄了蔣元樞重修臺灣府學及孔廟的情況。

巍巍聖殿，峨峨黌宮，位於今臺南市中西區的臺灣府城孔廟，肇建於明鄭永曆十九年（一六六五）為臺灣儒學教育發源地，並被譽為「全臺首學」。府學與孔廟歷經多次改建，至乾隆十四年（一七四九）在兼理學政的巡視臺灣監察御史楊開鼎倡議下，於該年十月重建孔廟，後於乾隆十六年（一七五一）三月完工，大成殿與兩廡的規模因而倍前。

至蔣元樞來臺後，無論因公因私，有著諸多契機前往府學。雖歷經多次修建增添，然就其所見，「歲每謁廟，輒歎其棟宇摧頹，丹粉陳暗。若或剝之！前緌以垣，秀峰閎闢，若或障之」，遂決定首為捐俸，並號召地方仕紳聚資修建及添置禮樂器，以興廟貌、備禮儀。

蔣元樞的整建大計，由府城仕紳陳作霖、林朝英董其事。項目係「敬謹選材擇料，敬將大成殿暨東西兩廡及五王殿虔加修整、宮牆周加塗堊，泮池亦行疏濬，規模視舊更肅觀瞻」。從完整的府學俯瞰圖當中，可見左側孔廟係為三進兩廂的建築，並依左學右廟，前殿後進。

而孔廟以南，有魁斗山，被官紳文人視為「郡學之文筆峰也」，在圖中下方可見標示有「魁斗峯」，一旁之城門應為大南門（寧南門）。但舊時的孔廟欞星門甚矮，加以門外蔽以重垣，無法見到山勢。因此蔣元樞將欞星門加以移動，並且加高五尺，門外之垣改為花牆，如此山形呈拱，便如在莊重的廟廷般。

此外，府學內原有建魁星閣，歲久倒壞，蔣元樞照舊址興建，規模較前崇煥。其煥然樣貌可見於圖之右上角。而魁星閣建於東北的民位，蔣知府認為東南的巽方處亦應酌建坊表，以資鎮應。這個新建石坊可見於圖繪的右下方，造型壯麗，並有夾柱石獅，現今仍聳立於南門路與府中街交叉口。為建此坊，蔣元樞特於泉州採取鉅石，精擇良匠以刻鑿石坊，完工後先自泉州運抵廈門，再由海船配載至臺灣，可謂用心良苦。

在圖的左側，可見一區較小的建築，係「新移學廨」。廨為官吏辦公的地方，學廨即供學官所用之建築。其增建緣由稱，該處原為臺灣府佐屬公館，附建於府學側，然於制非宜。在舊佐屬公館移至龍王廟左之後，其地便改添建正屋二進作為學廨，整體工程完成於乾隆四十二年（一七七七）十月，讓學官得以安其居處。而在學廨之左下方，則有海東書院的部分建築樣貌。兩者間可見疊石堆疊的地基以及前、左二處石梯，反映了東高西低的地勢。

在清代圖像獲得不易之際，此設色彩繪為臺灣府學與孔廟留下細緻的圖像。雖略遭蟲蛀，仍不損其獨一珍貴的價值。

20 重建臺灣縣學圖／圖說
Reconstruction of the Taiwan District School

臺灣縣儒學是府城內另一個重要的教育機構，康熙二十三年（一六八四）時由臺灣府首任知縣沈朝聘所創建，位於東安坊內（今臺南市府前路一段八五巷一帶），為清代臺灣首間地方官學。由於地位重要，後屢有官紳投入修葺與新創，規模漸增。

至蔣元樞抵臺之際，縣學創立已經超過九十年，蔣知府更以「歷今百年」來形容，因為他所見的狀況，是縣學「久已傾圮無存」。面對這樣的景況，蔣元樞因而在〈重建臺灣縣廟學碑記〉中感嘆：「是學之在首邑者，反不如旁邑之學得以峻嶺巍煥也。」但並非沒有重建之規劃，但經知縣解文燦與地方人士歷經籌畫兩年，仍因經費過鉅，建完大成殿後便告中止，加以解文燦卸任，進度不得不為之暫停。後地方人士再度奔告蔣元樞，希冀其重啟此事，而蔣知府已次第興舉各項工程，並大力經營郡學，認為既是同為教育之事，當不可中斷，遂力任其事。因此督同縣令郁正、學博陳天杰、孫芳時，並由地方名望人士陳名標、陳朝樑擔任董事、生員戴大章督工，聘匠購材，大加興工，後於乾隆四十三年（一七七八）二月撰文勒石，記錄建築始末並象徵修建完竣。

清代廟學並重，這一次的興建工程，除利用舊址，並購置楊家屋地。施工規模包括將大成殿重加繕整，並建五王殿及東西兩廡，以崇奉先聖先賢牌位。東側的東廡及殿側東廊，係建於舊明倫堂、學廨址上。而欞星門、大成門、泮池與宮牆等，也謹用制度逐一建造。在此圖的左半邊，即可觀銳意修建的成果。由南而北，縣文廟的宮牆、泮池、欞星門、大成門逐一設置。拾級進入大成門後，位居高臺之上、樣式華麗的大成殿居中，往北為崇聖祠，又北為文昌祠。整體殿宇崇隆，環繞建築形制肅然，盡顯規制。而為重建官學生員聚集講學的明倫堂，且供縣學教諭、訓導等居住的學廨不存，僅能在縣學左右租屋居住，殊非體制。因此蔣元樞以過往地勢狹隘為由，再購買一旁屬於楊氏的民地，以創建新的明倫堂與學廨，兩者分居前後。而學廨位於最後一進，以小門通行左右，與周遭略有區隔。蔣氏照顧下屬官吏之舉，另可見諸於其他多項建設中，實可觀蔣元樞的為官風格。

經此修建，制度巍煥，規模一如府學，邑學與郡學可相望輝映。此外，在圖右上角處，有一葫蘆塔頂、檐鈴及紅色窗櫺之塔樓，其下萬壽宮與臺灣縣縣學相互比鄰，並同為南向。經蔣元樞擴建後，兩者距離似更緊密。在〈恭修萬壽宮圖〉與〈重建臺灣縣學圖〉中，即可見互相描繪對方之建築，有興趣的讀者不妨來比較看看，兩者間有什麼樣的差異。

重修臺郡崇文書院魁星閣圖／圖說

Renovations to the K'uei-hsing Pavilion of the Ch'ung-wen Academy in Taiwan Command

崇文書院是清代臺灣府城代表性的書院之一，由臺灣府知府於康熙四十三年（一七○四）創建，地處東安坊，並為其安置田租作為收入，以供書院事務支用。乾隆年間，與崇文書院齊名者，尚有海東書院，但兩者之間歷有更迭，連帶使得崇文書院的位置隨之變動。而蔣元樞著力較深者，則在崇文書院。

乾隆十年（一七四五），臺灣道攝知府事莊年重修崇文書院，然不久便廢。乾隆十五年（一七五○），臺灣縣知縣魯鼎梅將海東書院從寧南坊（孔廟西側）遷到東安坊的舊縣署址，崇文書院則連動遷到海東書院舊址。然該地狹隘，乾隆二十四年（一七五九），臺灣府知府覺羅四明捐俸，並邀集地方仕紳協力共成，於臺灣府署東側建立新的崇文書院。除建築設備大幅提升，並請來名儒執教，且另獲得有心人士捐贈新的膏火以資維運。而書院左側巽方處，建有一座魁星閣後建堂一進，崇祀朱子神牌。所謂五星聚奎，論者以為太平有兆，文運振興。興建此閣，正因希冀臺郡文風鼎盛。

然該閣歲久，漸就傾壞。蔣元樞在代理道臺之際，先將由覺羅四明主導修建的講堂、齋舍（宿舍）俱加修整；其魁星閣及祠旁兩廊，也另行建造。新興後相關設備規模宏敞，一如舊制，另並捐資置鳳山縣的魚塭一所，每歲計取租息番銀五百元。當中撥給海東書院二百元，其餘的三百元則歸入崇文書院，以添肄業生童膏火之費，較過往得無虞支絀，可謂無論是硬體的建設或是物資的供應都盡量予以兼顧。

從圖面上，可見整飭過崇文書院井然有序。書院南向，左半部為講堂、文昌祠、廂房、宿舍等文教區。右半部則有魁星閣與朱子祠等，主要作為舉辦儀典的場域。左右二部間隔有一小巷，其間有多個小門可供通行聯繫。書院整體入口從左側進，大門飾以如意雲紋等，有別於一般官廳，屋脊為翹脊，飾以聯珠紋及對稱雲紋，顯其與一般民宅不同的風範。進入大門，越過廣場後，即至講堂，這也是左半邊建築群中唯一有標示名稱者。而除了居中線的主建築群與對稱的廂房，左上角有一個具獨立進出口的空間，或為方便一旁的府署之主前來視察的通道。

而右側六角型的魁星閣是此次改建的重點，範圍包含閣與祠旁的兩廊。魁星閣四周皆有圍牆，是一獨立的區域，進出係由北方的兩個小門。而閣的本體與圍牆甚為接近，以致無法見到一樓的樣貌，僅能見到一樓上方的窗櫺與四根柱子。閣樓頂飾有裝飾美化的火珠，窗櫺、圍欄同漆以朱紅。崇文書院位居府城內的喧囂地帶，以這樣的高度，雙層的魁星閣當成為醒目地標。

主建築外另繪以多棵形態各異之樹木與數幢民舍環繞，上方並繪有藍天妝點，讓畫面更具縱深感。

重修臺郡先農壇圖／圖說

Renovations to the Altar for the God of Agriculture

先農壇為祭祀先農諸神、太歲諸神與皇帝、官員舉行親耕儀式的地方。直省祭先農，自雍正年間始，朝廷並於雍正五年（一七二七）頒令順天府尹、直省督撫及所屬府、州、縣、衛等，皆需依禮制設立先農壇。臺灣亦自雍正五年起，由臺灣縣知縣張廷琰建立先農壇，地點位在長興里（今臺南市永康區南部偏東及仁德區北部），雖是由臺灣縣知縣創立，但係由臺灣府、縣共用。每年仲春吉期，官員齊聚且離開城區，前往先農壇舉行耕耤禮，早期並例由巡視臺灣監察御史擔任正獻官。

臺灣先農壇制，高二尺一寸、寬二丈五尺，坐北向南。規模雖具，至乾隆年間歲久傾圮。蔣元樞就任後，思量官員親耕，為祈穀之重務，故興建適宜場地不可稍緩。因此他下令依照壇制，重加修飾，周圍的墻垣也重新行粉刷整理。壇內從圖面上可見一聳立於高臺上、葫蘆塔頂的八角亭，大門書有「先農位」（字略遭蟲蛀），即係奉先農神牌之所。先農牌位並未繪出，其高二尺四寸、寬六寸、座高五寸、寬九寸五分。紅牌金字，填寫「先農之神」。此一中心建築，蔣元樞予以重新建蓋，視為祭祀加崇。而後方的左右夾室、左貯祭器農具，右貯耤田所收米粟。東西配房，東為庖湢、西住勤謹農夫二人。中廳一進、左右官廳各三楹，則是祭時文武員弁分憩之所。畢竟諸多官吏同時離城前來，勢必須有暫為休憩或遮風避雨的場所。

而依據規定，讓官員親耕的耤田面積需四畝九分，每年並將耤田存貯的餘穀販售以獲取祭費。但是臺郡的耕耤舊年未置辦，原舉推耒耜，這樣著實違反詔制。因此蔣知府遂決定壇外平原墾闢耤田，以符制度。其所建之耤田，即如圖面下方所示，共區分為九格。而臺郡勸農之禮向未舉行，亦乖政體，蔣元樞並新建官廳，作為勸農之所。整體建設落成，係於乾隆四十三年（一七七八）三月，蔣元樞並稱：「鉅典既舉，自可永行；伏願海外年書『大有』，以仰副聖天子庶念民依之至意於萬一耳。」欲向帝國的最高統治者傳遞此項建設之寓意。

而先農壇解說後，蔣元樞另附「靈濟泉說」，特為說明在八角亭之北隅，向有小屋數楹，內供大士像，屋久傾圮。蔣元樞亦虔加修葺，以還其舊。而屋後有井，屬泉也。康熙六十年（一七二一）六月，提督藍廷珍渡臺勸勦鴨母王朱一貴勢力時，曾駐師於此。而傳說軍隊尋找水源之際，泉忽濆湧，因而將此泉命名為「靈濟」，並作歌勒石以記其事。今蔣元樞復建小亭一座，以彰顯並傳誦此靈異之事。圖內建築左上角處，標示有「靈濟泉」三字，前有小屋一座，但文中又稱為小亭，是否為誤書，尚待考證。然此舉或呈顯其虔誠之心，或為延續該地勝景規模，這樣的舉措在《建築圖說》內多有展現，反映出其任事風格。

臺灣鹽政於雍正年間起實行專賣制度，禁止人民私賣，並由臺灣府專管。至乾隆年間臺灣的鹽場包括臺灣縣境內之洲南、洲北、瀨北等鹽場，以及鳳山縣統轄的瀨南、瀨東、瀨西等鹽場。而各鹽場當中，以在府城鎮北門外十餘里（今臺南市永康區鹽洲里）的洲南鹽場，「產鹽獨多，輸課尤足」，地位彌足重要。

洲南鹽場四面環海，形圓而土黑。當中設課館，周列鹽倉，外置鹽埕。但蔣元樞巡視時發現，若干屋舍已經傾圮。鑑於鹽場為產鹽供課的要地，設備不宜任其倒壞，因此決定予以重建。包括興建鹽課館正屋三楹，左右各置廂房，供鹽場管事、家丁等所用。而館外左側，原有小屋數間，是晝夜巡邏、護衛鹽場的哨丁住宿之所，蔣元樞同於舊址另建。此外，鹽倉亦多倒壞，蔣知府於整舊後復行添蓋，新舊共計二百餘間。除了屋舍、製作海鹽、近海的鹽埕積滷之處，也予以修整。整體規模視舊，頗稱完備。

觀察《重建洲南塩場圖》，主要分成三區，上方的課館、鹽倉區，中間的製鹽作業區及下方的臺江內海。上方鹽倉數量眾多，或為呈現豐收之感。居中課館正屋三楹，旁另有廂房，皆覆以茅草，或為抵擋近海鹽風侵蝕；鹽館前並有兩處特以鋪設磚瓦處。臺灣採用淋滷曬鹽法，由於夏、秋雨水較多，相對方向，該館或為面西。臺灣鹽季節主要集中在冬、春。製鹽是一勞力密集產業，中間的作業區可見多達十個在從事挑鹽、耙鹽及收鹽的工人，鹽埕泥濘不能曬鹽，故製鹽季節主要集中在冬、春。製鹽是一勞力密但在中國國家圖書館藏的《臺灣郡城圖、重建洲南鹽課館圖》中，則書寫有「滷缸」二字。另在左右兩邊，各可見將海水引入鹽埕的小水三處，碥與滷缸一組者亦有三處，左半邊有一單獨的滷缸，並未標出，但面孔皆被簡略。而各設施由右至左包括坵盤、碥、滷缸等，坵盤計有道與貯池，惟左側的引水道與河道交界處不甚自然，似有誤畫之處。

在右行政區與中間製鹽區當中的河道上，停泊有兩艘收帆的帆船，可能是正在等待載鹽，以從海路運行至府城內的運輸船。船隻旁的陸地上則有一個較正式的屋舍。至於在海面上，可見多艘小帆船，計有五名操船者。另右下方亦有船隻，惟僅可見船桅。

除了鹽務設施，在右側尚可看到一處「福井」，旁正有一位打水之人。該井同是蔣元樞建設的項目，他考量到洲南場四面濱海，斥鹵之區，不生草木，且無泉水可汲。蔣知府甚至誇飾稱附近莊民以牛車來郡汲水者，「約有萬戶」，甚苦不便。在勘修課館時，他見鹽埕之左地生青草，有窟不盈尺，津津有水。因此問當地人士原由，得到的答案是「草則經冬不凋，水則經旱不涸；不知其為泉也」。後嚐了泉水的味道，發現水極甘列，甚至還頗勝郡中諸泉，因此將其疏浚引導，讓泉脈湧出。只不過因靠近海邊，挖深超過三尺味道就帶鹹，元樞就在該水窟圍成水井，不加深鑿，並覆以亭，就此，取井卦爻辭之義，命名為福井。而取水問題應得大幅改善，緩解當地載水之苦。

橋梁建設涉及都市的交通串聯，在《重修臺郡各建築圖說》當中，有兩幅是直接涉及公共橋梁交通建設，一為〈重修臺郡橋梁圖〉，一為〈重修塩岸橋圖〉。兩幅風格迥異，此幅標示有眾多橋梁名稱者則為〈重建臺郡橋梁圖〉。

現今到臺南市區，由於地形歷經改造與可運用現代化的交通工具，故不易感受到清代濱海的府城內，其實有著多所高低錯落起伏的沙丘，加以深受河川切割的影響，因而略呈東高西低、看似和緩的地勢當中實有著諸多小地理變貌。但在清代，這些變化則會對人車的移動帶來顯著影響，蔣元樞筆下即稱：「海濱沙土高下不齊，崩崖拆岸，登涉為難；夏秋霖雨，尤苦泥濘。」加上當時商民要到府城貿易時，陸路運輸以牛車載運為主，但遇到雨天泥濘或越溪跨坡等阻隔便甚為困窘，必須仰賴橋梁接續，始可以順通行旅。但是「郡治各橋歲久俱壞」，所以蔣元樞遂決定著手改建旱橋與溪橋，其主要方向有二，第一為「逐加修建，料必堅固，以期久遠」，第二則為「其牛車經過之橋，視舊加高數尺」，以解決交通問題。

蔣元樞在圖說內並沒有交代他總共修建了多少座橋梁，或因陸續興修，他離臺前尚未全部完工所致。從圖面觀之，大大小小總計有十五座橋梁，包括德慶橋、磚仔橋、枋橋、大方橋、縣口橋、安瀾橋、保安橋、新橋、濟津橋、樂安橋、德安橋、廠口橋、慶成橋與兩座沒有命名的橋；此外尚有兩處牌樓以及北廠門。府城內的主要兩大溪流——城北的德慶溪（又稱坑仔底）與城南的福安坑溪，分別為郡城內之右分水與左分水。如德慶橋、磚仔橋、枋橋、大方橋、縣口橋等皆是城內重要橋梁，若干橋梁並已多次反覆重修。如通往風神廟的安瀾橋，在乾隆十九年（一七五四）年圮頹，乾隆三十九年（一七七四）方重修，但在蔣元樞執掌知府印信時又再度重修。

而圖中的橋梁大致可分為三類，第一類為有橋柱的架高木橋，第二類為橫跨於溪流的木板橋，第三類則為旁有小屋的枋橋。部分橋梁或因是蔣元樞重新命名所致。如位在軍工廠北廠門外的廠口橋，也出現於《鼎建臺郡軍工廠圖》右上方，於該圖中係橋下可過牛車之橋。樣貌尚可見於其他圖繪，惟此圖內的各橋位置僅是相對位置，如右方的德慶橋與磚仔橋看似架於同一溪流上，但實際並非如此。另外，有幾個橋梁的名稱僅見於〈重建臺郡橋梁圖〉，如保安橋、廠口橋等，或因是蔣元樞重新命名所致。

該橋方志中多稱為「水仔尾橋」，並稱「此橋在西門外水仔尾街大廠前，初以木板為橋，乾隆四十三年，郡守蔣元樞架木使高，車馬行人賴焉」，因而可知其修建年代及居民的慣稱。

重修塭岸橋圖／圖說

Renovations to the Yen-an bridge

因瀕臨臺江內海，加以臺灣河川多為東西走向，從清代的臺灣府城循逕北行，勢會遭逢多處海汊與溪流，橋渡建設遂應運而生，並隨複雜的地理變遷時有增益或重整。如位於臺諸（嘉）二縣交界、為交通要衝且係鹽田所在的洲仔尾地區，自十八世紀中葉起所出現的「塭岸橋」興築行動便是一例。

「坑仔底」，係往北路孔道，眾流所歸，沙漬土鬆。因地多魚塭，也稱為「塭岸」。位置約在洲仔尾地區以北，即臺灣縣與諸羅縣交界的新港溪河口一帶，為一個逐漸浮覆的地帶，清初屬臺灣縣武定里，「坑仔底」其名稱應指涉該處為低下之地。「塭岸」之名，至乾隆初年浮現於方志與興圖上，象徵著府城往北大道的變遷。隨著內海逐漸浮覆，府城通往北路城在十八世紀前期漸改由小北門出發，經柴頭港、洲仔尾，越新港溪而北的較短路途。但「其地無橋梁，則行旅病涉」，為解決洲仔尾北段之新港溪畔通行不便與經營渡船者把持塭岸渡的弊端，官紳們從乾隆初年便開始建造橋梁，然而屢修屢圮。另一位蔣知府蔣允焄也曾投入建設，在《圖說》中，蔣元樞除了描述塭岸一帶的緣由及建設過程，並特別提及「前臬憲蔣諱允焄守郡時，復大修之」，只不過「今亦崩壞」。因此蔣元樞親勘其地，並提出增設水門、高築塭岸等策略以解決上流之水驟至難以立即宣洩的問題後，再度著手重建。

設色圖繪的《重修塭岸橋圖》，畫面設定呈現自右下角木橋與牌樓起的塭岸橋整體綿延樣貌，故以較大的比例尺來描繪。而《圖說》中稱共建設大小橋梁十四座，若逐一細數畫面，確是如此數量，橋梁樣式並大致可區分為三種類型。而蜿蜒曲折的大小橋梁，或反映出遷就地形的建設布局，並凸顯兼顧積水得以宣洩、旱澇可以儲水的巧思，也明顯可看出塭岸遠高於地面。以綿延的規模而言，實是清代前中期臺灣少見的大型橋梁建設了。而左下方處有兩處非農田的水池，其內似有養魚，應係魚塭。兩處魚塭的地點接近河流的出海口，或即在臺江內海畔。若就此方位來判斷，圖中下方應為西方，上方為東，右方為南，左方為北。

圖中有八位人物，包括橋上的一位扛傘步行者、一位戴帽騎馬（或驢）者、橋頭的二位轎夫與一位乘轎者，橋外則有扶犂牽著水牛耕作及操鋤的二位農夫與一位駕駛由黃牛所拉的板輪生車者。人物皆無臉孔描繪，當中亦無明顯的官員樣貌，顯然官員與人物並不是呈現的要項。而田地、魚塭、竹木、檳榔樹、草房、耕者、牛車……等所共構的畫面，則透露出恬靜與平實的地方風貌。而藉此修築，蔣元樞指出「不但行旅無憂徒涉，而農田亦得其利矣」。繪者的重點，應係要呈顯臺地治理有道，安居樂業的意象。

修築安平石岸圖／圖說

Repairs to the stonewall at Anping

乾隆年間的安平地區，是協營駐兵重地，隸屬於臺灣水師協之中、左、右三營便駐箚在安平鎮。除砲臺、戰船、兵屋等軍事設備，由於安平鎮一度屬鳳山縣管轄，該處並有該縣倉儲。而此地在十七世紀已是荷蘭東印度公司（VOC）的統治中心與商業市鎮，延續其發展，此地民居甚多。所謂的「紅毛舊城」即熱蘭遮城（Fort Zeelandia）也仍在，並稱改甲。從《修築安平石岸圖》中錯落的民居與軍事設施，實不難揣想清代安平的重要地位與興盛景況。

但如此要地卻因四面環海，岸由沙積，質本浮鬆；加上朝夕被潮水沖擊，港岸容易坍損。因此在乾隆十四（一七四九）、二十七（一七六二）等年，官為下令渡海過臺的商船，每船務必攜帶二擔（一擔約一〇〇斤，即五〇公斤）的壓重沙石前來協助堆貯，加固堤岸。但運來的多是細石浮沙，不甚堪用，一遇到猛潮湧來，則石被浪移、沙隨水卸，等於回到原點。故蔣元樞觀察，除非大規模鳩工砌築，方可堅固。加上在安平北方的四草地區地形變化，出現新的沙洲，導致海流改道，對於安平的沖刷更為嚴重，以致近年埔岸漸崩，民屋坍壞、遷移者眾，連營署亦因水勢日進，漸被沖損，情況著實危急。

因此，蔣元樞親至安平視察，認為建岸是必不可緩之工。但因為事關重大，一時找不到適合統整經營的人選，因此他未敢貿然動工。就任，他對工程事務諳練，蔣太守指指定其進行。蔣元樞遂委託其進行這項工程帶來的效益，可使「民得安居：即遇潮長，足資捍禦，可免沖損之虞矣」，於是隨捐備工價、運費，飭匠於漳、泉等處購辦石料，分船運載到臺灣。工程範圍從紅毛城東邊起，至較場頭灰窯尾（今臺南市安平區金城里內）止，總計五百四十九丈九尺，深埋木樁、密砌石條，並以三合土抵縫。興工時程自乾隆四十三年（一七七八）五月初二日興工，於閏六月十八日工竣，期間由林遊擊就近監督。

或因工程範圍較大，故本圖採用較大的比例尺，以鳥瞰方式描繪安平的整體概況。從圖中四草、安平與右下角鯤身（臺江內海的濱外沙洲）等的相對方位來判斷，此圖右方應為北方，南方則在左方。而圖中最醒目者，莫過於紅毛城。此時荷蘭東印度公司雖已離臺百年，熱蘭遮城並當時有因海浪沖刷、地震及磚石為官兵商民任意搬用等情況，但外觀大體仍在。除因建築結構堅實，可能與做為安平副將駐箚之所及鳳山倉使用，有一定的維護有關。而紅毛城旁有「較場」建築一棟，前有豎旗，工程範圍的「較場頭灰窯尾」或即在其後方近海處。而安東南向，畫中可見頭門、大堂、二堂與立旗。乾隆五年（一七四〇），協鎮王清曾捐資建右畔花廳一座，七年（一七四二），協鎮林榮茂再捐資改為二座。再往下觀之，則可見砲臺與兩座馬（碼）頭，左側碼頭與鯤身一帶，有六艘懸掛紅旗之帆船，推測應為水師戰船。

橫跨清代臺灣縣的永康上中里、廣儲西里、長興里，即今臺南永康至仁德一帶的鯽魚潭，亦被稱為鯽仔潭、東湖、龍潭等，是府城近郊的知名漁撈、祈雨與旅遊盛地。除攸關民生經濟，鯽魚潭一帶景色秀麗，潭之西北各枕山麓，東南又為崇山峻嶺，層峰疊嶂隱現於雲霞蓊靄之中，使其成為府城官紳文士出遊的重要首選目標。

在某次因公路過鯽魚潭、加以重修海會寺有成後，為使官紳得藉休閒紓解身心，且兼以改善周邊環境，蔣元樞遂著手更新該潭的相關設施。他在〈新建鯽魚潭圖說〉先言：「鯽魚潭，在鎮北門外十里；內山之流，悉瀦於此。蓋有關於水利者也」，似乎是著眼於水利建設，並描述了鯽魚潭的形勢「東西相距廣可十里，長亦如之」。但接著話鋒一轉，指出鯽魚潭「為海外名勝地。往時僚屬紳耆雖知有茲潭之勝，而卻臨遊展從無一過者焉」，稱讚鯽魚潭美景，卻感嘆過往來臺僚屬、仕紳、耆老等，雖知其勝，卻無緣登潭攬勝。接著，蔣太守遂一記下了他於鯽魚潭所建設的項目：「面潭建屋五楹為官廳，其後為後軒，軒之右為箭亭，與官廳相並。自箭亭前數武，為半舫。自半舫折而東，引潭水為曲港，界於官廳之左；通以小橋，別置行廬茅舍。由橋而東，架以虹橋。潭中，構湖心亭一座。以竹筏為船，蕩漾潭中，可觸可詠。」

對照圖畫，上引說明各建築歷歷在目，周遭環繞綠蔭潭水，一派悠閒意境。在圖中上方者，為正式的五楹官廳，後軒取名為「四照亭」，其右設有箭亭，箭亭前方設有半舫。前牆繪有藍地白底雲紋圖樣，用途或即如畫舫。左右俱設梯登上，前方建有小平臺，周遭引潭水為曲港環繞，供乘涼觀景、或作遊潭前的暫樓之處。而官廳左側置有小橋，供渡曲港通行而過。蔣元樞道「別置行廬茅舍」，從圖面上可見望耕亭、煙蘿處、待雨（亭）等，其周遭遭潭水淙淙、竹木扶疏。

漫步潭邊，先需橫越小橋穿過曲港，後有架虹橋一座直通潭心，上構築湖心亭一座，名為「掬月」。「掬月亭」、「龍潭夜月」被譽為臺縣八景之一，取名掬月，可謂相得益彰。且登舟夜遊，賞月吟風，是蒞臨鯽魚潭的一大樂事。而此亭前方並非四方圍欄，面潭處尚有開口，且下置平臺，或可在此垂釣親水，亦可乘筏泛遊。在潭面上，有六隻竹筏蕩漾水中。其中一艘上架有遮棚，並無人搭乘，推測是供「蕩漾潭中，可觸可詠」專用。另有三艘則在進行漁撈，而最左右兩艘，僅有撐竿擺渡之人，卻使畫面充分飽和，也營造出潭上煙簑釣艇的景象。

完成上述建設後，蔣元樞自陳：「臺郡自入版圖，百餘年來涵濡聖化。海邦士女、熙熙皞皞，如登春臺，睹山川之勝概，當益樂昇平之盛世矣。」說明此次新修，非僅為私，尚反映出臺郡自入大清版圖後的盛世景況，以呈顯當朝益樂昇平之勢。

蔣元樞的建設除在臺灣本島，位在臺灣海峽當中的澎湖為閩臺間的交通衝要，並向為臺灣門戶，同是臺灣知府的轄域之一。故澎湖地區的相關建設，也進入了蔣元樞的視野當中。

臺灣海峽風浪不定，航行間時有波折，而澎湖當臺、廈之交，官民商船之來往多以位於澎湖群島西側的西嶼作為船舶航道的標識點。當遭逢風信靡常，或是當宵昏冥晦之時、風濤震蕩之際，船舶常需找西嶼，作為暫時停歇安頓地點。然而，因地勢難辨，加以四望茫然，缺乏引導，時有觸礁導致船隻損壞的憾事發生。為此，逐漸有臺灣與澎湖的官員思量該如何解決此難題。興建「浮圖」，亦即高聳佛塔，以作為照明指引，成為被討論實踐的方向之一。

蔣元樞有親身搭船渡海的經驗，也聽聞諸多來航者反映西嶼的問題。雖欲著手解決，急圖以利行舟之法，但遲未有適當人選。適逢浙江籍的謝維祺於乾隆四十二年（一七七七）秋履新任澎湖通判，蔣元樞即札商澎湖廳，囑託其進行西嶼浮圖。而謝通判也親自前往西嶼履勘，尋覓適當場所與方式。後歷經討論，決議定於今西嶼鄉外垵村一處原有壘石成丘之地，予以建塔，除作迷津之指南，兼壯地方之形勢。

雖有方向，但遂行建設的另一大問題便是經費。蔣元樞在圖說中並沒有道出捐資數額，但從別的碑記中，可知以蔣元樞名義捐出者便達番銀五百元，甚至高過階級比知府還要高的臺灣鎮（二百元）、臺灣道（五十元）。後加上其他經費來源，工程終得成行。先是將原西嶼古塔基址的底座加廣，計周五丈；上疊石建築浮圖，並預計加上長明之燈，使之能「西照鴛門、東光鯤島、南蓬銅山、東粵。俾」望無際之餘，知所定向」。從圖說及圖面來看，西嶼浮圖計五級，每層高丈許，但從現場留存的碑記則稱有七級。造成差異的原因不詳，或許是因為建設的原先設計與實際落成情況的不同。而為使燈塔能有人管理，每夜燃燈，光照海上，在浮圖之前另建一天后宮，另設旁屋數椽，召募僧侶入駐看守掌理，兼司燈火；相關人力則由城隍廟之僧分司其事。

此圖並非以西嶼浮圖為中心，而是呈現整體澎湖群島的形勢，主角的燈塔被安排於左側，並以較大的比例繪出凸顯。或為將西嶼浮圖與澎湖最主要要地——媽宮（馬公）港拉在同一水平線上，圖面方位並非正南正北，而是呈西北、東南走勢。圖中有四處標示名稱，由右至左分別為位於媽宮的澎湖廳署、澎湖協署，及位於西嶼的天后宮與「新建西嶼浮圖」，用以標示建設所在及當地重要官署。另有二棟建築前亦有立旗，惟並未標名稱。海上則是群澳環繞，並計有九艘船隻，或是停泊、或是正航行。

29 捐修臺鳳諸三縣養濟院普濟堂圖／圖說

養濟院、普濟堂等，係為收養鰥寡孤獨、癲瘋廢疾、無告貧苦等人員的社會救助機構與場所。前者主要為官設，照額收養。後者則多為地方公益人士捐建而經理，但亦有接受官方資助者。二者皆甚倚關地方恤政與社會秩序的運行，以達「仁者愛人」、「鰥寡孤獨皆有所養」等精神。

乾隆四十二年（一七七七）一月，乾隆皇帝生母、皇太后孝聖憲皇后逝世，並於五月升入祖廟附祭於先祖，清高宗更詔告天下：「各省養濟院，所有鰥寡孤獨，及殘疾無告之人，有司留心養贍。」蔣元樞獲悉此事後，也積極在臺灣配合展開相關建設。而當時臺灣府轄的臺灣、鳳山、諸羅與彰化等四縣，原俱設有收養貧民之所。除了彰化縣所設養濟院坐落在縣城內，蔣太守飭知該縣善為撫恤外，其餘臺、鳳、諸等三縣的養濟院、普濟堂，俱建在郡城之內，收養老幼孤貧、失能男女，分就官定額度給予糧米、綿布等，或額外再添補其他物資、施藥、死亡賑卹等事宜，以照顧維生。故蔣元樞親赴各處查勘，其中臺灣縣養濟院一所，共屋八十九間，坐落於郡城鎮北坊。經視察後發現，相關建築多已建蓋多年，甚至可上溯至康熙年間。倘若又久未修葺，部分建築即棟折牆崩，上漏下濕，難以住宿。因此蔣元樞隨即捐俸購料，對於欲修建者飭匠興修，剋期完竣。諸羅縣養濟院一所，共屋九十五間，坐落郡城西定坊。鳳山縣養濟院一所，共屋五十三間，坐落於郡城隍廟之旁。鳳山縣養濟院之普濟堂一所，共屋十間，坐落縣城西定坊，坐落郡城鎮北坊。

由於涉及的屋舍眾多，連帶圖面中密集的繪滿各式屋舍，但這非是各縣的養濟院、普濟堂皆建於同一區域，而是繪圖者欲展現整體建設功業，將之集中在特定圖面範圍內。各縣成果，從右上方順時針方向，分別為諸邑（諸羅縣）養濟院、臺邑（臺灣縣）養濟院、臺邑普濟院與鳳邑（鳳山縣）養濟院之建築群。養濟院的樣式主要有一間較為規制、前有單檐歇山頂入口，可能作為管理人員使用的建築，以及周遭供被照護者使用的大大小小、方位不一的屋舍、水井、林木等。普濟堂僅繪出臺邑者，為兩列長型廂房、共屋十間；其他二縣似尚未興建，故未繪出。

相關建設完成後，蔣太守特地在圖說結語處強調，「從此，海外無告貧民俱得安其棲息，可免失所之虞矣」，或以此展示其遵循上意，於地方戮力奉公的歷程。

30 建設南壇義塚並殯舍圖／圖說

喪葬為人生之大事，且涉及到社會秩序、公共衛生與宗教信仰等，而在府城地區狀況則更為複雜。

隨著臺灣納入大清版圖，豐饒之地吸引了大批從閩粵地區前來的移民，因故客死他鄉者人數也日漸增多。如何處理遺骸，尤其在華人追求落葉歸根、魂歸故土的信仰觀念下，很多棺木僅是暫存而不入土，加上無主無名者，成為地方官必須處理的課題。此外，墓葬區屬於嫌惡設施，處置更是需費神安排。

府城作為清代臺灣人口最多的都市，這樣的問題顯然至為緊要。十七世紀，府城南郊的魁斗山（臺語音稱「鬼仔山」）一帶就是主要的墳塋聚集地，《建設南壇義塚並殯舍圖》中右後方、沙丘堆成的山勢，表現的應即是魁斗山。蔣元樞在《圖說》中則指出：「南北郊及魁斗山等處，皆有義塚，但閱歲既久，葬者益多，累累并櫬穿陷于道，殊為可憫。」數量之多，卻又缺乏維護，著實讓人不忍。恰逢乾隆四十二年（一七七七）一月，乾隆皇帝生母、皇太后孝聖憲皇后逝世，並於五月升入祖廟附祭於先祖，清高宗遂詔告天下：「窮民無力營葬，並無親族收葬者，地方官多設義塚掩埋。」蔣元樞獲悉此事後，也積極在臺灣展開相關建設，故完成後他特地在圖說內強調「是役也，彈精瘁力，蓋以欽遵聖詔，仰播恩澤於斯民耳」，或以此展示其遵循上意，積極投入的艱辛歷程。

蔣元樞在圖說中指出，除了率先捐資，更大力勸募樂施者共襄其事。期間先是尋覓到位在南門外竹溪寺後、約八甲的一塊園地，加上另一處竹圍，以興建「新南壇」。在圖中左方、有一現今仍存的五妃墓（現稱為「五妃廟」）可作為定位標的，這樣看來，新南壇的故址應在今臺南市中西區樹林街與南門路一帶。若是在這個位置，會與圖說所描述的舊南壇相對位置有些矛盾。但繪圖者可能為了將新舊南壇同方向並列呈現，以在有限的圖紙內呈現整修與新建的功績，故作此安排。而由林木所環繞的新南壇內，新蓋殯舍為二進、兩廂各六間，木料堅固，屋宇寬深。舍前則是大小方位不一的義塚、義塚與殯舍間設有化骨臺，將檢收的殘骸以火焚化，後置於萬善同歸所。

至於人力方面，則有雇用收殘骸、埋棺槨的僱工，誦經看守的僧侶，招募巡視與管理墓園及設備的人員，打點將骨骸歸葬等事宜的經理人員，並支給買灰、盂飯、紙錢等大小事項的費用。蔣元樞尚制定有詳細的登記與管理規定，以讓新南壇運作順利。藉由圖說、各項規劃皆細緻交代，字數在全圖冊中僅次於《鼎建傀儡生番隘寮圖說》與《重建臺灣郡城圖說》二項。

南壇義塚及殯舍的建設，蔣元樞指出「上年欽奉恩詔……聖訓諄切，尤宜遵辦，以廣皇仁」，可推斷其完成於乾隆四十三年（一七七八）間。或因國家政策，驅使了蔣知府積極投入，周密籌畫。但澤及枯骨，確讓逝者安息，生者如斯。

捐建北門兵丁義塚圖／圖說

Construction with donation for the armed martyrs' tomb at North Gate

除了南壇義塚的建設，蔣元樞尚捐建了北門兵丁義塚，就此名稱，可知這是專門給與兵丁的義塚。這從南壇圖說所載「其已故成（原文誤戌）兵，則別置北郊曠地掩埋，另有圖說附後」，以及本圖說稱「其條規」兵，「一與南壇無異，詳見前說，不復贅陳」，表示蔣元樞是先繪製／說明了南壇後，再接著繪說說專為埋葬兵丁、避免與民人混雜的北門義塚情況。

駐紮在臺灣的軍隊，為防止鄭氏王朝的舊部混入或是臺人取得武器後聚集抗清，加以領臺初期臺灣人口與稅收皆有限，故規定由福建地區調兵前來，每三年按班抽調輪戍，這套「班兵制度」至十九世紀後半方告廢除。班兵因自然、戰事、意外……等原因亡故後，有些會選擇安排運棺回鄉，部分則就地安葬，故官方勢皆須安排暫置及埋葬的空間。

在圖內，可見多種新舊設施，自左而起，包括北壇義塚、地藏廟及殯舍、演武廳與兵丁義塚及化骨臺。北壇義塚的位置在府城北門外較場之西北隅，即今臺南二中一帶，是府城另一處重要的墓葬區，故蔣元樞在選擇新建兵丁義塚時，仍選擇在鄰近北壇處，購置一筆五甲多的民間寬敞土地來興設。而「甲」這個臺灣特有的土地單位，對於來自清朝的統治者或其他省分的官員應是一個相當難解的詞彙，故蔣元樞選擇特地在圖說中將之換算，說明五甲多等於約六十餘畝。

而在右方兵丁義塚與左方的北壇間，則有醒目的地藏廟、演武廳與牌樓等設施。蔣元樞在圖說中指出，新的兵丁義塚在府城北門外較場之西北隅，此地應即是靠近練兵之所，故有入口牌樓與觀看操演的演武廳。最為醒目的地藏廟，是臺灣府屬壇的所在處，其原本是奉祀陣亡於康熙六十年（一七二一）朱一貴事件的臺灣水師協左營遊擊游崇功之祠堂，俗稱「將軍祠」；前方尚有奉祀地藏王菩薩像。後經官員們陸續修成為地藏庵，並是官府每年清明日、七月十五、十月初一等節日舉辦無主孤魂祭典「厲祀」的場所，故這一區遂被統稱為北壇。地藏廟的圍牆外並有一個井。而廟旁的大小三座殯舍，則與南壇一樣均為停柩暫樓之所，而經辦規則也如同在南壇所施行者。

另由於北壇處地勢較高，圖中地藏廟前所立的天燈，其本是在舉辦祭祀儀式時引導孤魂聚集的燈篙。但因終夜燃照，也成為海上航行船隻的指引，船員見到此燈，便知即將進入港口，在設施有限、夜間照明不易的年代，照顧了逝者，也提點了生人。

重修臺灣府城隍廟圖／圖說

Repairs to the Temple of the City God of Taiwan Prefecture

臺灣府城隍廟，主祀守護城池神城隍，位於東安坊臺灣府署之右（今臺南市中西區青年路旁），坐北朝南。該廟創建於鄭氏王國時期，至清代，由於對於城隍之祭祀甚為尊崇，城隍廟仍延續為地方重要壇廟，有所謂「府州縣所在，有城衛民，有隍固城」。故康熙間先有重修，乾隆二十四年（一七五九）郡守覺羅四明修建兩廊、戲臺等，並有記。

蔣元樞蒞任後，距覺羅四明修建完成尚不甚遠，其所見的城隍廟，廟制頗稱宏敞，一準今官署，門前則有戲臺。門內有廊，如川堂式。中為正殿，供奉城隍神像。其後正屋三進，雜祀諸神。自頭門而至正殿、兩旁基址皆建廂屋五楹，復隔以牆，為管理運棺之北，於牆間另闢小門；內建小屋三楹。城隍廟周圍則繞以高垣，左右則各啟小門，以便人員物資通往廂房區，免於混雜中軸聖域。

城隍威靈顯赫，宛如代表陰間的「府衙」，職司去惡懲凶，蔣太守即形容「神之感應最靈，祈報殆無虛日」。然就其所觀，斯時建築則是歲久缺修，以致面臨「將就傾圮」的危機。故蔣元樞「念神列於祀典，福庇海邦；亟宜修整，以妥神靈」，決定率先捐納薪俸，並邀集地方紳士樂捐協助，購材聘工予以就地重建，項目包括易其棟宇、重新油漆粉飾，並將廟牆加厚以為穩固。經過整修後，廟貌彌加崇煥，層次有序。此外，城隍廟內向有建祠奉祀首任臺灣知府蔣毓英，但此時已是年久傾圮。蔣元樞遂仍照舊址修建，以永昭前賢之懿續於不朽。歷此重修，府城隍廟成為一座四殿兩廂房式的建築。

中軸線上有三川門、拜亭、正殿、後天井、後殿及大士殿，兩側有東西護龍，蔣公祠位於大士殿旁。三川門之地階高三級，需拾級而上入內，門前有抱鼓石；正殿、後殿及大士殿屋頂，皆為單脊燕尾造型。正殿面闊三開間，格局方正。廟埕外有造型典雅的高戲臺一座，供扮戲酬神時使用（現已不存）。

廟宇後方有後方半圓形的宮牆，或為與民宅區隔而建。畢竟該廟位於東門大街上的喧囂市塵間，混雜在所難免，從圖面中即可見廟旁前後兩側皆有茅草頂之屋舍緊鄰，勢須有所區隔。至現今屬國定古蹟的府城隍廟觀之，仍能見如此景象。

根據《續修臺灣縣志》所載，相關工程完成於乾隆四十二年（一七七七）。現存世尚有廟內的〈重修城隍廟圖碑〉，地方志內並抄錄有「新修郡城隍碑記」全文，皆可資比對。

在建設臺灣縣洲南鹽場相關設施之際，蔣元樞並另將洲南禹帝廟予以重建，並繪圖及圖說說明興修過程以存其事。而為呈顯該廟位在鹽場的形勢，在圖的左側，特地繪出鹽倉、垵盤、碿、滷缸等製鹽設備。但圖面上的中軸線，仍貼合於禹帝廟的入口、正殿之中軸線，顯示圖繪的重心。就其地勢，廟宇所在處略高於左方的鹽場區，但為何會特地在此處興建祭祀大禹的廟宇？

蔣元樞在《重建洲南場禹帝廟圖說》中初始便寫道：「從來神之有功德於民者，則祀之。至若平地成天，萬世永賴如禹帝者，其功德尤無乎不被也。」指出大禹的功績廣披。在臺灣民間，有所謂的水官大帝，即為被歸納為「三官大帝」、「三界公」之一的大禹。重要的港口廟宇、也是名列府城「七寺八廟」的水仙宮，便是主祀大禹王。

洲南鹽場位在海濱，而鹽民仰賴製鹽謀生，故潮汐穩定、風濤晏息，將可使堤岸穩定、降低變數，連帶生產豐盈，著實跟「水」甚有關連。因此，鹽場場民遂興建禹帝廟，奉香火以祈福佑已多年。蔣元樞前來鹽場巡視，過廟入謁時，見廟宇風侵雨蝕，日就摧殘；且從事勞動的場民較不拘禮節，偶而裸體跣足徙倚於神之前。蔣知府見狀，「不禁怦怦有動於中也」，因此決定捐俸加以更置，廣其殿宇，凡二進，並旁設耳房，繚以周垣，「蓋較向之湫溢而塵涸者，有別矣」，以圖區劃出廟宇的獨立神聖空間性。另尚募司香火者管理禹帝廟，經其產以資日費。

而廟既成，蔣元樞因繪圖綴說以存其事。圖說中指出，禹帝廟建於鹽場的東南處，從一旁的鹽倉、鹽埕的相對位置，搭配《重建洲南鹽場圖》來看，禹帝廟的方位應是背海。而歷經重建後，即便位在海濱鹽滷地，但仍是規制完善。入口三開間山門飾有藍地白底彩繪、門楣朱紅，建築歇山屋頂以雙柱支撐，上方飾以翹脊，並有石雕雙龍，氣勢非凡。進入扇門後先至廟埕，而禹帝殿位於後進處，可見六支朱紅色長柱支撐，下皆墊有圓形柱珠，而殿堂壁面則有浮雕。前後間則有迴廊連接，參拜行走之際可避風雨。而廟宇右側另有空間，惟建築並未標示名稱，樣式較為樸實，應即捐建者所稱的「耳房」。該空間有獨立入口，然與禹帝廟間似未有直接的聯通門，或即做為場民休憩暫歇的空間。

此廟現稱為鹽行禹帝廟（今臺南市永康區鹽洲里）內，由於早期資料甚為有限，此圖與圖說雖未繫年，但提供了此次大規模重建的年代即在蔣元樞的任期內，加以有圖為證，著實彌足珍貴。

關帝，即是三國時代的關羽，其逝世後地位隨歷朝朝官方之崇祀而日益提升，至清代，祭祀關帝更是官方的指標性祀典。順治九年（一六五二），敕封三代公爵，增春、秋二祭。乾隆四十一年（一七七六），詔令改諡號為忠義。故關帝廟為地方官員特為關注的廟宇之一，更不用說關公信仰在民間的影響力。

臺灣府城內有諸多關帝廟，當中以在鎮北坊者地位最為重要，為官方春秋秩祀之所，現則稱為祀典武廟或大關帝廟（今臺南市中西區永福路二段二二九號）。該廟創建於鄭氏王國時期，廟內廟有寧靖王。立廟後歷經多次修建，最接近蔣元樞時期的一次增建是乾隆三十一年（一七六六），由署臺灣道蔣允君捐俸增建更衣廳於廟左。至蔣元樞時，廟制前為頭門三楹，中為大殿，供奉神像；其後有正屋一進。廟門外側有屋二進為官廳，周圍繞以高垣。惟百年有餘載，即便為武廟關於政典甚鉅，修整不可稍緩，因為決定捐俸，規模雖備，仍以漸現傾圮之勢。為此，蔣元樞在完成其他建設後，認經費匯集完成後，即著手修葺。此次修建關帝廟規模仍循其舊，然廟貌巍煥則如新構。此外，廟後右側有屋數楹，內供奉觀音，以本雜疊其他神祇，蔣元樞認為殊非昭虔妥神之道，因此加以改修，以使該屋專奉大士，其餘諸神之像另屋供奉。旁有屋宇，亦行繕葺，以祀保生聖母神像。

在《重修關帝廟圖》內，廟宇形制即約如圖說所述，對稱莊重，開間宏偉，盡展武廟氣勢。大殿分正殿與後殿，三川門與正殿屋頂皆有雙龍搶珠，象徵辟邪或祈福。而飛檐翹角，屋脊構畫之天際線，起伏有致。入口則有兩座抱鼓石，氣勢穩固。廟宇右側有階梯，反映地勢逐步緩升。左方則有大士殿與保生殿，大士殿前有廂房一間，並無標示名稱，是否即是恭奉其餘諸神的場域，仍待考。另根據重修建碑記，督工者為趙陞與劉迎。

而圖中前庭豎有兩座旗桿，右即為二進官廳，疑為今祀典武廟東側「馬使爺廳」所在處。圖面左側則有「馬神廟」，無一般入口門板，僅以欄杆區隔，惟樣式仍甚規制。相關志書未載其創見原由，或因關公生前所騎乘之赤兔馬與馬神格化之故，遂建此一專廟。

蔣元樞主導的整體修建工程完成於乾隆四十二年（一七七），現廟內尚立有《重修關帝廟碑記》，並有蔣元樞於同年所獻之「天地同流」木匾，與本圖及圖說同時見證關帝廟的興修風華。

媽祖信仰是臺灣最普遍的信仰之一，同時也是國家官祀體系下極為重視的祀典神祇，宋朝以降即受歷代王朝的褒封與崇祀。至清代，康熙十九年（一六八○）先是敕封「護國庇民妙靈昭應宏仁普濟天妃」，康熙二十三年（一六八四）再加封為「護國庇民昭靈顯應仁慈天后」，後仍敕封不斷。總計歷代褒封達三十六次，封號更高達六十四字。

位於今臺南市中西區的大天后宮，於臺地各天后宮當中具有代表性地位，香火鼎盛。廟宇原址本為南明寧靖王朱術桂之府邸，其捨宅後轉為媽祖廟。進入清代，由於此廟具有官祀的身分，更為官紳特重，屢有修建增添，其興修常由地方主官來主導，興建費用並多由官府獨自出資或官員倡捐。在乾隆年間，即先有乾隆五年（一七四○）、三十年（一七六五）之擴建。而蔣元樞抵臺之年，也積極投入修築天后宮之事業，足見其對該廟宇之重視。而相關工程歷時甚長，從現存碑記來看，大體落成於乾隆四十三年（一七七八）。

對於天后宮的重要地位及修建過程，蔣太守在圖說中先是道出「郡城西定坊之天后宮，未入版圖以前，即已建造」，肯定其年代悠遠。接著話鋒一轉，指出由於天后福庇海洋，清軍當年方能順利擊敗鄭氏王朝軍隊。故天后深受士庶暨往來海道士宦商民仰戴，並春秋列於祀典，將享虔肅。

而蔣元樞抵臺後，必會躬詣大天后宮參拜，當時其所見的天后宮格局為：「前為頭門，門外有臺以為演戲之所；門內兩廊咸具。中為大殿，供奉神像。其後正屋二進、雜祀諸神。廟之右畔，有屋三進為官廳；周以牆垣……規模制度，頗稱宏敞。」大天后宮既為官祀，其基本類型便有著官祀建築所擁有的基本特性，即多仿造官衙門的格局來建設，可見有頭門、兩廊、前殿等，門外並有戲臺。然距上次增建已有十年，部分建築歲久缺修，將就傾圮。而蔣元樞上任時，正逢「一切有關政典鉅工既已次第興舉」，如何確保工程順遂，成為其重要政務。因此他掛名首捐，並勸地方紳士之樂善者跟進，再選工飭材，重加修整，將棟楹之朽壞者更易，丹粉之陳暗者予以新塗，讓廟宇得以呈輝煥彩，靈爽益昭。

從圖面上觀之，中軸線的門外有華麗戲臺，兩旁立有旗桿。進入三川門後，正殿位於第二進的位置，開間闊大，氣勢宏偉。而本是雜祀諸神的二進後屋，前者標示為後殿，或即改作為奉祀媽祖父母牌位之空間。右方三進官廳造型規制，前設置隔牆一座，以為區隔。而廟左與民居之間，可見拾級而上之階梯，反映了該地當年濱海緩降的地形。多年前街巷整修時仍可見同樣的階梯，惟現已經移除另置。

今走訪大天后宮，廟內仍有蔣元樞捐鑄的銅鼎及其長生祿位，與本圖及圖說共同見證了蔣太守參與修建天后宮的歷史。

海會寺位於今臺南市北區，現稱開元寺。其前身為鄭經所修築的北園別館，至清初仍維持著園林樣態，蔚為一時名園。而在各種考量下，康熙二十九年（一六九○）被文武官員「改為佛寺。名『海會』……並置寺產，以為常住之業」成為官營佛寺。

海會寺除了是最主要的修行與禮佛功能，對於官吏而言，海會寺可能也成為官紳造訪海會寺的契機。在秋高氣爽的重陽節時分，「各備酒肴，游於寺中，如海會寺、法華寺及小西天皆是也。是之謂『登高會』」，使海會寺成為知名的遊憩場域。因而歷來有諸多有心人士予以維新增色，蔣元樞也在其任內加入大幅更新的行列。

既是佛門聖地，在「重修海會寺碑記」中，蔣元樞道出其會修葺海會寺，可能也是佛家的因緣牽引。而在〈重修海會寺圖說〉中，則述說了動心的原因。他在上年奉詔修葺廟宇，而海會寺為臺郡名剎，然此時卻是年久缺修，田產又為僧人盜賣，廟宇面貌已是椽頹桷朽，滿目荒涼，讓人不禁嘆息。「若任其摧殘、不行及時葺治，勢必日就圮壞；後來即欲修理，無從措手」，加以臺地少有勝地可供遊涉，因此蔣太守決定鳩工飭材，大加修整。

在圖面上，對於海會寺各建築的名稱標示甚為詳盡，冠居圖冊各廟宇。由前而後，廟前立有旗桿兩座，而前正屋三楹為山門，門內彌勒殿供奉彌勒佛像；兩旁塑護法尊者二像，高二丈許。其後金剛四尊，高亦如之。又內為甬道，左右建鐘、鼓樓各一座。樓之旁，各建廂房三楹。中為大殿，供奉如來、文殊、普賢佛像，獅、象、蓮座，皆高丈餘。殿內左右塑羅漢像，皆以金飾。殿後，供奉韋陀。中為川堂；再進，正屋三楹，內奉大士、四周圍繞高垣，以為區隔。

除了前述的舊時寺基，蔣元樞並在其左右新構屋宇。其右邊正屋一進，為官廳。前留隙地，隔以短垣；旁闢小門，由官廳而前，穴垣為門；門外左側，有屋數楹。大士殿後有隙地數十弓，又闢園二十餘畝，種植雜糧、蔬菜，可供寺僧齋糧。周遭，圍以刺竹。折而之東，有箭亭。亭之左，有屋五楹；迴曲如廊，繞以長廊。一進，為遊時讌集之所。在另一篇〈新建鯽魚潭圖說〉中，蔣元樞就自承「既修海會寺以供遊涉」。這些新建設施，可謂是充實了休憩方面的功能。

而相關工程浩大，修建後，整體結構之宏、制度之美，盡顯郡中名剎風範。與佛寺之因緣，讓蔣元樞在為〈碑記〉落筆時，最後以「為之三歎而記之」來作結。

重修瀨北場上帝廟圖／圖說
Renovations to the Supreme Emperor Temple in Laipei salt fields

瀨北鹽場為臺灣首創的鹽場，肇建於鄭氏王國時期，稱為「瀨口鹽田」。「瀨」為沙或石頭上淺而急的流水之意，瀨口則得名鄰近河海交界處。該鹽田地點位於今臺南市南區的流水海域，至清代仍持續使用。後因遭洪水沖毀，於乾隆十五年（一七五〇）於略北處、即今臺南市南區光明里與白雪里一帶，當時稱為「新昌里」內重建。而鹽場原屬鳳山縣，後因雍正九年（一七三一）更正疆界，改隸臺灣縣管轄。

在瀨北場之左，有上帝廟一座，主祀玄天上帝，興建年代至蔣元樞來臺時，已經是「不知創自何年」，顯然有相當的年歲。而初始創建的原因，係因鹽業是一勞力密集產業，鹽場聚集諸多鹽丁群聚，不免時有疫情。然鹽丁們自是希冀健康平安，方能盡力於曬而鹽產以盈，安居樂業。因此眾議建立上帝廟，奉祀民間深信具有治病驅妖神力的玄天上帝。

至乾隆四十三年（一七七八），由於瀨北鹽場場民以上帝廟年久傾壞，請命於蔣元樞。蔣元樞「念神之福佑斯土也，物阜民安，久蒙呵護。忍令漂搖風雨，失所憑依，崇德報功之謂何」，因此捐其薪俸，並為建設備材鳩工，仍其舊而整新之。更招募品行良善的管理人員，以司廟宇啟閉及日常灑掃等事務，以維護廟宇秩序及清潔。而在完工後，上帝廟面目一新。「居民奉香火以祈福者踵相接焉，用以卜明神之式憑。其降康正未有窮也。」與興建洲南場禹帝廟不同，蔣知府係因鄉民之所請方決定投入建設，故在圖說最後留下的「是為記」三字，應象徵著此文可能原是供刻石建碑以誌落成之用，惟最後是否有實際立碑，尚待確認。

觀《重修瀨北場上帝廟圖》圖繪，上帝廟位居其中，前為重檐歇山式翹脊屋頂的三川門，覆以藍灰瓦。後為上帝殿，內以四根高低柱支撐，而主殿略高，可由左右階梯上下進入。廟左近鹽倉處另建有一區，可獨立進出，其內設有廂房，或供管理者與住宿者使用。而上帝廟居於左方數間茅草鹽倉與右方二十格坵盤、碾、滷缸等製鹽設施之間，另比對一旁的河岸，可見上帝廟係建於一個較高之處。

左下方有一座橋，圖與圖說皆無道出其名，而志書中有載「廣安橋⋯⋯在新昌里瀨北場，臨海」，該橋應為廣安橋，是一有橋柱的架高木橋，可供行人與鹽貨通行，鹽場製作之鹽，即可循此通往鹽倉儲放。但該橋應不在蔣元樞的建設範圍內，遂未對其有隻字片語。

重修龍王廟圖／圖說
Renovations to the Dragon King Temple

龍王廟，又稱龍神廟，祭祀四海龍王，為昔日府城的七寺八廟之一，位於當時的寧南坊，在今臺南市中西區鄰近孔廟處，惟現已不存。

龍王信仰收攝降雨，與民生息息相關，並承載著國泰民安、風調雨順的祈願，故素為官方所重視。雍正二年（一七二四）清廷即敕封四海龍王之神、東曰顯仁、南曰昭明、西曰正恆、北曰崇禮，俱遣官賞賜香帛、祭文，交各地方官致祭。而府城的龍王廟因臺廈道梁文科見此一重要廟宇竟缺，遂於康熙五十五年（一七一六）捐俸助建。建成後，續有修建，先有乾隆四年（一七三九）知府劉良璧修整，後有知府蔣允焄大舉擴建，其自乾隆二十九年（一七六四）興工，隔年重修落成。蔣允焄的改建大幅擴充各項建築，使龍王廟一轉為宏敞可觀之所。前為頭門三楹，中為正殿，殿後隔以高垣，制如川堂，其後正屋一進，中祀龍神。廟之西偏，另建頭門一座、門內兩旁，皆有廊屋。其中為正廳，凡百官春秋祭祀以及朔望謁廟，皆集於此。其後正屋一進，旁為僧房，一如前屋。

蔣元樞蒞任後，見廟宇歲久缺修，日就傾圮。因此首捐廉俸，並勸紳士捐輸，重加葺治。蔣元樞並未大舉更動原有結構，而係將廟宇易其椽桷，飾其剝蝕，使之規制煥然，一如新構。廟制既經此修整，廟貌既新。為介紹廟宇空間，《重修龍王廟圖》構圖即側重表現實情況，畫面幾無遠近之分，左右建築群並對稱排列，以使正殿、後殿、官廳等空間格局一目了然。右邊建築群有三川門、正殿與後殿，拾階通過三川門後，即進入祭祀空間、形制崇隆、造型肅穆。左方建築群前為官廳，此地係主要作為官員春秋祭祀以及朔望謁廟之集會場所，入門後兩旁皆有廊屋環繞，可免風雨侵襲。後方則有獨立空間的大士殿，前方有兩小門以供進出。而官廳與大士殿間則有一座假山裝飾，或與祈雨有關。龍王廟最後方則有空地一處，內植有多株林木與竹子。二十世紀初的報導指出舊龍王廟內「宏敞潔淨、內多揀樹。風來花墜時，嘗有群兒撲戲於其下」，或即描述此一空間。而左側並有廂房一所，應係供休憩賞玩時暫歇及聚會之用。

蔣元樞另於龍王廟之側添購宏敞民宅，將原附建府學側的臺灣佐屬公館移建至此。但並未表現於圖面上，僅見周遭四周有草房數間，應屬民居。

39 重修風神廟並建官廳馬頭石坊圖／圖說

因地理條件限制，橫洋大船無法直接靠岸府城，清代來臺灣需曲折地先航抵鹿耳門，之後轉乘小船至「接官亭」登岸，再以牛車或步行方式進入府城任職。而若有所謂的「聖旨」頒到，官員們也須在此地接旨，故接官亭可謂清代臺灣府城的入口意象，方志中並把接官亭列為公署的官方建築。

接官亭的位置因臺江內海的浮覆而有所變化，至乾隆年間，已移至西門外，即今臺南市中西區民權路三段一帶。凡自鹿耳門抵郡登陸及駕小艇赴鹿口配船往廈，皆會取道於此。乾隆四年（一七三九），臺灣道鄂善進一步在接官亭後方創建風神廟，「前為頭門、內建正屋三楹為官廳。廳後之屋，供奉神像。後屋數楹、中奉大士」。碼（馬）頭、接官亭與風神廟，遂連結成重要的人員轉輸地。

由於是往來臺、廈之要津，凡往來文武官僚迎送酬接，皆會聚集此地。加上使用日久，恐有頹傾。先有知府蔣允焄於乾隆三十年（一七六五）對風神廟進行首度的整修，而蔣元樞於興修另一個轉運要地鹿耳門公館後，深知輾轉往來之勞苦，且如果抵達時正值昏暮，或遭遇風雨不能進城，勢必徬徨終夜，甚至得露天暫歇，情境堪虞。因此亦決定投入飭材整修建風神廟與接官亭，以還舊觀。

圖面上的中軸線，約略通過公館與風神廟之間，可能係為凸顯新建的公館，並包含右側的西門以呈現其所在的位置及改築城門的成果。入風神廟三川門內，即如舊制，由前而後分別為官廳、設有風神位之正殿與大士殿。而一旁的公館係為解決前述問題的重心，故蔣元樞詳細交代興修緣由。其提及先是購買廟側之左的民居，鼎建公館一所。在圖說中，蔣太守強調公館的深、廣等，可與廟比擬，而從圖面上觀之，其面積應仍次於風神廟。但內容規制完整，前為頭門，中留隙地，繚以短垣。而穴門其中，內建正廳三楹。廳後正屋一進，計五間；傍置兩廂，廚廁咸備。不但往來此地者可以安居，而迎送祖餞亦有其地。不必如過往酹酢於神前而有失禮制，讓昭虔妥神之道殊有得焉。而廟之左右兩側則有位置不對稱的碑亭各一，其名稱經考證係為「峴石」與「棠蔭」。

再者，過往向來未建馬頭，登舟上岸甚苦不便。此地既為進郡要路，蔣元樞認為宜宏規制，以壯觀瞻。因此特自福建泉州購造石坊，運載來臺，建於碼頭之上，位置即在風神廟前。這座石坊迄今仍然矗立，坊面前後刻有「鰲柱擎天」（北面）與「鯤維永奠」（南面），並有蔣元樞於乾隆四十二年（一七七七）的落款及對聯，可推知其興建年代。圖面上則書有「新建石坊」，規模宏壯，氣象改觀。而坊前並砌以石階及固岸，以便登涉。右方則有安瀾橋，橫跨南河港，橋下正有兩艘小舟過渡，而左下方帆船之船桅，以為出航意象。

40 重修臺灣府署並建迎暉閣景賢舫圖說

《重修臺郡各建築圖說》內計有圖三十九幅、圖說四十幅（內一幅題稱為「記」），總計七十九幅。這些彩圖是清代臺灣少見的彩繪見證，以為後世研究者與探尋歷史愛好者多所運用，但圖與圖說數量並不相符，或許在流傳過程中佚失一幅。加以各彩圖皆無題名，圖內標示文字亦甚簡潔，故如何匹配圖與圖說，便成為考驗使用者眼力與判斷力的挑戰。歷經比對，《重修臺灣府署並建迎暉閣景賢舫圖說》應是目前僅有圖說者。

蔣元樞為臺灣知府，臺灣府署自是其最主要的辦公場地及日常居所，地點位在東安坊，即今臺南市中西區青年里內。雍正七年（一七二九）、九年（一七三一），兩位知府倪象愷、王士任積極倡修改貌，將前方的公堂與官廳等公務空間，及後方的住屋予以整飭。至府城另一位「蔣公子」蔣允焄任知府時，更於乾隆三十年（一七六五）在衙署西側興建了知名官署園林「鴻指園」。該園廣有數畝，園內古榕頗有風姿，蔣允焄並仔細安排各式建築與小池，加以知府為臺地重要文職，遂使鴻指園成為府城的指標性薈集之地。

蔣元樞就任後，對於府署也有其規劃，相對於蔣允焄，蔣元樞主要著力點則在於後方的區域。在圖說中先是回顧了上述職場前輩對於府署的改造，接著話鋒一轉，提到根據其觀察，府署前高後低，尤其自三堂以後，愈北愈顯低窪，落差甚至會相差數丈。會造成這樣的原因，係府署位在一個緩丘上，其又背抵德慶溪的下切河床所致。面對此景，蔣元樞提出了他的看法，認為在府署東北之處，地勢高低不齊，基址又偏而不整，既然臺灣府肩負著治理這個海外之地的重任，署齋自然應當詳加整飭，以壯觀瞻。因此他決定捐資，將從三堂內署至北隅這塊土地上的低窪處先是用土填築，使之與署前地勢相等。接著又購買民居數畝，以填補東北偏缺之處。如此整飭後，約略可以規劃出一塊與鴻指園比擬的園地。

而在這塊土地上，蔣元樞先是在署內堂後創建「迎暉閣」一所。「三春暉」本喻母親之慈恩，臺灣即稱天后為媽祖。蔣元樞建閣以奉天后，或亦視其如慈母，故以「迎暉」為閣名；閣後並另建夜告臺。此外，尚建景賢舫一進，舫後建屋七楹為書齋；左右各置廂房。這樣的安排或作為知府的個人空間，亦可作為聚會的小場域。而蔣元樞並將周圍高築墻垣，墻外崩崖斷岸則築以堅土，繞岸衛以珊瑚、刺竹等，以保永久。

最終，蔣元樞指出，現在府署形勢整齊，較之舊時頗為改觀。雖無圖面可觀，但實不難揣想蔣知府對於增修後的新風華頗為自滿之心境。

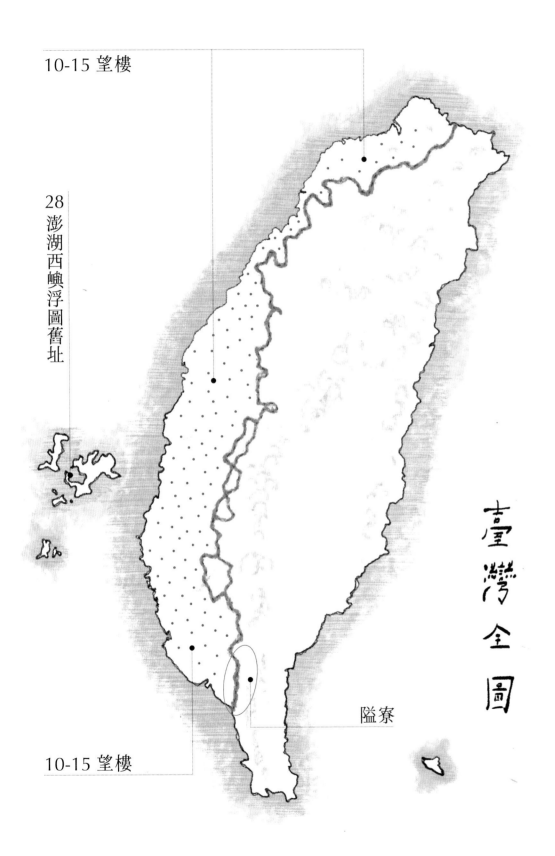

10-15 望樓

28 澎湖西嶼浮圖舊址

臺灣全圖

隘寮

10-15 望樓

各項建設地理位置
古今對照地圖

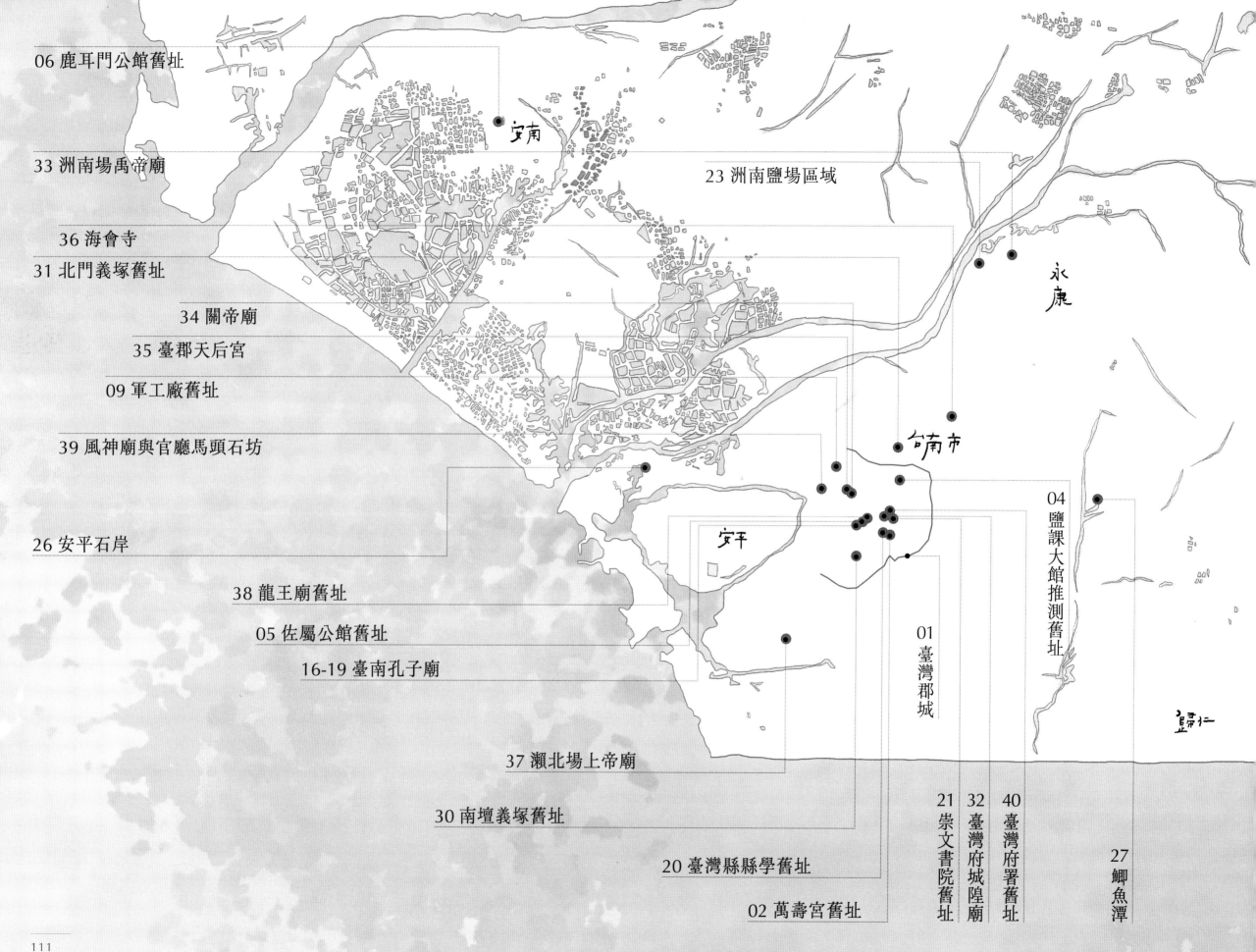

06 鹿耳門公館舊址

33 洲南場禹帝廟

23 洲南鹽場區域

36 海會寺

31 北門義塚舊址

34 關帝廟

35 臺郡天后宮

09 軍工廠舊址

39 風神廟與官廳馬頭石坊

26 安平石岸

38 龍王廟舊址

05 佐屬公館舊址

16-19 臺南孔子廟

04 鹽課大館推測舊址

01 臺灣郡城

37 瀨北場上帝廟

30 南壇義塚舊址

20 臺灣縣縣學舊址

02 萬壽宮舊址

21 崇文書院舊址

32 臺灣府城隍廟

40 臺灣府署舊址

27 鯽魚潭

安南

永康

台南市

安平

※ 延伸閱讀

余玉琦，〈蔣元樞《重修臺郡各建築圖說》版本之探討〉，《故宮文物月刊》四三八期，二○一九年九月，頁二○一四一。

吳幅員，〈弁言〉，收於（清）蔣元樞，《重修臺郡各建築圖說》，頁一一九。臺灣文獻叢刊第二八三種。臺北：臺灣銀行經濟研究室，一九七○。

李文良，〈清乾隆年間南臺灣的邊防整備與社會發展〉，《國史館刊》五二期，二○一七年六月，頁一一三一。

李乾朗，《臺灣古建築鑑賞二十講》，臺北：藝術家出版社，二○○五。

洪安全，《蔣元樞撰《重修臺郡各建築圖說》研究》，新店：洪安全，二○○六。

陳宗仁，〈《重修臺郡各建築圖說》各圖的編次問題〉，《故宮文物月刊》三八七期，二○一五年六月，頁六四一七三。

陳宗仁，〈《重修臺郡各建築圖說》的內容解析〉，《清史地理研究第二集》，上海：上海古籍出版社，二○一六，頁三○五一三二三。

陳文達，《蔣元樞之生平（一七三八一一七八一）》，《臺灣文獻》四九卷二期，一九九八年六月，頁一六三一二六九。

馮明珠主編，《重修臺郡各建築圖說》，臺北：國立故宮博物院，二○○七。

陳冠妃，〈赤崁如何變為府城？臺南的城市空間與社會〉，臺北：南天書局，二○二三。

陳芳妹，〈蔣元樞與臺灣府學的進口禮樂器初探〉，《故宮學術季刊》，三○卷三期，二○一三春，頁一二三一一八四。

黃典權，〈由蔣公子說到蔣允焄（上）〉，《臺南文化》，三卷一期，一九五三年六月，頁六七一七一。

黃典權，〈由蔣公子說到蔣允焄（下）〉，《臺南文化》，三卷二期，一九五三年九月，頁六五一七○。

黃典權，〈三研蔣公子〉，《成功大學歷史學報》，十三期，一九八七年三月，頁八三一一五四。

蔡承豪，〈營造休憩——細觀蔣元樞的《新建鯽魚潭圖》〉，《故宮文物月刊》，四二二期，二○一八年四月，頁九八一一○七。

蔡承豪，〈增其彤采——乾隆年間臺灣府城萬壽宮之建設〉，《故宮文物月刊》，四六七期，二○二三年二月，頁二○一三一。

盧雪燕等，〈《臺澎圖》、《沿海岸長圖》為黃叔璥所繪考：附故宮現藏北平圖書館新購輿圖比較一覽表〉，《故宮學術季刊》，三一卷三期，二○一四春，頁一五五一一九八。

蘇峯楠，《行走的臺南史：府城的過往與記憶》，臺北：玉山社，二○二○。

重修臺郡各建築圖說

著　者　蔣元樞
導　讀　李乾朗
解　說　蔡承豪
叢書主編　李佳姗
校　對　林婉君
整體設計　吳郁嫻
副總編輯　陳逸華
總編輯　涂豐恩
總經理　陳芝宇
社　長　羅國俊
發行人　林載爵
出版者　聯經出版事業股份有限公司
地　址　新北市汐止區大同路一段369號1樓
叢書主編電話　(02) 86925588 轉 5395
台北聯經書房　台北市新生南路三段94號
　電話　(02) 23620308
郵政劃撥帳戶　第 0100559-3 號
　郵撥電話　(02) 23620308
印刷者　文聯彩色製版有限公司
總經銷　聯合發行股份有限公司
發行所　新北市新店區寶橋路 235 巷 6 弄 6 號 2 樓
　電話　(02) 29178022
聯經網址　www.linkingbooks.com.tw
電子信箱　linking@udngroup.com

行政院新聞局出版事業登記證局版臺業字第 0130 號
初版一刷　二○二四年八月
定　價　二八○○元

國立故宮博物院　NATIONAL PALACE MUSEUM　授權出版

國家圖書館出版品預行編目資料

重修臺郡各建築圖說/蔣元樞著．初版．新北市．聯經．
2024年8月．112面．27×36公分
ISBN　978-957-08-7394-8（精裝）

1.CST：建築　2.CST：清領時期　3.CST：圖錄　4.CST：臺灣

923.33　　　　　　　　　113007288

ISBN　978-957-08-7394-8（精裝）
Printed in Taiwan.